〈宋代〉

米芾書法 〈行書〉

月刊 書藝文人畵 法帖시리즈

42 미불서법

研民 裵敬奭 編著

月刊 書藝文人畵

米芾에 대하여

　　미불(米芾, 1051~1107년)은 北宋(960~1127년)시대의 서예가로 처음의 이름은 불(黻)이었다가 다시 불(芾)로 고쳤다. 字는 원장(元章)이고, 號는 해악외사(海岳外史), 양양만사(襄陽漫士), 녹문거사(鹿門居士) 등을 사용했다. 휘종(徽宗) 숭녕(崇寧) 3년(1104년)에 서화박사로 추천되었고, 예부원외랑(禮部員外郞)을 지냈기에, 세상에서는 그를 미남궁(米南宮)이라 불렀다. 그의 행동거지가 가끔은 미친듯한 과격한 행동을 보였기에 그를 미전(米癲)이라고도 불렀다. 그의 두 아들인 우인(友仁)과 우지(友知) 역시 서화방면에 뛰어난 예술성을 이어받아 두각을 드러냈다.

　　그의 본적은 산서성 태원(山西省 太原)이었는데, 호북성 양양(湖北省 襄陽)으로 옮겨 살았다가 만년에는 강소성 진강(江蘇省 鎭江)에서 살았기에 오인(吳人)이라고 불렀다. 원래 그의 선조들은 대대로 서역(西域)지방인 지금의 사마르칸트의 동남쪽 지역에 살아왔던 호인(胡人)이었는데, 어려서부터 유교를 가까이하고, 학문을 즐기고, 시와 그림을 배웠다. 이미 여섯 살 때 율시 일백수를 외울 정도로 총명했다고 한다. 그는 다른 사람들과는 달리 과거에 응하지도 않고 서화박사로 추천되는 뛰어난 재능을 보였다고 한다. 선화전(宣和殿)에 들어가서 소장되어 있는 고첩(古帖)과 그림을 직접 볼 수 있었기에 남다른 감식의 역량을 키우고 기초를 닦는데 크게 도움이 될 수 있었다. 특히 글씨는 소식(蘇軾), 황정견(黃庭堅), 채양(蔡襄)과 더불어서 宋四大家로 이름났다. 시와 문장을 지을 때면 오히려 기발하고 특출한 표현을 잘하였지만, 그림은 담담한 형식으로 먹을 물들이는 듯한 표현을 잘하였기에 후세인들은 그를 미가운산(米家雲山)이라고도 하였다.

　　그의 학서 과정을 살펴보면《군옥당첩(群玉堂帖)》에 잘 나와 있다. 처음에는 안진경(顔眞卿)을 배우고 유공권(柳公權), 구양순(歐陽詢), 저수량(褚遂良), 왕희지, 왕헌지, 사의관(師宜官), 심전사(沈傳師) 등과 석고문 등까지 두루 폭넓게 모색하여 여러 장점을 취해가는 과정을 거쳤고, 결국 자기만의 일파를 구축했다. 여러 서예가에게서 영향을 받았지만, 특히 저수량(褚遂良)의 영향이 제일 크고, 이외에도 이옹(李邕), 양응식(楊凝式) 등의 서예가들에게도 영향을 받았다. 그 스스로 "평생 내가 마와 종이에 쓴 것을 합치면 십만장이 넘을 것이다."고 술회하였으며, 그의 아들인 우인(友仁)이 말하길 "소장하고 있던 진(晉), 당(唐)의 진적 서책을 책상에 펼쳐 보지 않는 날이 없으며, 손에서 두루마리를 놓지 않고, 이를 모두 임서하면서 공부하였다."고 하였다. 실제로 그는 다른 서예가들에 비교할 수 없을 정도로 엄청난 양의 작품을 남겨 놓았다.

　　그는 해, 행, 초 등을 골고루 잘 썼는데, 그 중에서 행초의 성취도가 가장 높다고 평가한다. 그의 글씨의 변모과정은 대체로 40세 전후를 기점으로 나누고 있는데, 전반기에는 주로 옛 선인 서화가들의 장점을 취하는 임모 학습하는 수준의 단계로 다소 경직되고 엄정한 느낌의 필세였으나, 후반기에는 한층 성숙하게 변모하여갔다. 행서는 왕희지, 저수량을 깊이 하였고, 전서는 사주를 종주로 삼았고, 예서는 사의관을 법으로 하였는데, 만년에는 틀에 박힌 법도를 탈피하여 의외의 뜻을 얻어내었다. 그 스스로 "글씨를 잘 쓰는 이들은 단지 하나의 필의를 얻었을 뿐이나, 나는 유독 사면이 있다."라고 하였는데, 모두들 그를 그렇게 인정하였다. 결국 여러 서가들의 글에서 전통적인 서법의 기초를 충

실히 다지고 장점을 취하였으며, 엄청난 연습으로 자기만의 심미적인 재능과 시상을 불어 넣었기에 이뤄낸 그의 글들은 후대에까지 범본으로 큰 영향을 끼치고 있다.

그의 글씨 운필은 종횡으로 필봉이 나아가며 점과 획이 뛰는 듯 맹렬하여서 온갖 변화를 풍부하게 보여주고 있다. 가늘게 쓸 때는 마치 가는 실에 강한 힘이 붙어있는 듯하고, 붓을 눌러 중봉으로 갈 때는 매우 침착하면서도 통쾌한 면을 보이기도 한다. 측봉, 장봉, 노봉 등은 자유로운 운필의 변화도 풍부한데, 처음에는 침착하게 하고 나아갈 때는 조금 가볍게 하고, 전절을 하는 곳에서는 붓을 들고 측봉을 사용하여 곧게 꺾어서 내려가니, 그 형세는 마치 높은 기와에서 흘러내리는 물과 같았다. 또한, 붓의 움직임이 활발하고, 생기가 있어 항상 누름과 꺾음이 있어 강한 필력을 더하고 있다. 결구는 적절한 소밀로 아름다움이 지극하였고, 조화롭게 서로 호응하였으며 신채가 뛰어났기에 가슴 속의 뜻을 온전하게 손으로 표현한 것처럼 보여 표일함이 마치 선녀가 소매를 나부끼고 춤을 추는 듯 보이기도 하였는데, 간혹 그의 글씨 중에 지나치게 빠른 글씨로 인해 더러 필의를 잃어버린 것도 있다. 글씨의 농담은 갈필을 많이 사용하여, 웅건하고도 호방한 기풍을 보여주기도 한다.

그에 대한 여러 서가들의 평가를 보면 대다수가 "한 글자마다 새로운 법도를 가지면서 자기만의 정신을 품고 있다."고 높이 평가하였는데, 소식(蘇軾)이 말하길 "미불 평생의 그의 서예작품은 침착통쾌(沈着痛快)하여, 바야흐로 종요와 왕희지와도 병행한다."고 하였으며, 왕탁(王鐸)은 "미불의 글씨는 이왕(二王)으로부터 나와서 종횡하고 표일하여 신선이 나는 것 같다. 내가 향을 피우고 그 아래 누웠다" 라고 하였다. 청나라의 고복이 말하길 "위로 안진경의 오백년 뒤로 잇고, 아래로 동기창의 오백년 앞을 열어놓은 이는 오직 미불 뿐이다. 내가 미불의 글씨에 제하여 말하길 그의 서법은 고금에 없는 것으로 천년 가운데 오직 그 한 사람뿐이다."고 극찬하였다. 또 宋의 주희(朱熹)는 "미불의 글씨는 마치 하늘을 나는 말들이 고삐를 돌고 바람을 쫓아 질풍같이 날고, 번개를 쫓아가는 것 같다. 비록 법으로 달리는 것을 절제할 수 없어 보이지만 스스로 그 통쾌함을 다치지 않는다."고 하였다. 황정견(黃庭堅)도 이르기를 "미불의 글씨는 마치 날카로운 칼을 가지고 적진을 베어 버리고 강한 쇠뇌로 천리를 쏘아 목적물을 꿰뚫는 형세이니, 다른 서예가들의 필세가 여기에서 다한다."고 하였다. 淸의 오기정은 미불의 젊을 때의 글씨를 보고 "운필이 깨끗하고 결구 또한 깨끗하다. 대개 안진경을 본받아 변화하여 나온 것이 웅대한 기상과 패기가 아직 없지만, 미불의 초탈한 풍격과 묘한 서풍이 잘 반영되어 있다."고 하였다. 元의 서화가인 예찬(倪瓚)은 "소동파가 이미 미불의 문장이 맑고 뛰어나며 글씨는 초탈하고 묘하여 입신의 경지에 들어갔다고 한 것은 이미 다 아는 것이니, 하물며 후세에 그의 시를 외우고 그의 글씨를 보는 이야 더 말할 필요가 있는가?"라고 하였다.

지금까지 남겨 전해오는 그의 글씨는 비교적 많은데,《촉소첩(蜀素帖)》,《초계시(苕溪詩)》,《다경루시(多景樓詩)》,《추산첩(秋山帖)》,《배중악명시(拜中岳命詩)》,《홍현시권(虹縣詩卷)》,《오강주중시권(吳江舟中詩卷)》,《군옥당첩(群玉堂帖)》,《이태사첩(李太師帖)》,《방원암기(方圓庵記)》 등이 있다.

目　次

米芾書法（行書）

〈將之苕溪戲作呈諸
友 襄陽漫仕黻〉
其一.
松 소나무 송
竹 대 죽
留 머무를 류
因 인할 인
夏 여름 하
溪 시내 계
山 뫼 산
去 갈 거
爲 할 위
秋 가을 추
久 오랠 구
虜 이을 갱
白 흰 백
雪 눈 설
詠 읊을 영
更 다시 갱
度 지날 도
朵 캘 채

松竹留因夏溪山去爲
秋久虜白雪詠更度朵

松竹當因夏溪山去爲
秋久虜白雪詠更慶朵

將之苕溪戲作呈
諸友
襄陽漫仕黻

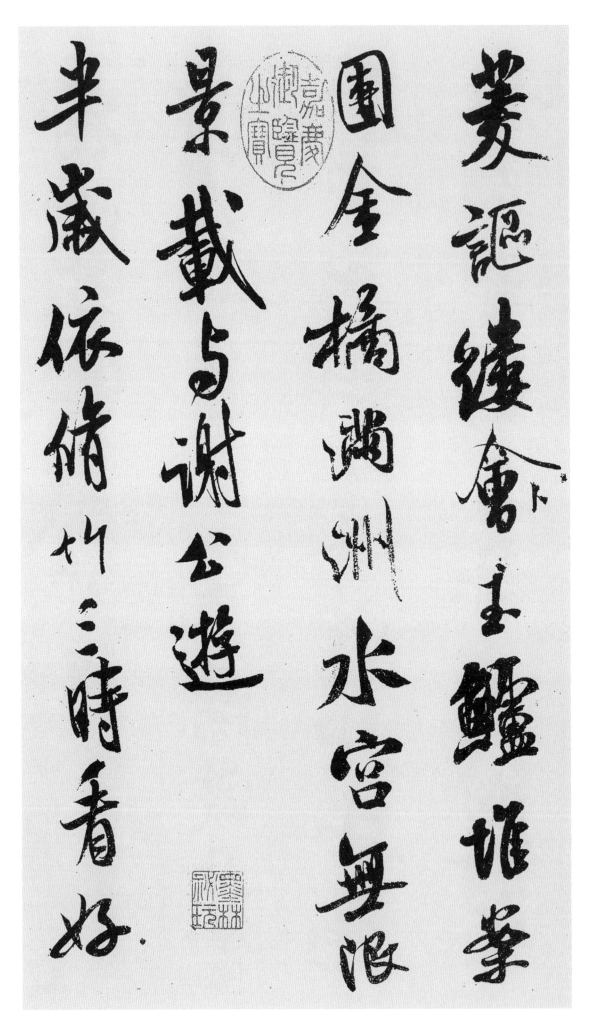

菱 마름 릉
謳 읊조릴 구
縷 실 루
※會 오기 표시 됨.
玉 구슬 옥
鱸 농어 로
堆 쌓을 퇴
案 책상 안
團 둥글 단
金 쇠 금
橘 귤 귤
滿 찰 만
洲 물가 주
水 물 수
宮 궁궐 궁
無 없을 무
限 지경 한
景 경치 경
載 실을 재
與 더불 여
謝 사례할 사
公 귀인 공
遊 놀 유

其二.
半 반 반
歲 해 세
依 의지할 의
脩 길 수
竹 대 죽
三 석 삼
時 때 시
看 볼 간
好 좋을 호

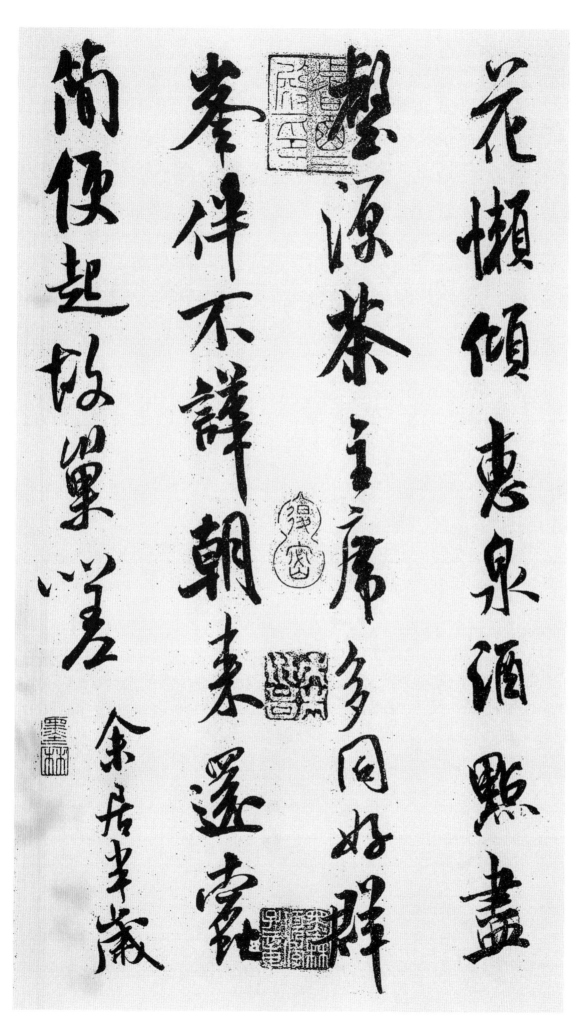

花 꽃 화
懶 게으를 라
傾 기우러질 경
惠 은혜 혜
泉 샘 천
酒 술 주
點 점 점
盡 다할 진
壑 골 학
源 근원 원
茶 차 다
主 주인 주
席 자리 석
多 많을 다
同 한가지 동
好 좋을 호
群 무리 군
峰 봉우리 봉
伴 짝 반
不 아니 불
譁 시끄러울 화
朝 아침 조
來 올 래
還 돌아올 환
蠹 좀 두
簡 편지 간
便 문득 편
起 일어날 기
故 옛 고
巢 새집 소
嗟 탄식할 차

余 나 여
居 살 거
半 반 반
歲 해 세

諸 여러 제
公 귀인 공
載 실을 재
酒 술 주
不 아닐 불
輟 그칠 철
而 말이을 이
余 나 여
以 써 이
疾 병 질
每 매양 매
約 기약할 약
置 둘 치
膳 반찬 선
淸 맑을 청
話 말씀 화
而 말이을 이
已 이미 이
復 다시 부
借 빌어올 차
書 글 서
劉 성 류
李 오얏 리
周 두루 주
三 석 삼
姓 성 성

其三.
好 좋을 호
懶 게으를 라
難 어려울 난
辭 말씀 사
友 벗 우
知 알 지
窮 궁핍할 궁
豈 어찌 기
念 생각 념
通 통할 통
貧 가난할 빈
非 아닐 비
理 도리 리
生 날 생
拙 졸할 졸
病 병 병
覺 깨달을 각
養 기를 양
心 마음 심
功 공 공

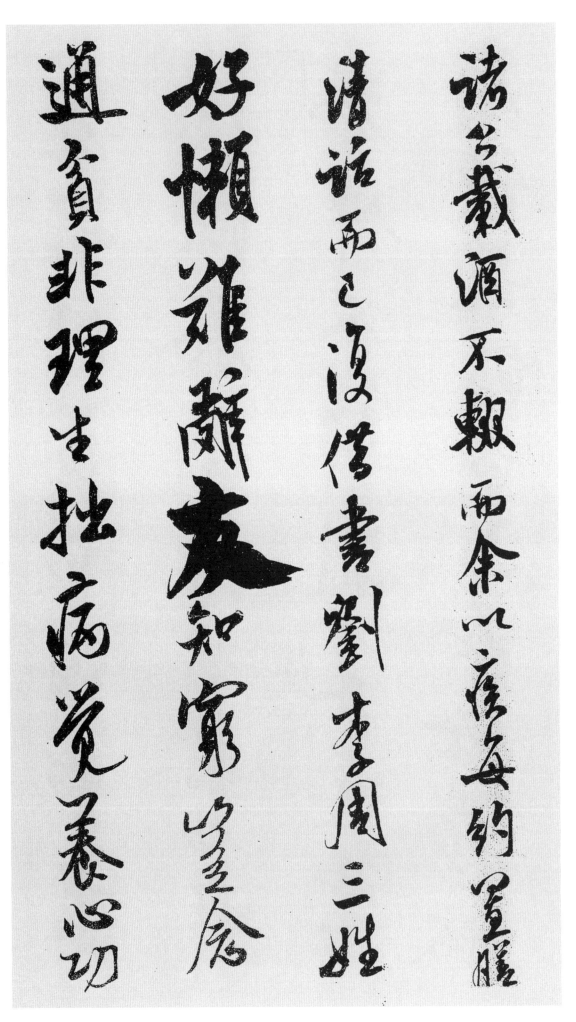

小圃能留客青冥不厭

鴻秋帆尋賀老載酒

過江東

仕倦成流落遊頻慣轉

小 작을 소
圃 채마포 포
能 능할 능
留 머무를 류
客 손 객
青 푸를 청
冥 어두울 명
不 아닐 불
厭 싫을 염
鴻 기러기 홍
秋 가을 추
帆 배돛 범
尋 찾을 심
賀 하례할 하
老 늙을 로
載 실을 재
酒 술 주
過 지날 과
江 강 강
東 동녘 동

其四.
仕 벼슬 사
倦 게으를 권
成 이룰 성
流 흐를 류
落 떨어질 락
遊 놀 유
頻 자주 빈
慣 익숙할 관
轉 구를 전

蓬 쑥 봉
熱 더울 열
來 올 래
隨 좇을 수
意 뜻 의
住 머무를 주
凉 서늘할 량
至 이를 지
逐 좇을 축
緣 인연 연
東 동녘 동
入 들 입
境 지경 경
親 친할 친
疏 성글 소
集 모을 집
他 다를 타
鄕 고향 향
彼 저것 피
此 이 차
同 한가지 동
暖 따뜻할 난
衣 옷 의
兼 겸할 겸
食 밥 식
飽 배부를 포
但 다만 단
覺 깨달을 각
愧 부끄러울 괴
梁 들보 량
鴻 기러기 홍

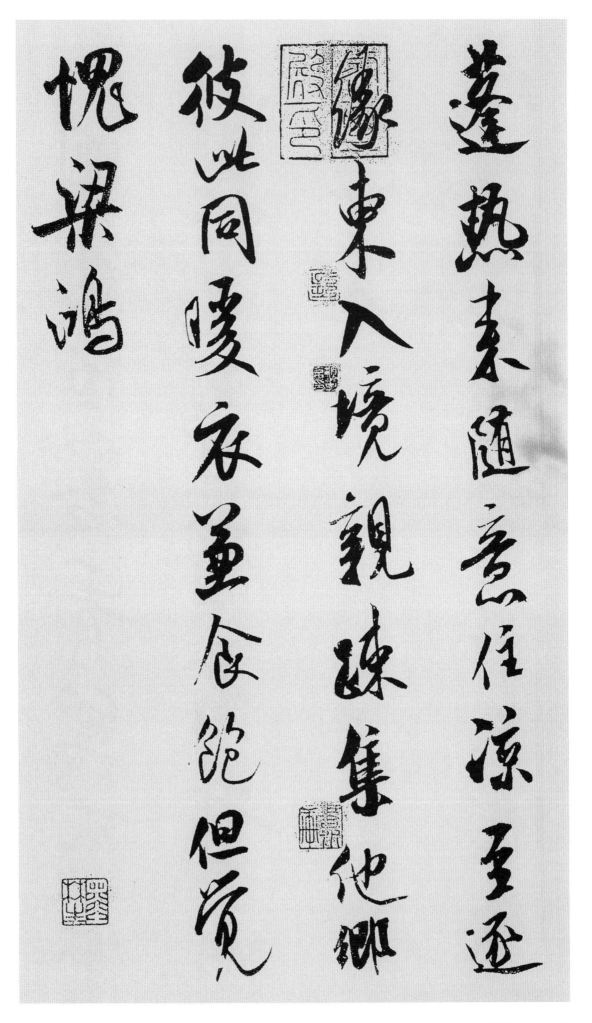

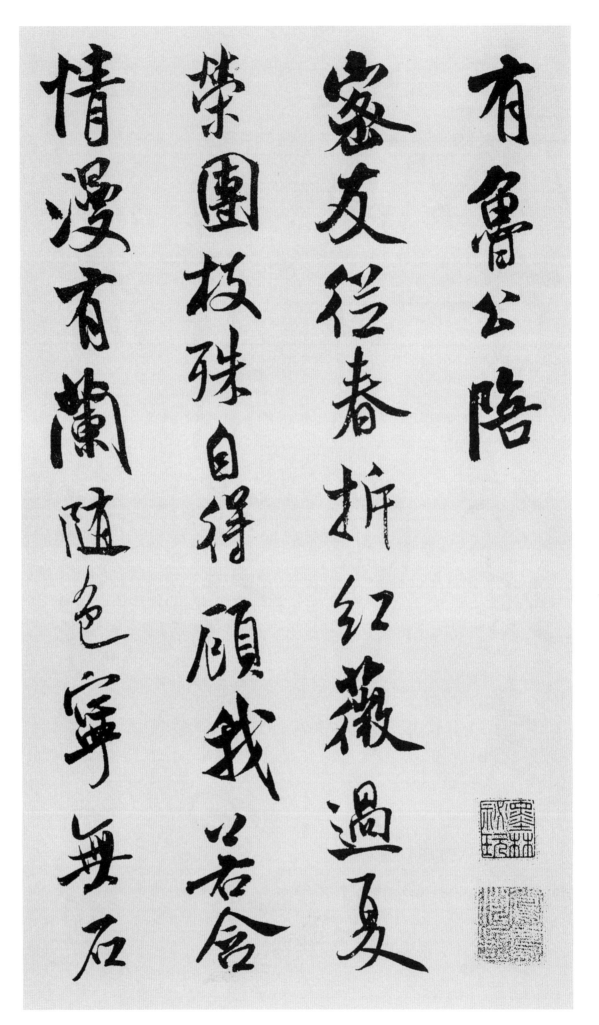

有 있을 유
魯 노나라 노
公 공인 공
陪 모실 배

其六.
密 빽빽할 밀
友 벗 우
從 좇을 종
春 봄 춘
拆 쪼갤 탁
紅 붉을 홍
薇 고비 미
過 지날 과
夏 여름 하
榮 영화 영
團 둥글 단
枝 가지 지
殊 다를 수
自 스스로 자
得 얻을 득
顧 돌아볼 고
我 나 아
若 같을 약
含 머금을 함
情 뜻 정
漫 부질없을 만
有 있을 유
蘭 난초 란
隨 좇을 수
色 빛 색
寧 어찌 녕
無 없을 무
石 돌 석

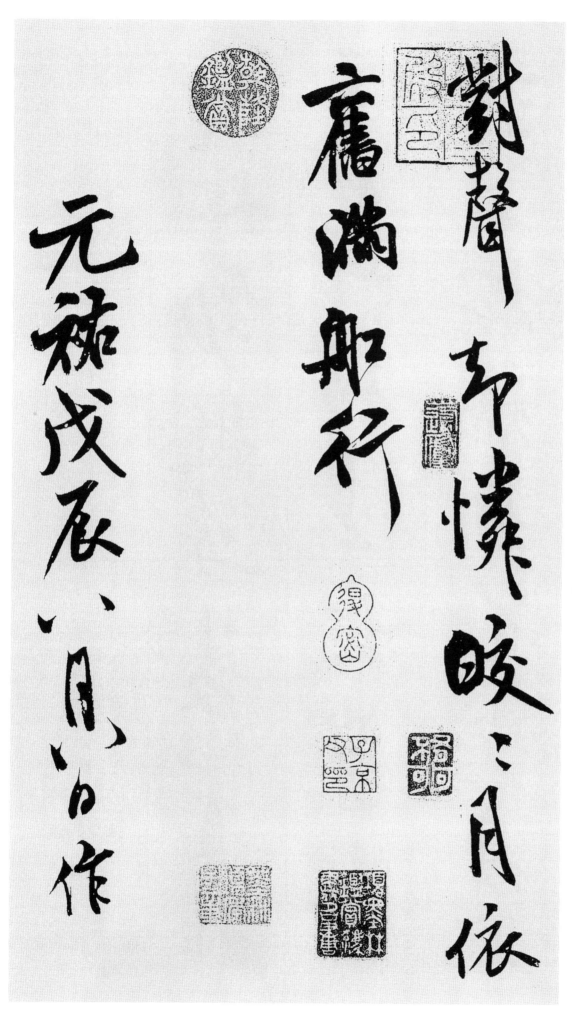

對 대답할 대
聲 소리 성
却 도리어 각
憐 사랑할 련
皎 달밝을 교
皎 달밝을 교
月 달 월
依 의지할 의
舊 옛 구
滿 찰 만
船 배 선
行 다닐 행

元 으뜸 원
祐 도울 우
戊 다섯째천간 무
辰 다섯째지지 진
八 여덟 팔
月 달 월
八 여덟 팔
日 날 일
作 지을 작

2. 蜀素帖

〈擬古〉
其一.
靑 푸를 청
松 소나무 송
勁 굳셀 경
挺 빼어날 정
姿 모양낼 자
凌 업신여길 릉
霄 하늘 소
恥 부끄러울 치
屈 굽을 굴
盤 서릴 반
種 심을 종
種 심을 종
出 날 출
枝 가지 지
葉 잎 엽
牽 이끌 견
連 연할 연
上 오를 상
松 소나무 송
端 끝 단
秋 가을 추
花 꽃 화
起 일어날 기
絳 붉을 강
烟 연기 연

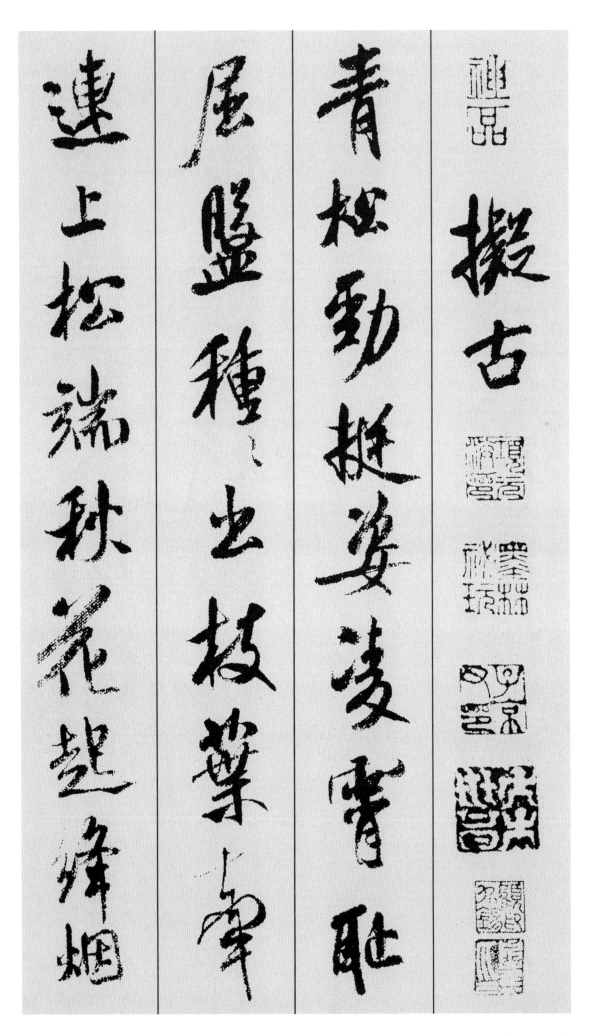

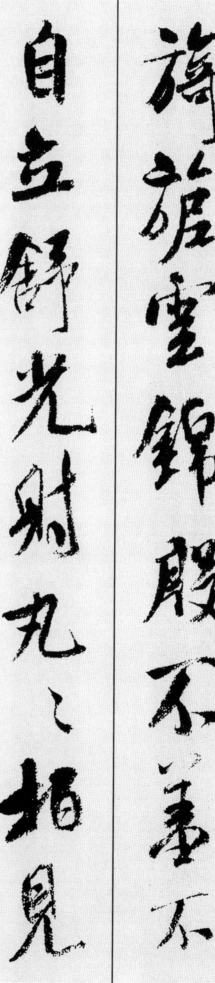

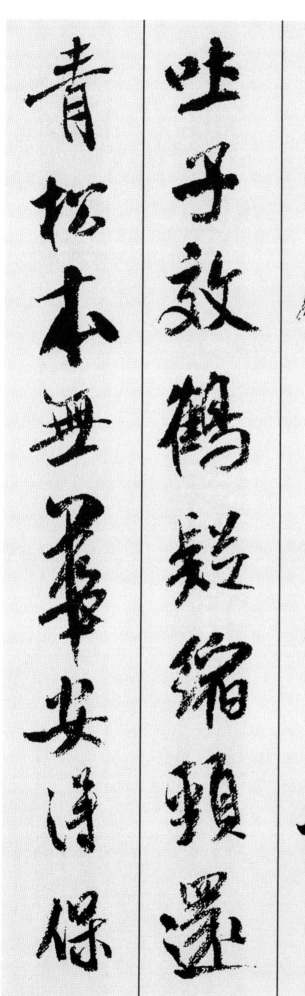

旖 기펄펄날릴 의
旎 기펄펄날릴 니
雲 구름 운
錦 비단 금
殷 검붉을 단
不 아닐 불
羞 부끄러울 수
不 아닐 부
自 스스로 자
立 설 립
舒 펼 서
光 빛 광
射 쏠 사
丸 탄자 환
丸 탄자 환
栢 잣나무 백
見 볼 견
吐 토할 토
子 아들 자
效 본받을 효
鶴 학 학
疑 의심 의
縮 줄어질 축
頸 목 경
還 돌아올 환
靑 푸를 청
松 소나무 송
本 근본 본
無 없을 무
華 빛날 화
安 어찌 안
得 얻을 득
保 지킬 보

歲 해 세
寒 찰 한

其二.
龜 거북 귀
鶴 학 학
年 해 년
壽 목숨 수
齊 가지런할 제
羽 깃 우
介 껍질딱지 개
所 바 소
託 부탁할 탁
殊 다를 수
種 씨 종
種 씨 종
是 이 시
靈 신령 령
物 만물 물
相 서로 상
得 얻을 득
忘 잊을 망
形 형상 형
軀 허우대 구
鶴 학 학
有 있을 유
沖 날아오를 충
霄 하늘 소
心 마음 심
龜 거북 귀

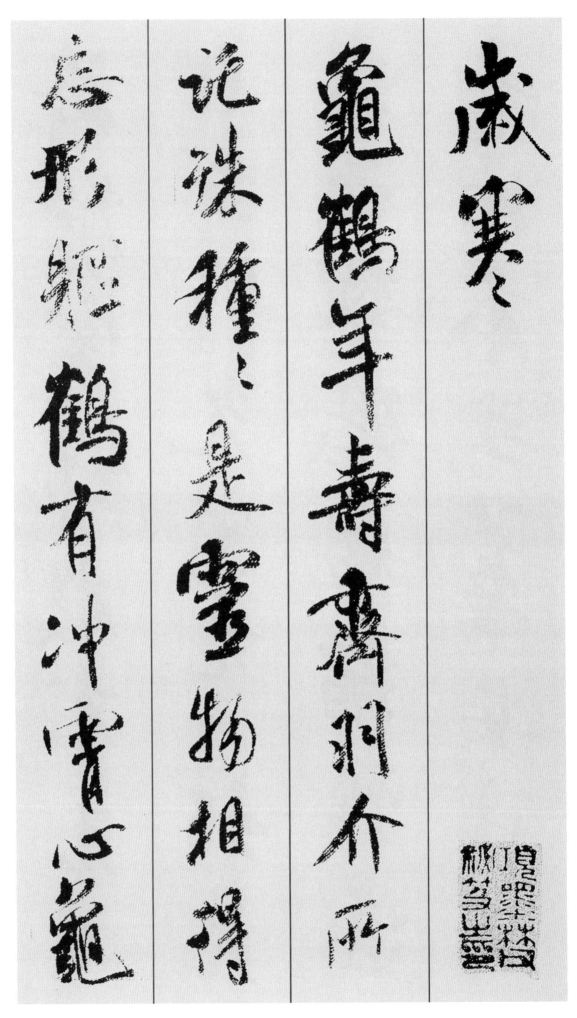

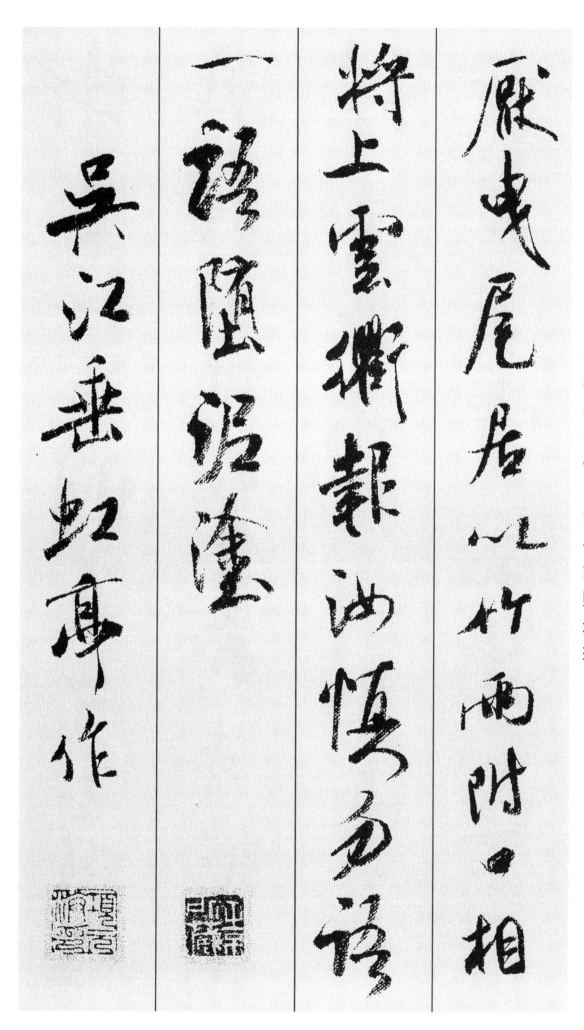

厭 싫을 염
曳 끌 예
尾 꼬리 미
居 살 거
以 써 이
竹 대 죽
兩 둘 량
附 붙일 부
口 입 구
相 서로 상
將 장차 장
上 윗 상
雲 구름 운
衢 거리 구
報 갚을 보
汝 너 여
愼 삼갈 신
勿 말 물
語 말씀 어
一 한 일
語 말씀 어
墮 떨어질 타
泥 진흙 니
塗 진흙 도

〈吳江垂虹亭作〉

其一.
斷 끊을 단
雲 구름 운
一 한 일
片 조각 편
洞 고을 동
庭 뜰 정
帆 돛대 범
玉 구슬 옥
破 깨질 파
鱸 농어 로
魚 고기 어
金 쇠 금
※霜 오기
破 깨질 파
柑 감귤 감
好 좋을 호
作 지을 작
新 새 신
詩 글 시
繼 이을 계
桑 뽕나무 상
苧 모시 저
垂 드릴 수
虹 무지개 홍
秋 가을 추
色 빛 색
滿 찰 만
東 동녘 동
南 남녘 남

其二.
泛 뜰 범
泛 뜰 범
五 다섯 오
湖 호수 호
霜 서리 상
氣 기운 기
清 맑을 청
漫 아득할 만
漫 아득할 만
不 아니 불

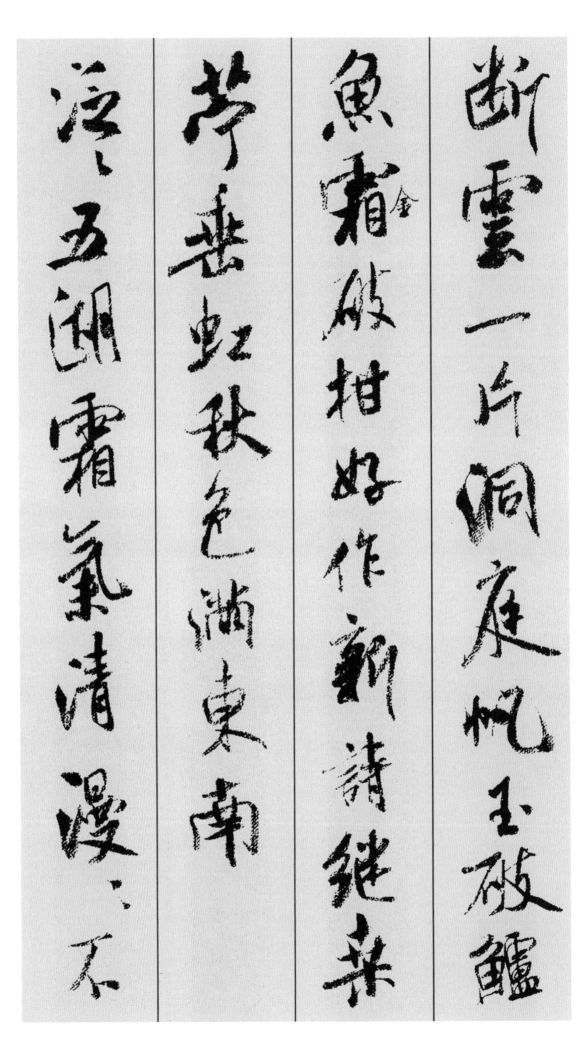

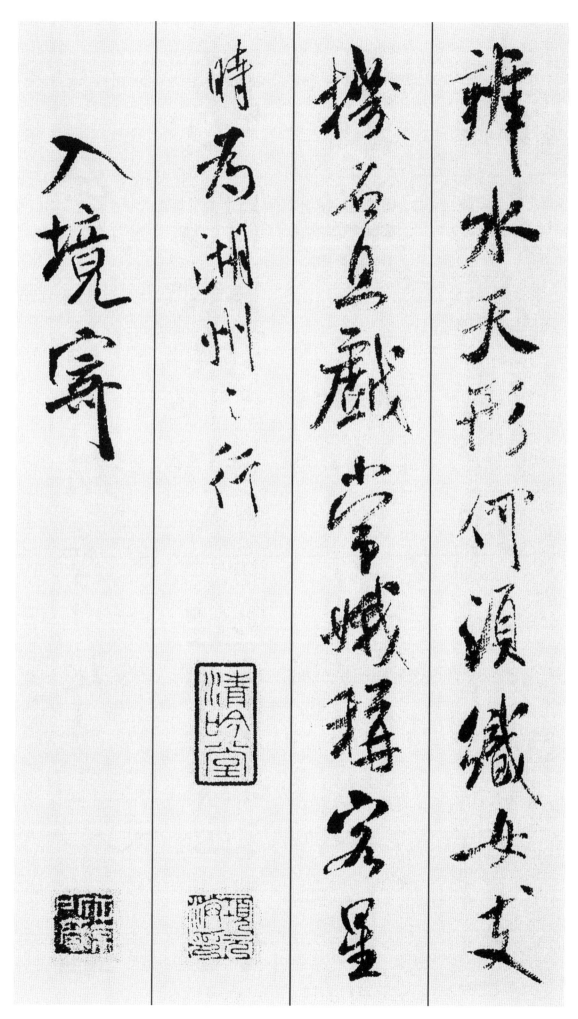

辨 판단할 변
水 물 수
天 하늘 천
形 형상 형
何 어찌 하
須 필요할 수
織 짤 직
女 계집 녀
支 지탱할 지
機 베틀 기
石 돌 석
且 또 차
戲 희롱 희
常 항상 상
娥 항아 아
稱 일컬을 칭
客 손 객
星 별 성

時 때 시
爲 할 위
湖 호수 호
州 고을 주
之 갈 지
行 다닐 행

〈入境寄〉

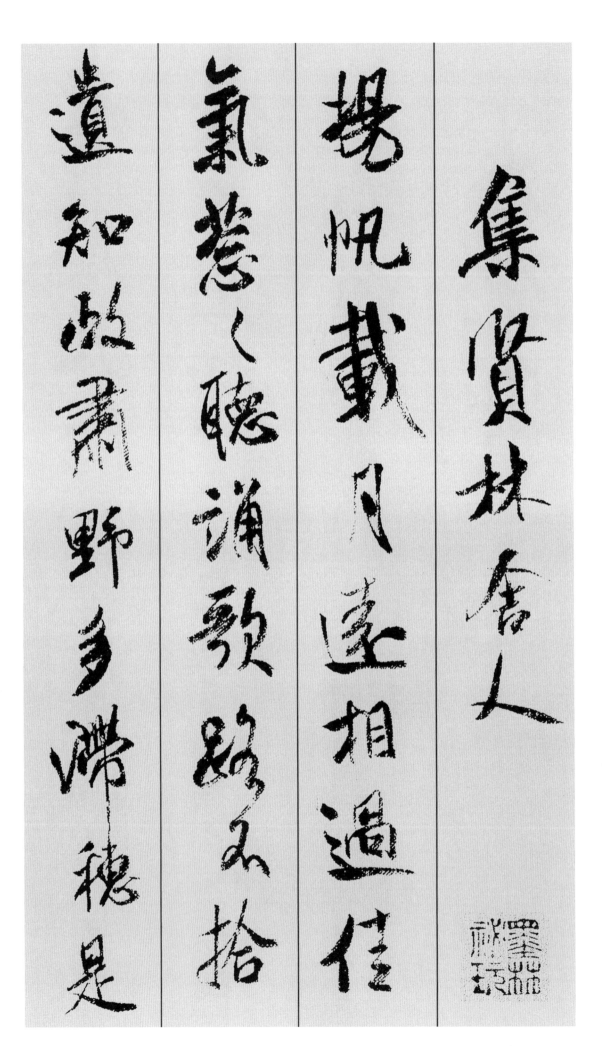

〈集賢林舍人〉

揚 드날릴 양
帆 돛대 범
載 실을 재
月 달 월
遠 멀 원
相 서로 상
過 지날 과
佳 아름다울 가
氣 기운 기
蔥 푸를 총
蔥 푸를 총
聽 들을 청
誦 외울 송
歌 노래 가
路 길 로
不 아닐 불
拾 주울 습
遺 잃어버릴 유
知 알 지
政 정사 정
肅 엄숙할 숙
野 들 야
多 많을 다
滯 쌓일 체
穗 이삭 수
是 이 시

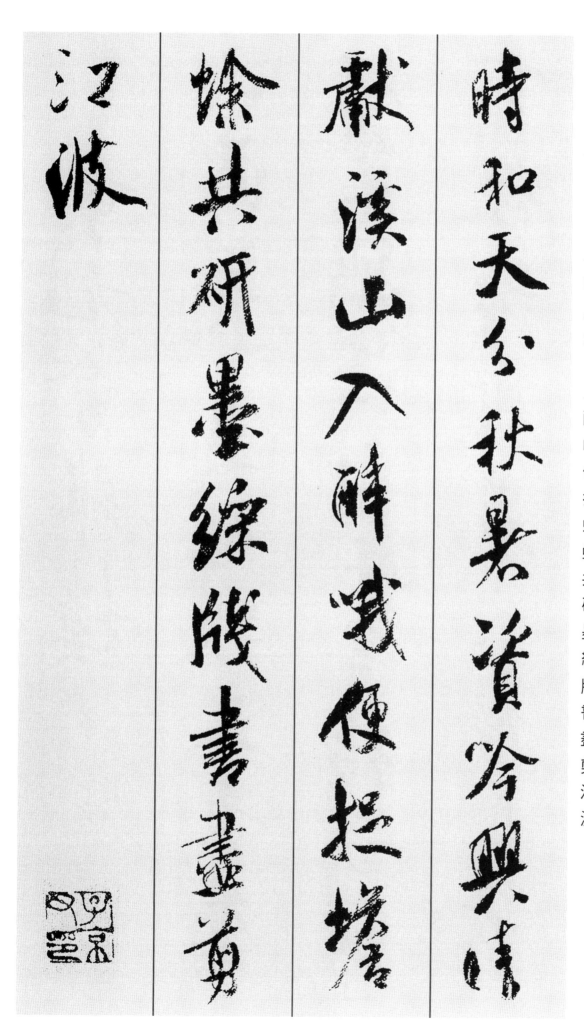

時	때 시
和	화할 화
天	하늘 천
分	나눌 분
秋	가을 추
暑	더울 서
資	재물 자
吟	읊을 음
興	흥할 흥
晴	개일 청
獻	드릴 헌
溪	시내 계
山	뫼 산
入	들 입
醉	취할 취
哦	읊을 아
便	문득 편
捉	잡을 착
蟾	두꺼비 섬
蜍	두꺼비 여
共	한가지 공
研	갈 연
墨	먹 묵
綵	채색 채
牋	전문 전
書	글 서
盡	다할 진
剪	자를 전
江	강 강
波	물결 파

〈重九會郡樓〉

山 뫼 산
淸 맑을 청
氣 기운 기
爽 시원할 상
九 아홉 구
秋 가을 추
天 하늘 천
黃 누를 황
菊 국화 국
紅 붉을 홍
茱 수유 수
滿 가득할 만
泛 뜰 범
船 배 선
千 일천 천
里 마을 리
結 맺을 결
言 말씀 언
寧 편안 녕
有 있을 유
後 뒤 후
群 무리 군
賢 어질 현
畢 다 필
至 이를 지
猥 외람할 외
居 살 거
前 앞 전

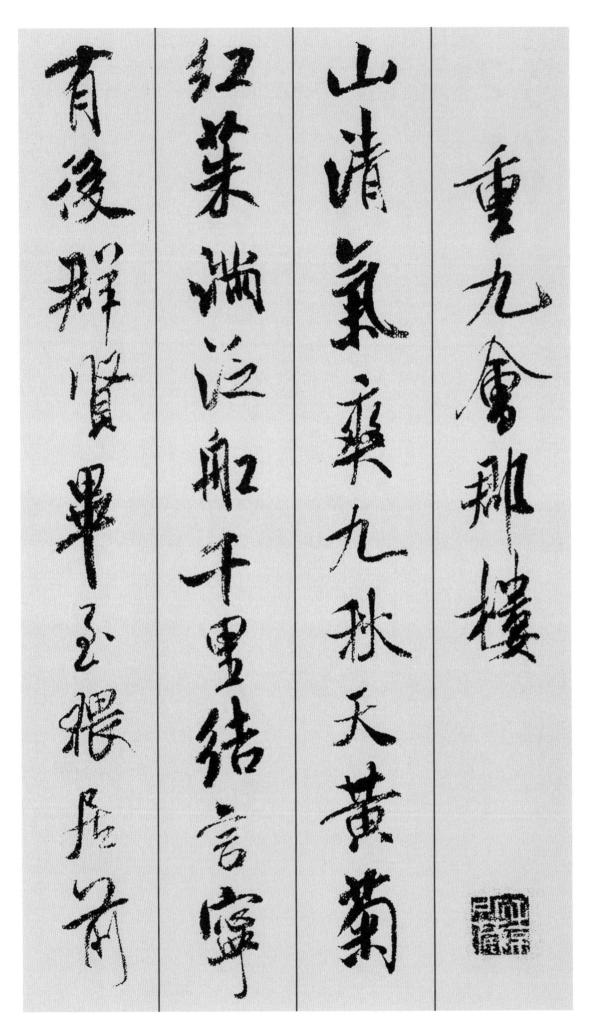

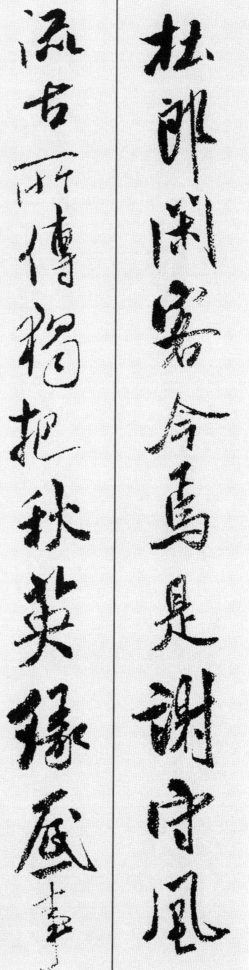
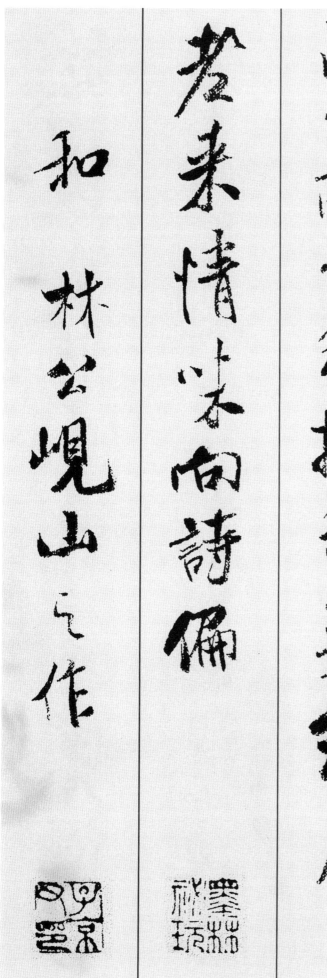

杜	막을 두
郎	사내 랑
閑	한가할 한
客	손 객
今	이제 금
焉	어찌 언
是	이 시
謝	사례할 사
守	지킬 수
風	바람 풍
流	흐를 류
古	옛 고
所	바 소
傳	전할 전
獨	홀로 독
把	잡을 파
秋	가을 추
英	꽃부리 영
緣	인연 연
底	밑 저
事	일 사
老	늙을 로
來	올 래
情	뜻 정
味	맛 미
向	향할 향
詩	글 시
偏	치우칠 편

〈和林公峴山之作〉

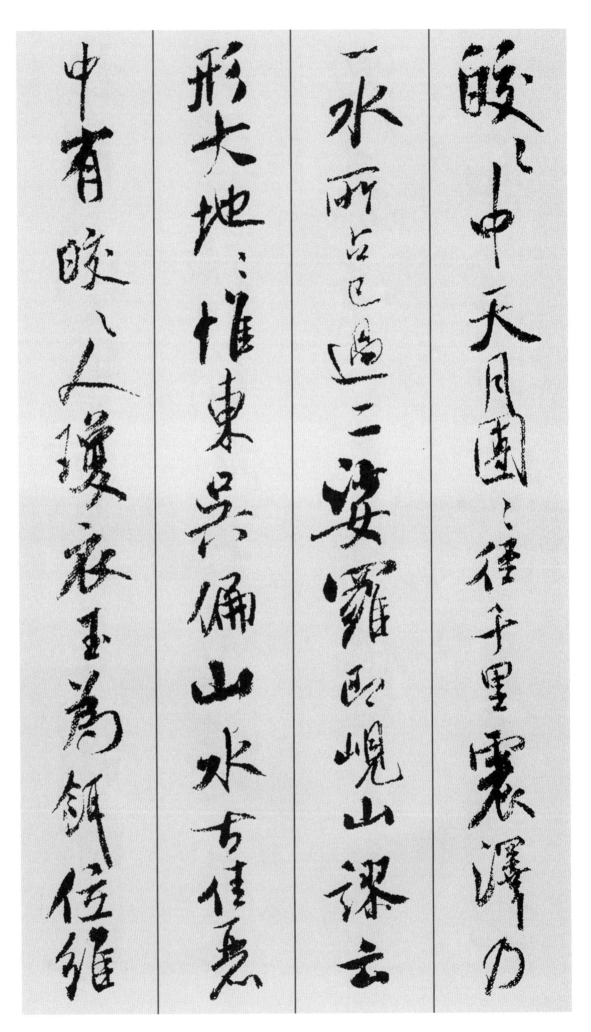

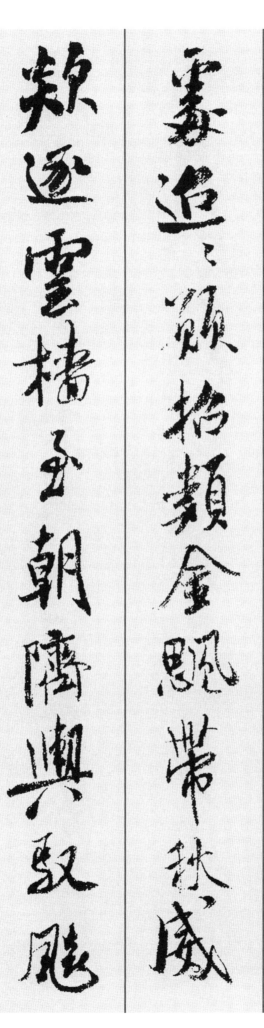

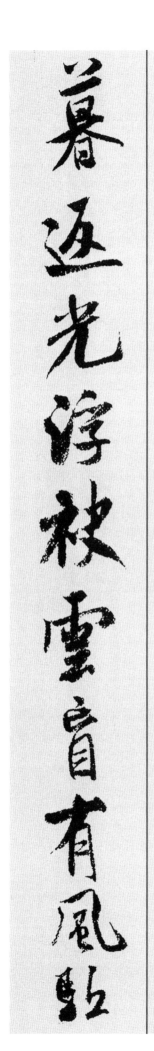

列 벌릴 렬
仙 신선 선
長 길 장
學 배울 학
與 더불 여
千 일천 천
年 해 년
對 대할 대
幽 그윽할 유
操 잡을 조
久 오랠 구
獨 홀로 독
處 곳 처
迢 멀 초
迢 멀 초
願 원할 원
招 부를 초
類 무리 류
金 쇠 금
飀 서늘한바람 시
帶 띠 대
秋 가을 추
威 위엄 위
欻 일어날 훌
逐 쫓을 축
雲 구름 운
檣 돛대 장
至 이를 지
朝 아침 조
隮 무지개 제
輿 수레 여
馭 말어거할 어
飇 회오리바람 표
暮 저물 모
返 돌아올 반
光 빛 광
浮 뜰 부
袂 소매 메
雲 구름 운
盲 소경 맹
有 있을 유
風 바람 풍
駆 몰 구

蟾 두꺼비 섬
饕 먹일 철
有 있을 유
刀 칼 도
利 날카로울 리
亭 곧을 정
亭 곧을 정
太 클 태
陰 그늘 음
宮 궁궐 궁
無 없을 무
乃 이에 내
瞻 볼 첨
星 별 성
氣 기운 기
興 흥취 흥
深 깊을 심
夷 평평할 이
險 험할 험
一 한 일
理 이치 리
洞 통할 통
軒 마루 헌
裳 치마 상
僞 거짓 위
紛 어지러울 분
紛 어지러울 분
夸 자랑할 과
俗 풍속 속
勞 수고로울 로
坦 평탄할 탄
坦 평탄할 탄
忘 잊을 망
懷 품을 회
易 쉬울 이
浩 넓을 호
浩 넓을 호
將 장차 장
我 나 아
行 다닐 행
蠢 꿈틀거릴 준
蠢 꿈틀거릴 준
須 반드시 수
公 귀인 공
起 일어날 기

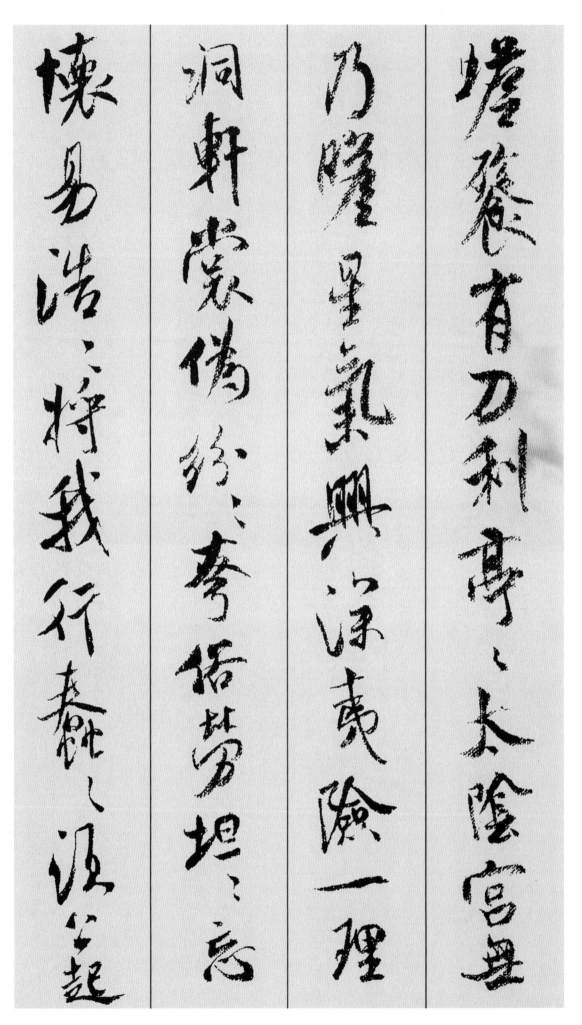

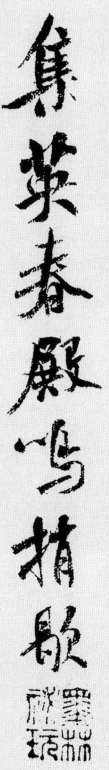

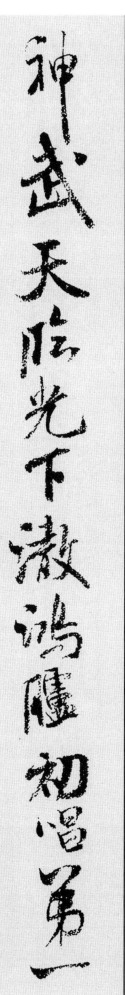

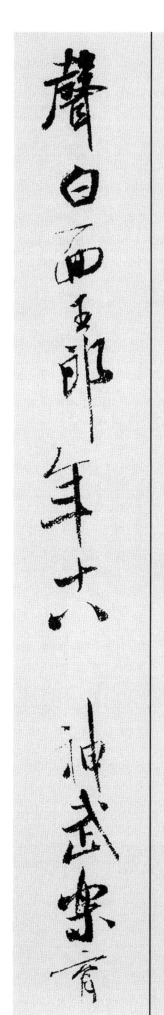

〈送王渙之彥舟〉

集	모을 집
英	꽃부리 영
春	봄 춘
殿	대궐 전
鳴	울 명
捎	덜 소
歇	다할 헐
神	귀신 신
武	호반 무
天	하늘 천
臨	임할 림
光	빛 광
下	아래 하
澈	맑을 철
鴻	기러기 홍
臚	가죽 려
初	처음 초
唱	부를 창
第	차례 제
一	한 일
聲	소리 성
白	흰 백
面	낯 면
王	임금 왕
郎	사내 랑
年	해 년
十	열 십
八	여덟 팔
神	귀신 신
武	호반 무
樂	소리 악
育	기를 육

天	하늘 천
下	아래 하
造	지을 조
不	아니 불
使	하여금 사
敲	칠 고
枰	바둑판 평
使	하여금 사
傳	전할 전
道	법도 도
衣	옷 의
錦	비단 금
東	동녘 동
南	남녘 남
第	차례 제
一	한 일
州	고을 주
棘	가시 극
璧	구슬 벽
湖	호수 호
山	뫼 산
兩	두 량
淸	맑을 청
照	비칠 조
襄	오를 양
陽	볕 양
野	들 야
老	늙을 로
漁	고기잡을 어
竿	낚시대 간
客	손 객
不	아닐 불
愛	사랑 애
紛	가루 분
華	빛날 화
愛	사랑 애
泉	샘 천
石	돌 석
相	서로 상
逢	만날 봉
不	아닐 불
約	언약 약
約	언약 약

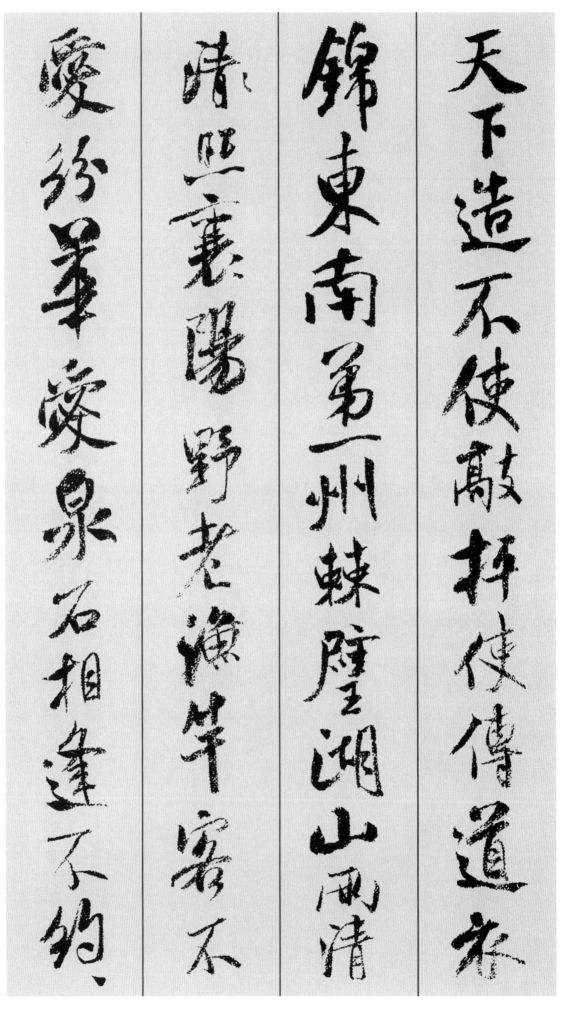

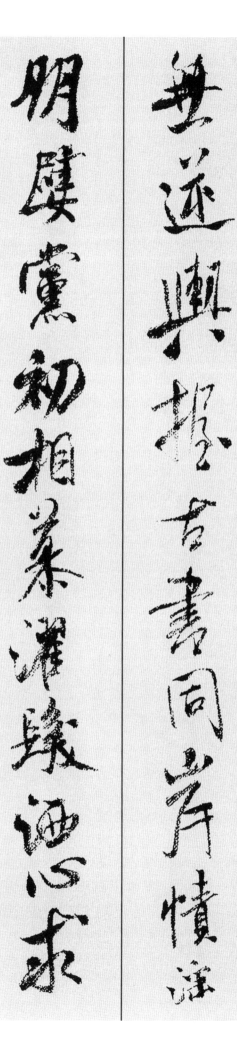
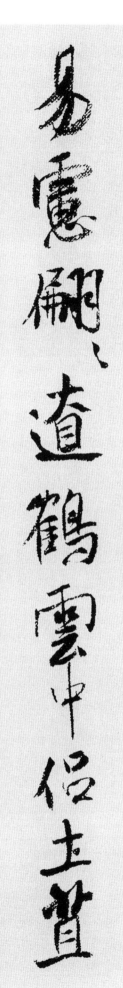
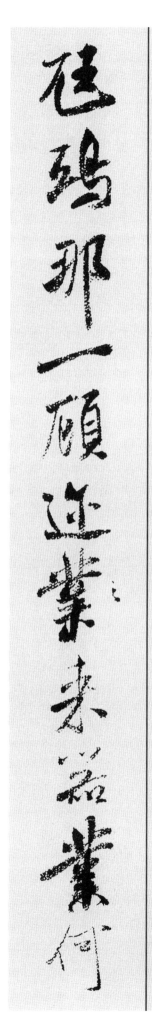

無 없을 무
逆 거스릴 역
輿 수레 여
握 잡을 악
古 옛 고
書 글 서
同 같을 동
岸 언덕 안
幘 건 책
淫 음란할 음
朋 벗 붕
嬖 사랑할 폐
黨 무리 당
初 처음 초
相 서로 상
慕 사모할 모
濯 빨 탁
髮 터럭 발
洒 씻을 세
心 마음 심
求 구할 구
易 바꿀 역
慮 생각 려
翩 나를 편
翩 나를 편
遼 멀 요
鶴 학 학
雲 구름 운
中 가운데 중
侶 짝 여
土 흙 토
苴 두엄 자
尫 절름발이 왕
鴟 말똥구리 치
那 어찌 나
一 한 일
顧 돌아볼 고
邇 가까울 이
※業 오자표기함.
來 올 래
器 그릇 기
業 업 업
何 어찌 하

深 깊을 심
至 이를 지
湛 깊을 담
湛 깊을 담
具 갖출 구
區 지경 구
無 없을 무
底 밑 저
沚 모래톱 지
可 옳을 가
怜 불쌍할 련
一 한 일
點 점 점
終 마칠 종
不 아닐 불
易 바꿀 역
枉 굽을 왕
駕 멍에 가
殷 많을 은
勤 부지런할 근
尋 찾을 심
漫 아득할 만
仕 벼슬 사
漫 아득할 만
仕 벼슬 사
平 평평할 평
生 날 생
四 넉 사
方 모 방
走 달아날 주
多 많을 다
與 더불 여
英 꽃부리 영
才 재주 재
竝 아우를 병
肩 어깨 견
肘 팔꿈치 주
少 젊을 소
有 있을 유
俳 광대 배
辭 말씀 사
能 능할 능
罵 꾸짖을 매
鬼 귀신 귀
老 늙을 로
學 배울 학
鴟 솔개 치

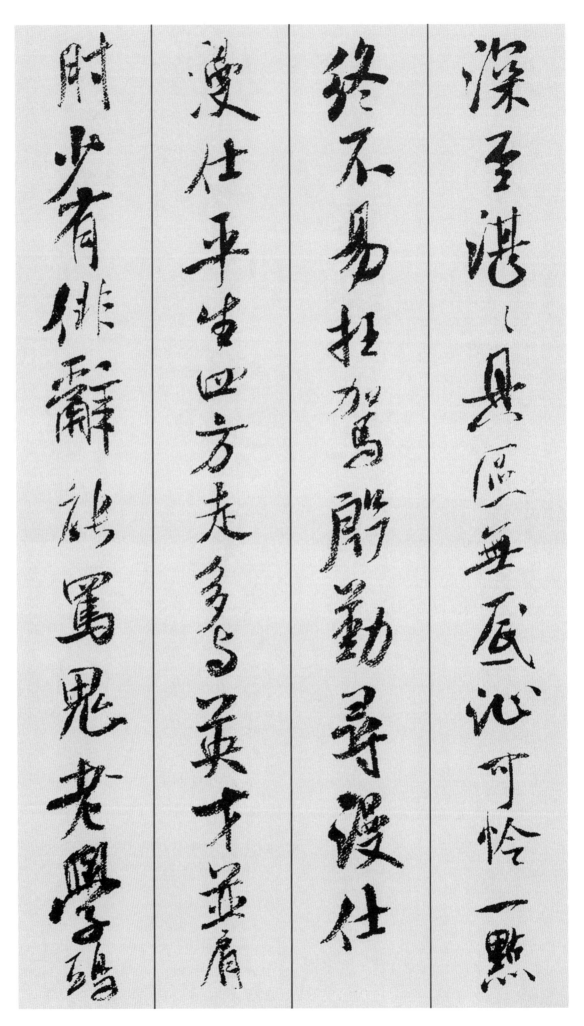

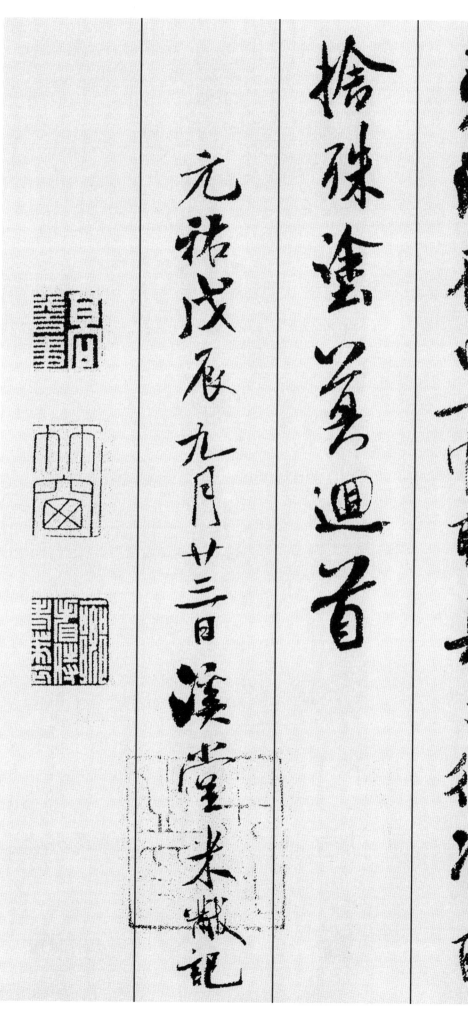

夷 기꺼울 이
漫 아득할 만
存 있을 존
口 입 구
一 한 일
官 벼슬 관
聊 애오라지 료
具 갖출 구
三 석 삼
徑 지름길 경
資 자본 자
取 취할 취
捨 버릴 사
殊 다를 수
塗 길 도
莫 말 막
廻 돌 회
首 머리 수

元 으뜸 원
祐 도울 우
戊 다섯째천간 무
辰 다섯째지지 진
九 아홉 구
月 달 월
廿 스물 입
三 석 삼
日 날 일
溪 시내 계
堂 집 당
米 쌀 미
黻 무성할 불
記 기록할 기

3. 叔晦帖

余 나 여
始 처음 시
興 흥취 흥
公 벼슬 공
故 연고 고
爲 할 위
僚 동관 료
宦 내관 환
僕 종복
與 더불 여
叔 아재비 숙
晦 그믐 회
爲 할 위
代 대신 대
雅 맑을 아
以 써 이
文 글월 문
藝 재주 예
同 한가지 동
好 좋을 호
甚 심할 심
相 서로 상
得 얻을 득
於 어조사 어
其 그 기
別 다를 별
也 어조사 야
故 연고 고
以 써 이
祕 비밀 비
玩 희롱할 완
贈 줄 증
之 갈 지

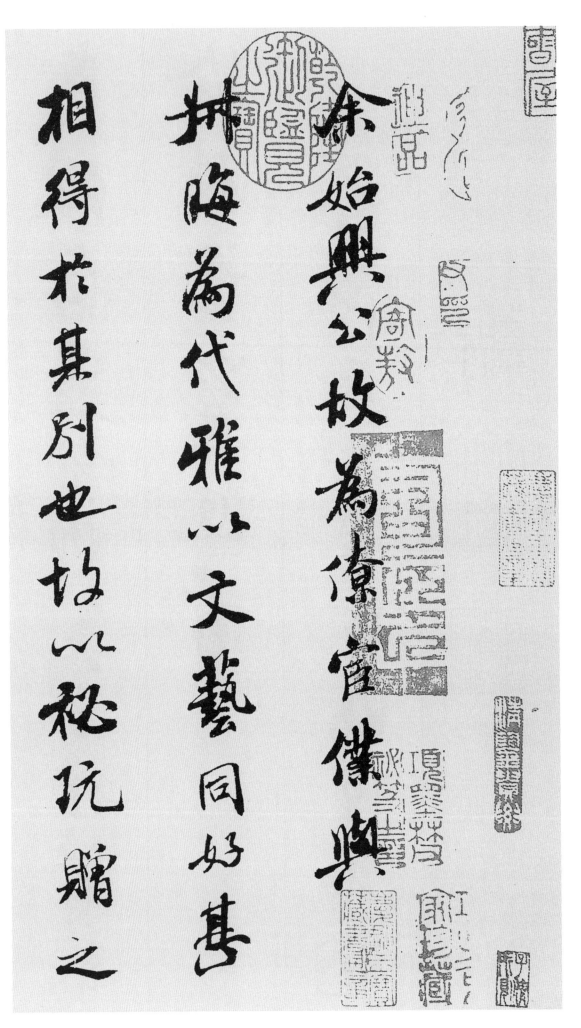

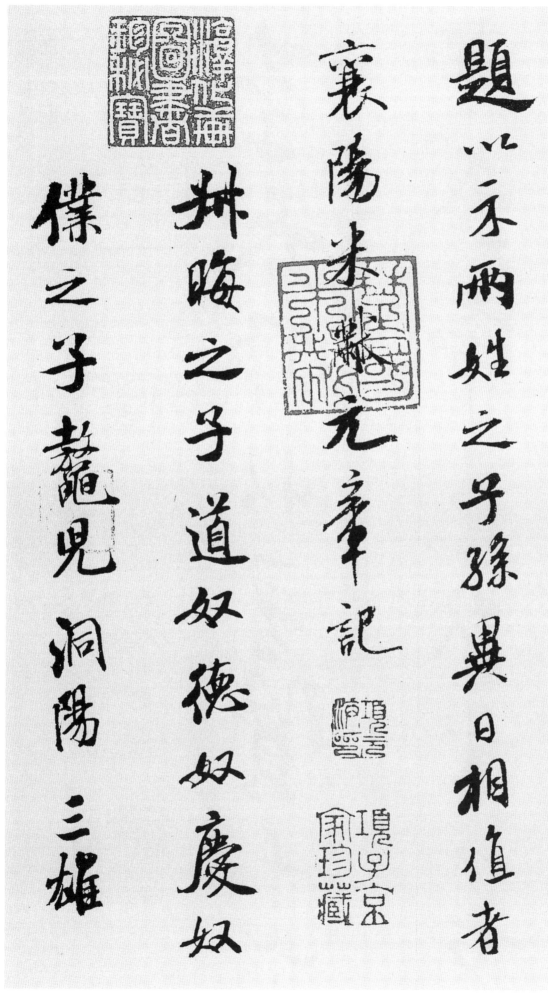

題 제목 제
以 써 이
示 보일 시
兩 두 량
姓 성씨 성
之 갈 지
子 아들 자
孫 손자 손
異 다를 이
日 날 일
相 서로 상
値 만날 치
者 어조사 자

襄 도울 양
陽 볕 양
米 쌀 미
黻 무성할 불
元 으뜸 원
章 글 장
記 기록할 기

叔 아재비 숙
晦 그믐 회
之 갈 지
子 아들 자
道 길 도
奴 종 노
德 큰 덕
奴 종 노
慶 경사 경
奴 종 노
僕 종 복
之 갈 지
子 아들 자
鼇 큰자라 오
兒 아이 아
洞 고을 동
陽 볕 양
三 석 삼
雄 수컷 웅

4. 李太師帖

李 오얏 리
太 클 태
師 스승 사
收 거둘 수
晉 나아갈 진
賢 어질 현
十 열 십
四 넉 사
帖 문서 첩
武 호반 무
帝 임금 제
王 임금 왕
戎 군사 융
書 글 서
若 같을 약

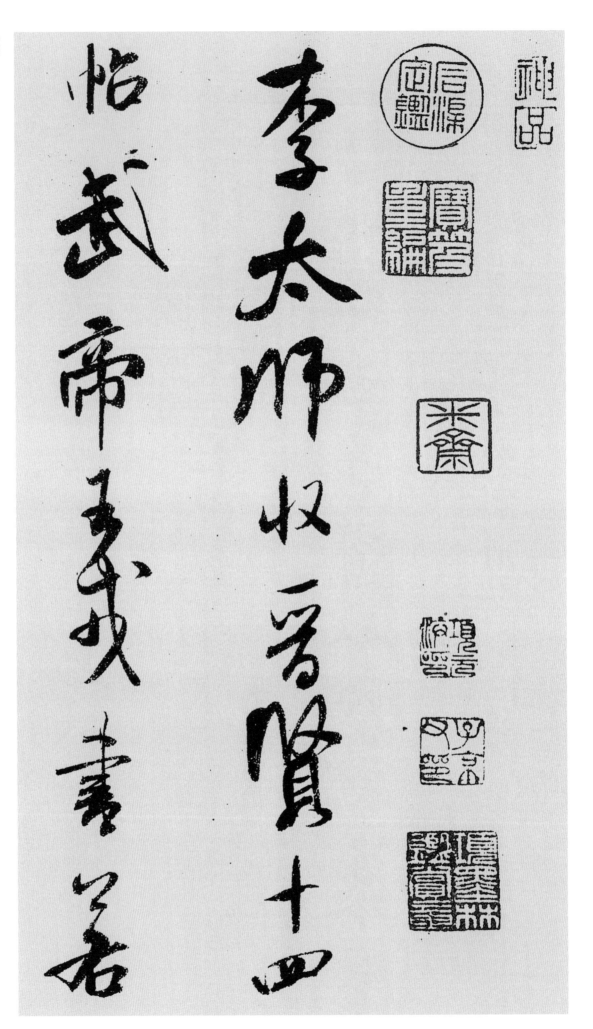

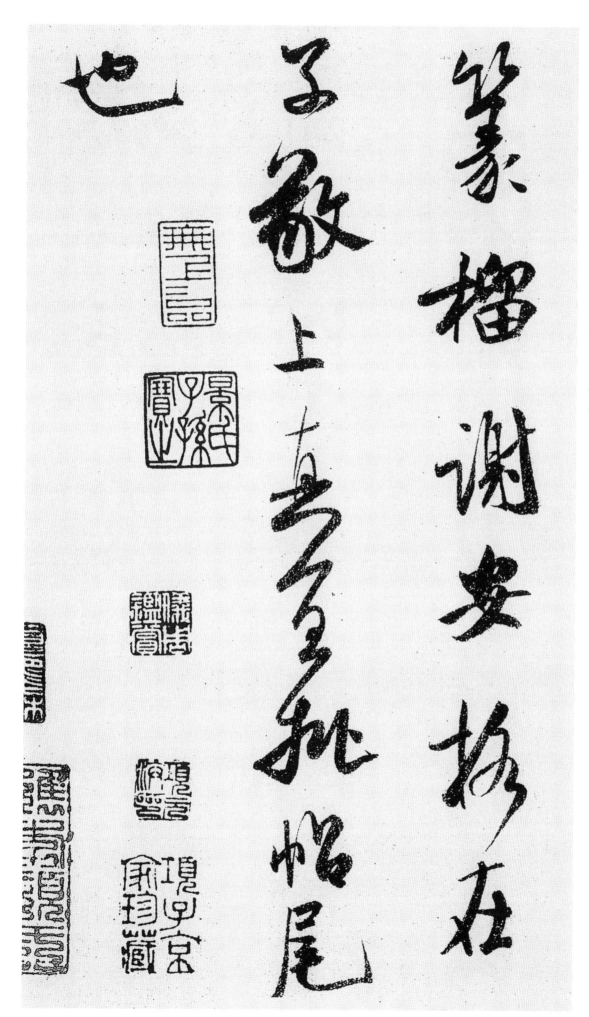

篆 전자 전
籀 큰전자 주
謝 사례할 사
安 편안 안
格 격식 격
在 있을 재
子 아들 자
敬 공경 경
上 위 상
眞 참 진
宜 마땅 의
批 보일 비
帖 문서 첩
尾 꼬리 미
也 어조사 야

5. 張季明帖

余 나 여
收 거둘 수
張 베풀 장
季 사철 계
明 밝을 명
帖 문서 첩
云 이를 운
秋 가을 추
※氣 오기표시함.

深 깊을 심
不 아닐 부
審 살필 심
氣 기운 기
力 힘 력
復 회복할 복
何 어찌 하
如 같을 여
也 어조사 야
眞 참 진

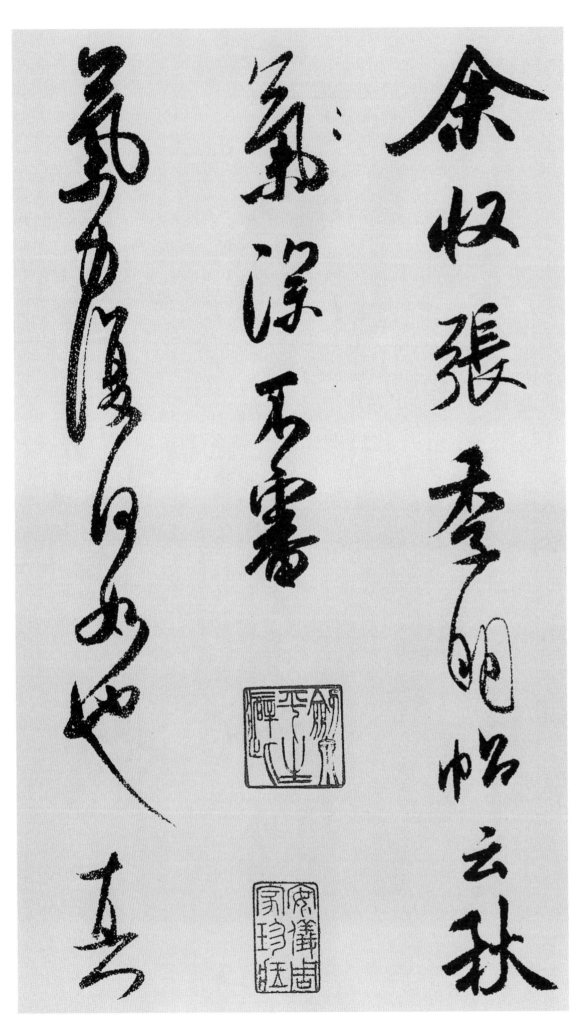

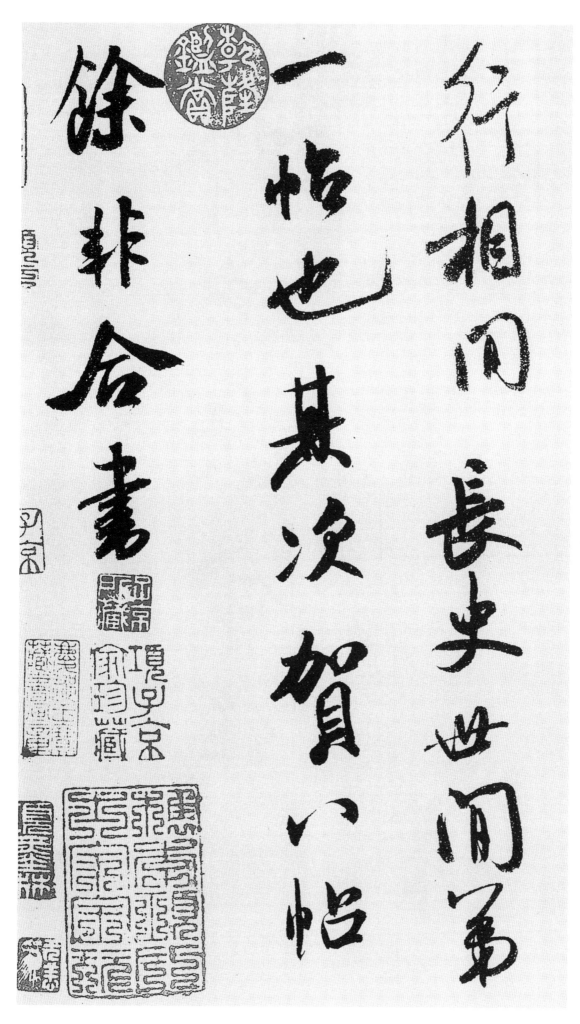

行	다닐 행
相	서로 상
間	사이 간
長	길 장
史	사기 사
世	인간 세
間	사이 간
第	차례 제
一	한 일
帖	문서 첩
也	어조사 야
其	그 기
次	버금 차
賀	하례할 하
八	여덟 팔
帖	문서 첩
餘	나머지 여
非	아닐 비
合	합할 합
書	글 서

6. 拜中岳命
作詩帖

〈拜中岳命作〉

芾 무성할 불

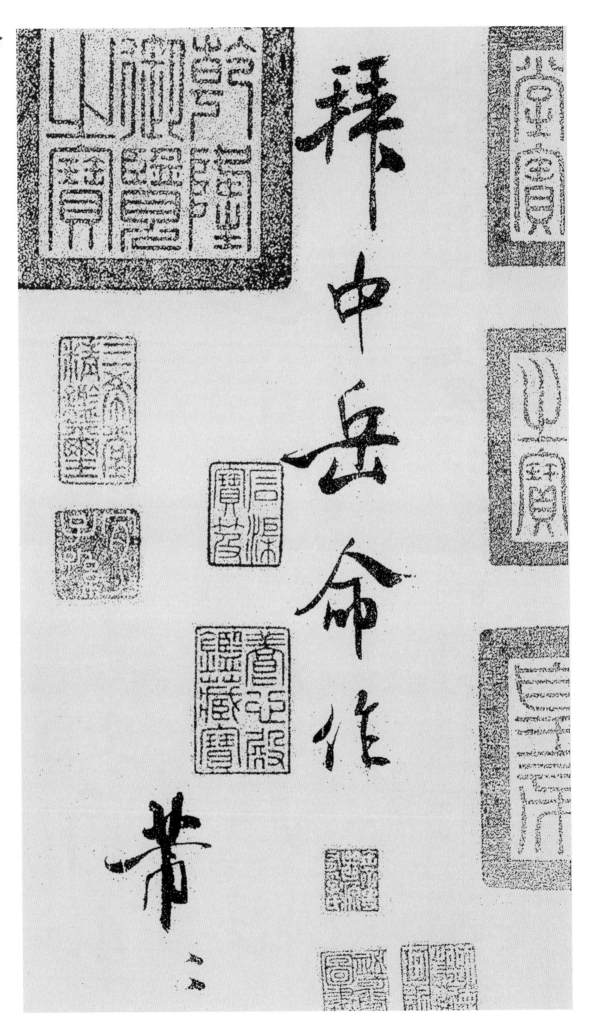

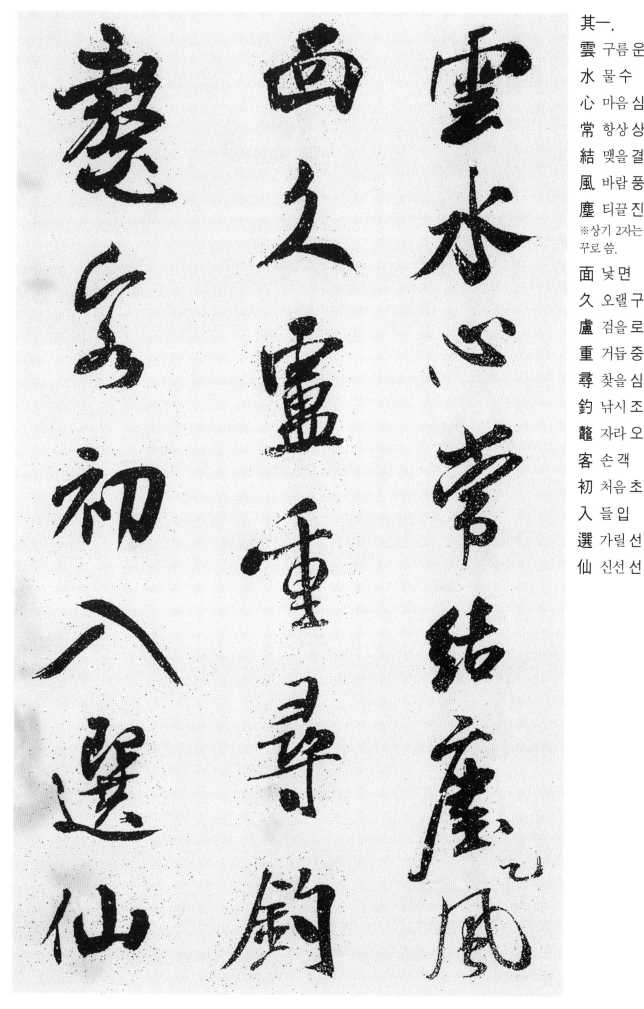

其一.
雲 구름 운
水 물 수
心 마음 심
常 항상 상
結 맺을 결
風 바람 풍
塵 티끌 진
※상기 2자는 작가가 거
꾸로 씀.
面 낯 면
久 오랠 구
盧 검을 로
重 거듭 중
尋 찾을 심
釣 낚시 조
鼇 자라 오
客 손 객
初 처음 초
入 들 입
選 가릴 선
仙 신선 선

圖 그림 도
鼠 쥐 서
雀 공작새 작
眞 참 진
官 벼슬 관
耗 어지러울 모
龍 용 룡
蛇 뱀 사
與 더불 여
衆 무리 중
俱 갖출 구
却 잊을 각
懷 품을 회
閑 한가로울 한
祿 복록 록
厚 두터울 후
不 아니 불
敢 감히 감
著 지을 저

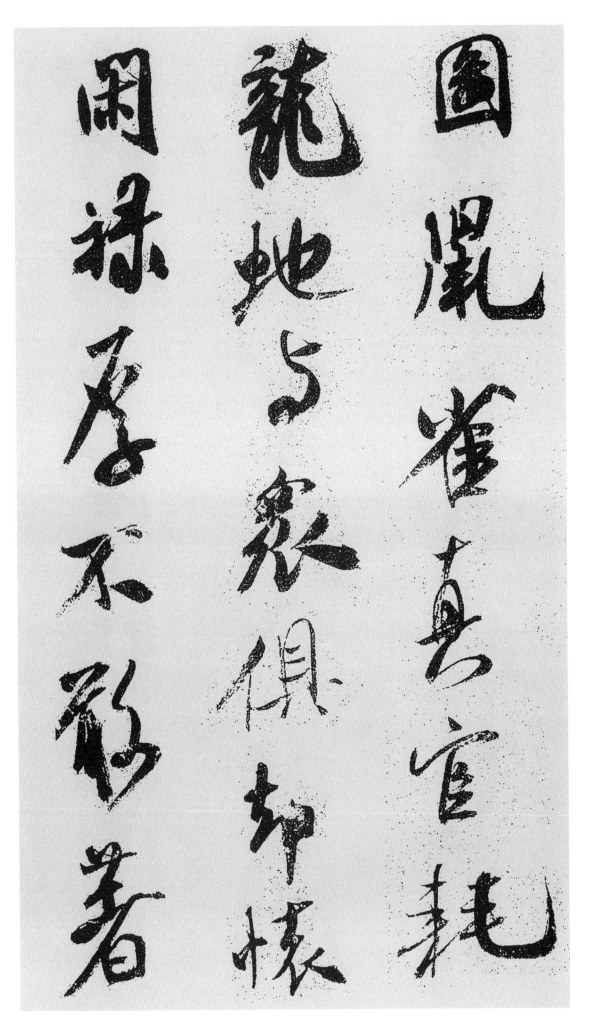

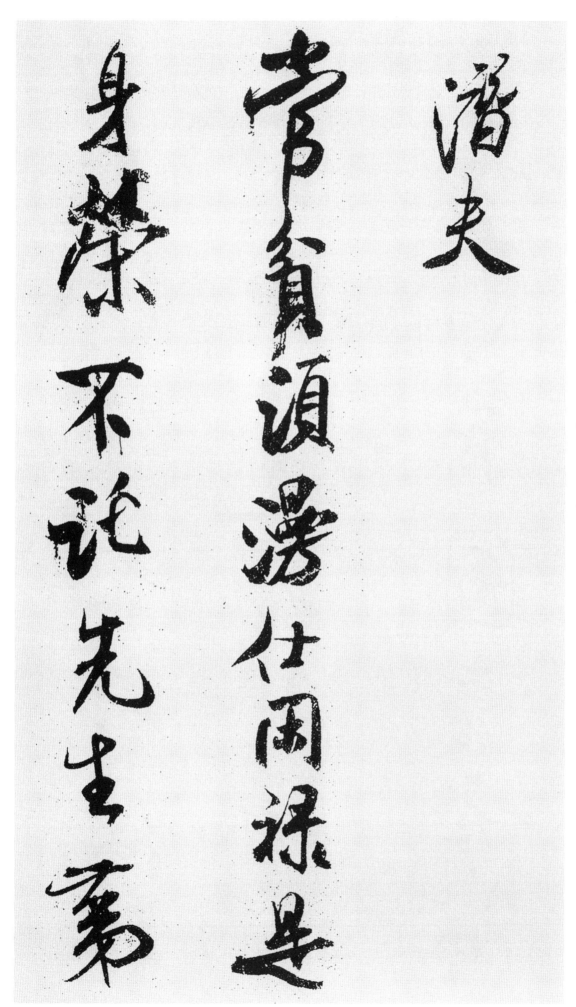

潛 잠길 잠
夫 사내 부

其二.
常 항상 상
貧 가난할 빈
須 모름지기 수
漫 물깊을 만
仕 벼슬할 사
閑 한가로울 한
祿 복록 록
是 이 시
身 몸 신
榮 영화 영
不 아니 불
託 맡길 탁
先 먼저 선
生 날 생
第 급제 제

終 마칠 종
成 이룰 성
俗 속될 속
吏 벼슬 리
名 이름 명
重 무거울 중
緘 봉할 함
議 논의할 의
法 법 법
口 입 구
靜 고요 정
洗 씻을 세
看 볼 간
山 뫼 산
睛 눈망울 정
夷 오랑캐 이
惠 은혜 혜
中 가운데 중
何 어찌 하
有 있을 유
圖 그림 도
書 글 서
老 늙을 로
此 이 차
生 날 생

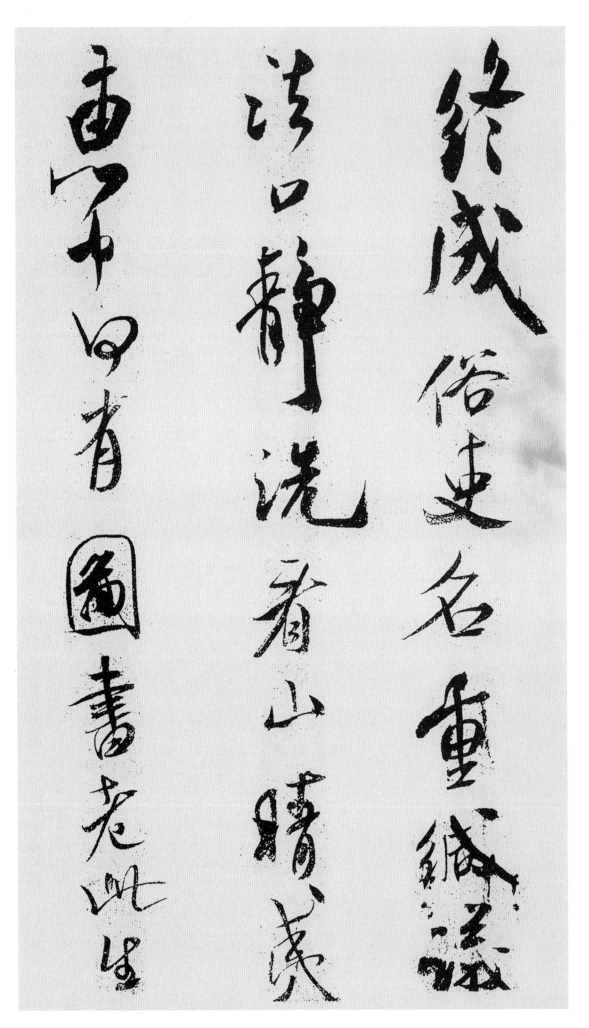

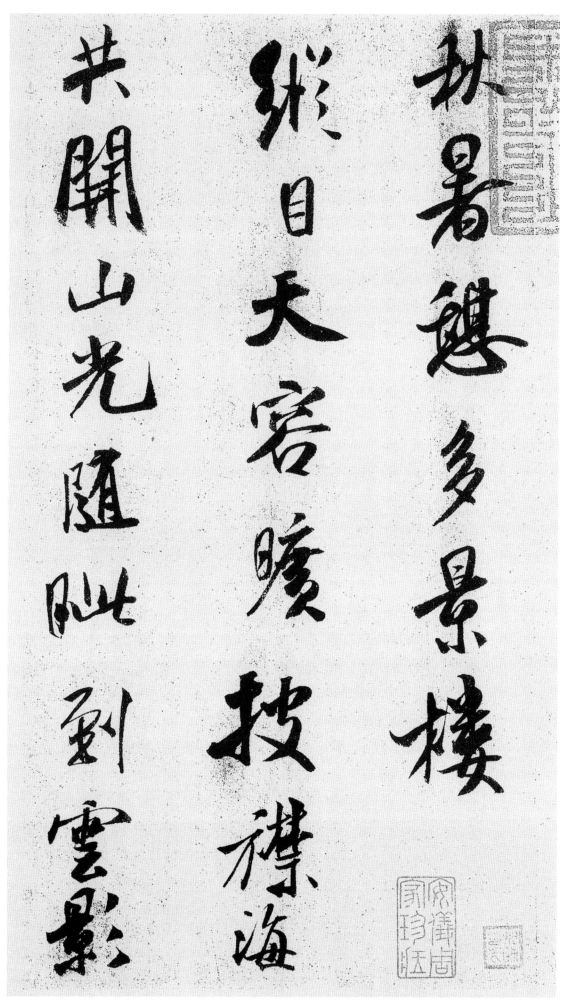

7. 秋暑憩多 景樓詩帖
※오언율시 작품임.

縱 늘어질 종
目 눈 목
天 하늘 천
容 얼굴 용
曠 넓을 광
披 헤칠 피
襟 옷깃 금
海 바다 해
共 함께 공
開 열 개
山 뫼 산
光 빛 광
隨 따를 수
眦 흘겨볼 자
到 이를 도
雲 구름 운
影 그림자 영

度 건널 도
江 강 강
來 올 래
世 인간 세
界 지경 계
漸 적실 점
雙 둘 쌍
足 발 족

※惟未入閩
작가 아직 민땅에 들어
가지 않음을 표시함.

生 날 생
涯 물가 애
付 붙일 부
一 하나 일
杯 잔 배
橫 사나울 횡
風 바람 풍
多 많을 다
景 볕 경
夢 흐릴 몽
應 응할 응
似 같을 사
穆 공경할 목
王 임금 왕
臺 돈대 대

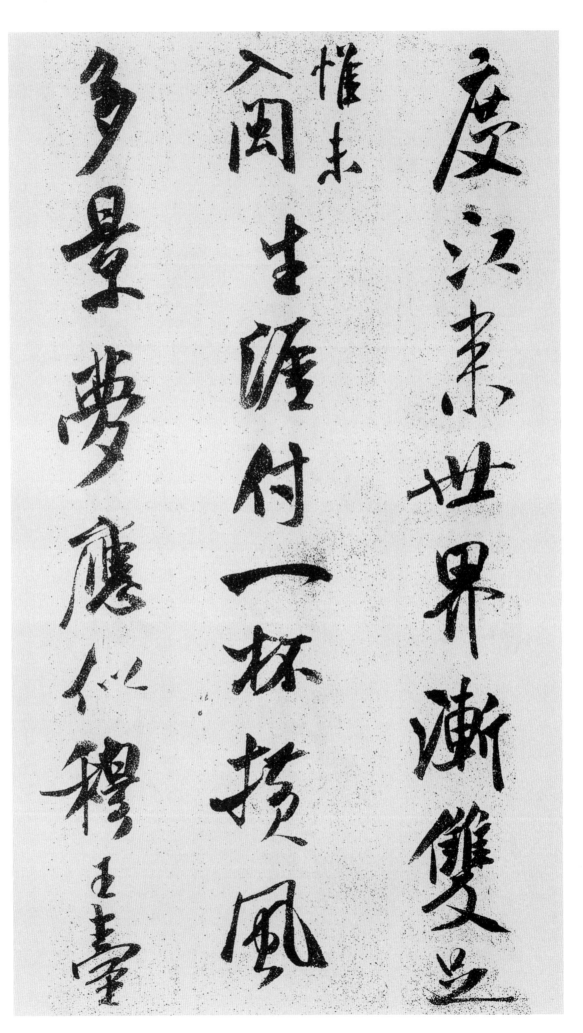

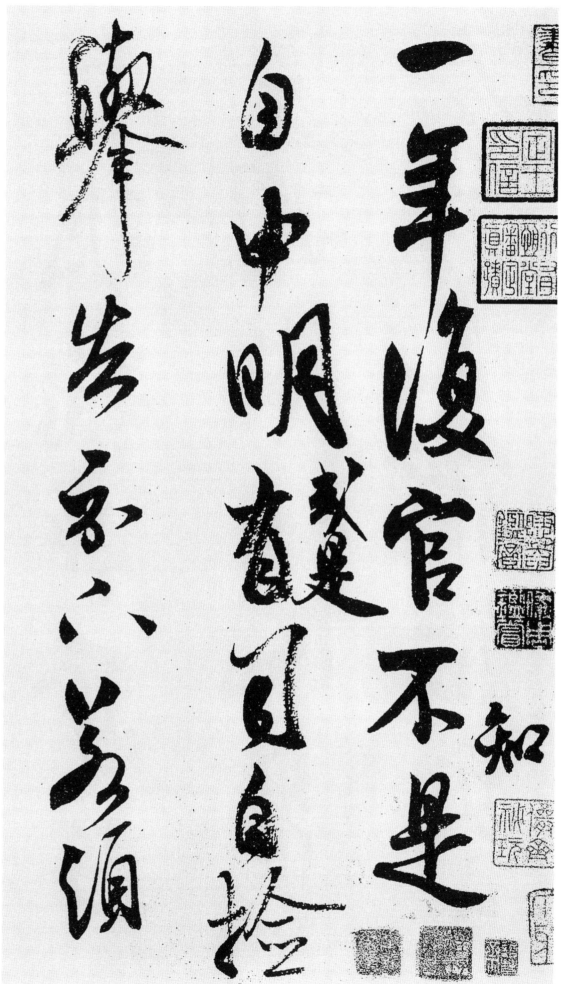

8. 復官帖

一 한 일
年 해 년
復 회복할 복
官 벼슬 관
不 아닐 부
知 알 지
是 이 시
自 스스로 자
申 거듭 신
明 밝을 명
或 혹시 혹
是 이 시
有 있을 유
司 맡을 사
自 스스로 자
檢 검사할 검
擧 들 거
告 알릴 고
示 보일 시
下 내릴 하
若 만약 약
須 모름지기 수

自 스스로 자
明 밝을 명
託 부탁할 탁
作 지을 작
一 한 일
狀 문서 장
子 아들 자
告 알릴 고
詞 말씀 사
與 더불 여
公 벼슬 공
同 한가지 동
茀 무성할 불
至 이를 지
今 이제 금
不 아니 불
見 볼 견
衝 찌를 충
替 바꿀 체
文 글월 문
字 글자 자

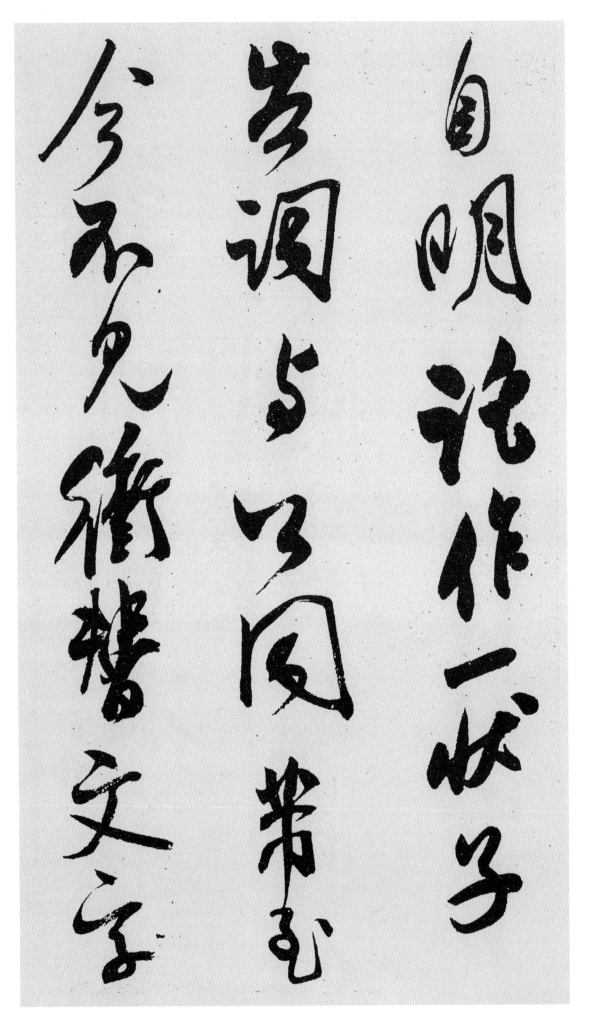

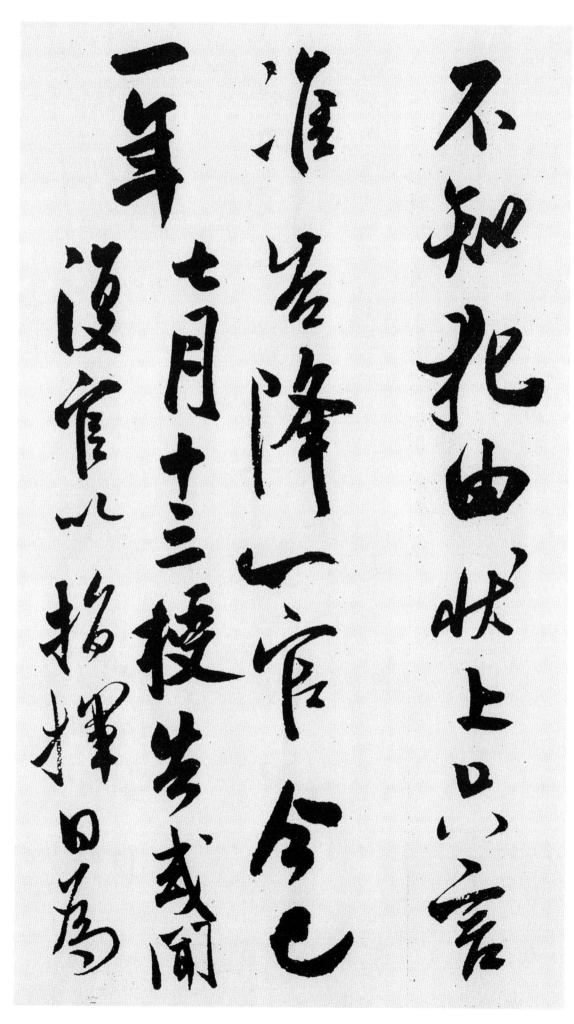

不 아닐 부
知 알 지
犯 범할 범
由 까닭 유
狀 문서 장
上 윗 상
只 다만 지
言 말씀 언
准 준할 준
告 알릴 고
降 내릴 강
一 한 일
官 벼슬 관
今 이제 금
已 이미 이
一 한 일
年 해 년
七 일곱 칠
月 달 월
十 열 십
三 석 삼
授 줄 수
告 알릴 고
或 혹시 혹
聞 들을 문
復 회복할 복
官 벼슬 관
以 써 이
指 가리킬 지
揮 휘두를 휘
日 날 일
爲 하 위

始 처음 시
則 곧 즉
是 이 시
五 다섯 오
月 달 월
初 처음 초
指 가리킬 지
揮 휘두를 휘
告 알릴 고
到 이를 도
潤 윤택할 윤
乃 이에 내
七 일곱 칠
月 달 월
也 어조사 야

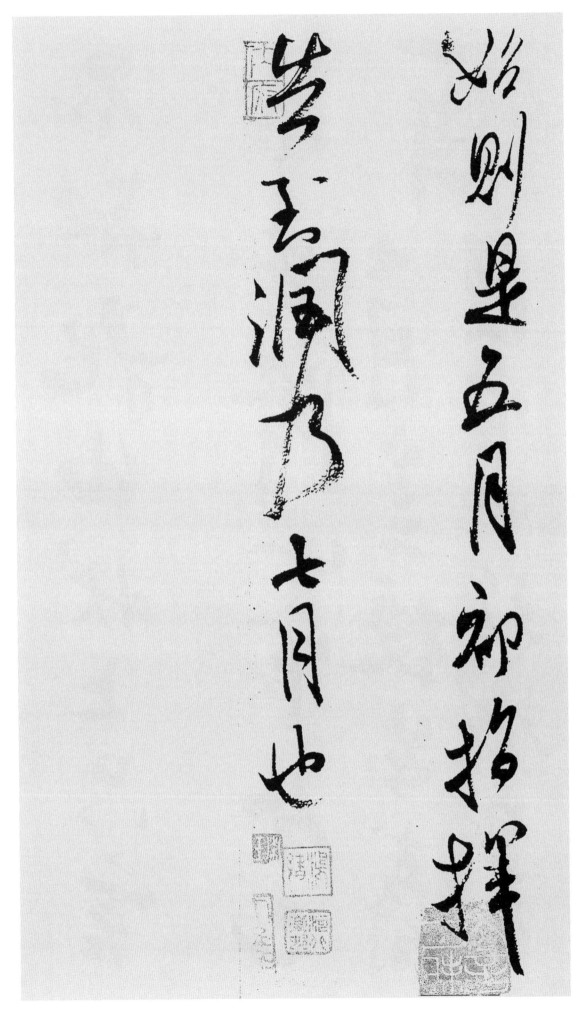

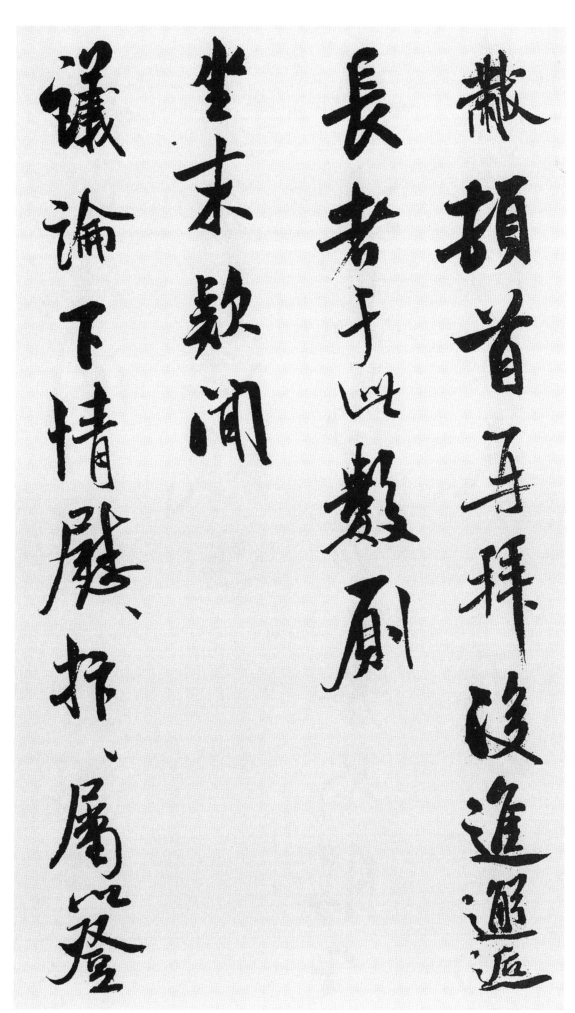

9. 知府帖
※尺牘내용임

黻 우거질 불
頓 조아릴 돈
首 머리 수
再 두번 재
拜 절 배
後 뒤 후
進 나아갈 진
邂 만날 해
逅 만날 후
長 어른 장
者 놈 자
于 어조사 우
此 이 차
數 자주 삭
廁 뒷간 치
坐 앉을 좌
末 끝 말
款 정성 관
聞 들을 문
議 의논할 의
論 의논할 론
下 아래 하
情 뜻 정
慰 위로할 위
忭 손뼉칠 변
慰 위로할 위
忭 손뼉칠 변
屬 부탁 촉
以 써 이
登 오를 등

舟 배 주
卽 곧 즉
徑 지름길 경
出 날 출
關 빗장 관
以 써 이
避 피할 피
交 사귈 교
游 놀 유
出 날 출
餞 전송할 전
遂 드디어 수
莫 저물 모
※暮와 통함.
遑 겨를 황
祗 공경할 지
造 지을 조
舟 배 주
次 버금 차
其 그 기
爲 하 위
瞻 쳐다볼 첨
慕 생각할 모
曷 어찌 갈
勝 이길 승
下 아래 하
情 뜻 정
謹 삼갈 근
附 의지할 부
便 인편 편
奉 받들 봉
啟 열 계

不 아닐 불
宣 펼 선

黻 우거질 불
頓 조아릴 돈

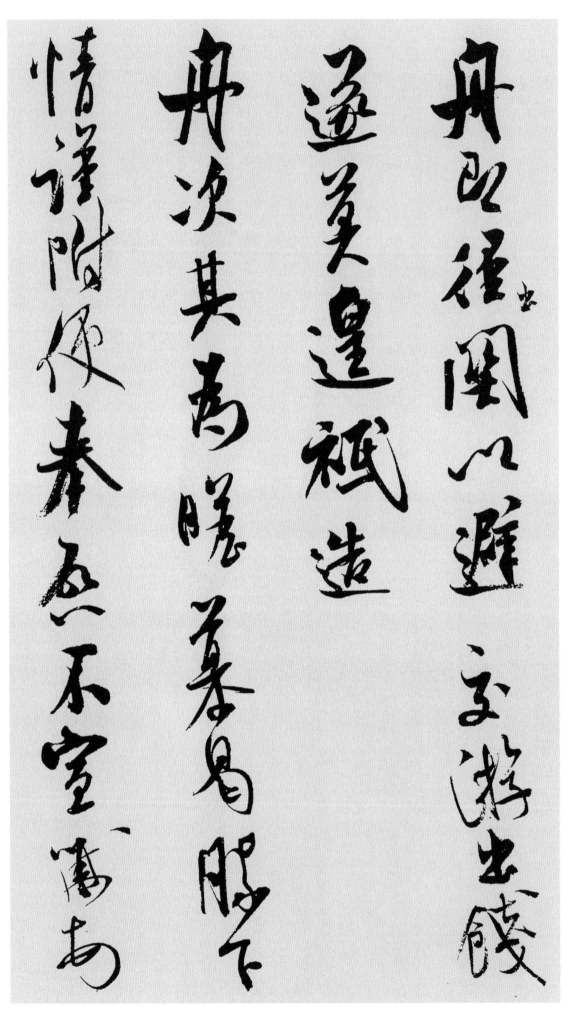

首 머리 수
再 두 재
拜 절 배

知 알 지
府 관청 부
大 큰 대
夫 지아비 부
丈 길이 장
棨 창 계
下 아래 하

知府大夫丈棨下

10. 淡墨秋山帖

※7언절구 작품임

淡 맑을 담
墨 먹 묵
秋 가을 추
山 뫼 산
盡 다할 진
遠 멀 원
天 하늘 천
暮 저물 모
霞 노을 하
還 돌아올 환
照 비칠 조
紫 자주 자
添 더할 첨
煙 연기 연
故 옛 고
人 사람 인
好 좋을 호
在 있을 재
重 거듭 중
携 가질 휴

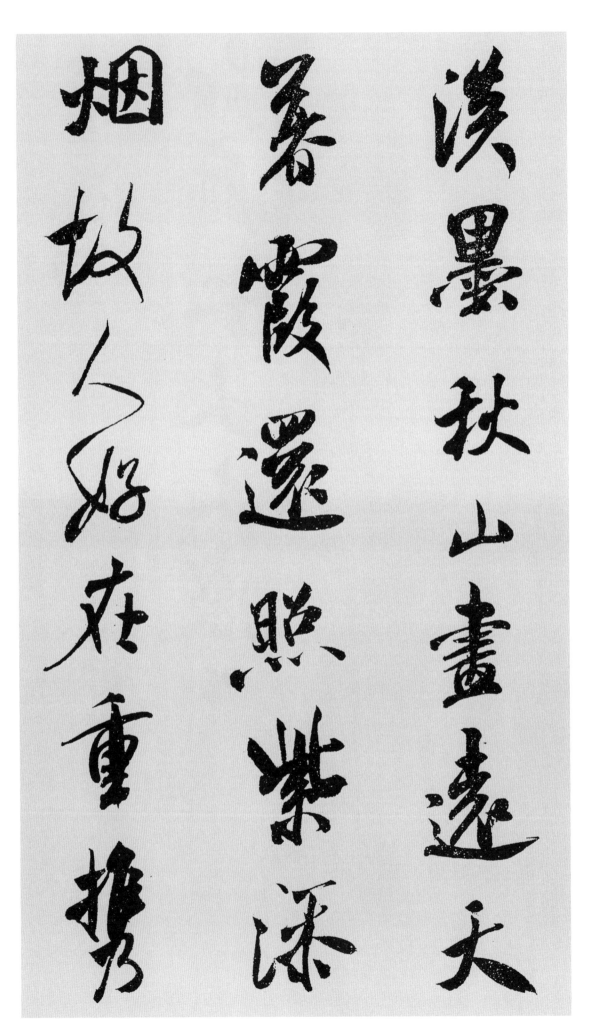

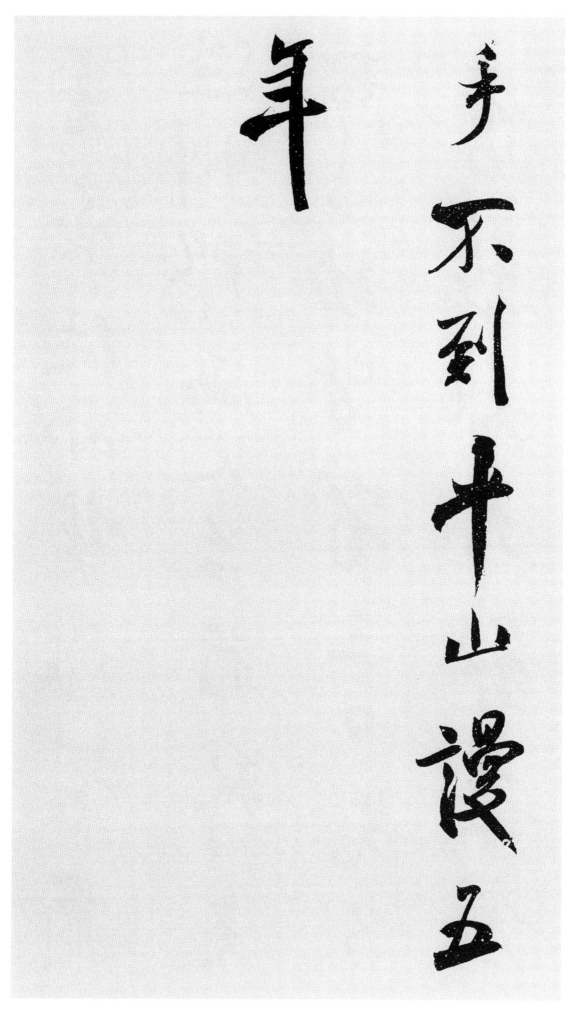

手　손수
不　아닐부
到　이를도
平　고를평
山　뫼산
謾　속일만
五　다섯오
年　해년

11. 茀烝徒帖

※尺牘내용임

茀 무성할 불
烝 무리 증
徒 무리 도
如 같을 여
禁 대궐 금
旅 나그네 려
嚴 엄할 엄
肅 공손할 숙
過 지날 과
州 고을 주
郡 고을 군
兩 둘 량
人 사람 인
並 아우를 병
行 다닐 행
寂 고요할 적
無 없을 무
聲 소리 성
功 공 공
皆 다 개
省 줄일 생
三 석 삼
日 날 일
先 먼저 선
了 마칠 료
蒙 힘쓸 몽
張 베풀 장
都 도읍 도
大 큰 대
鮑 절인생선 포
提 들 제
倉 집 창

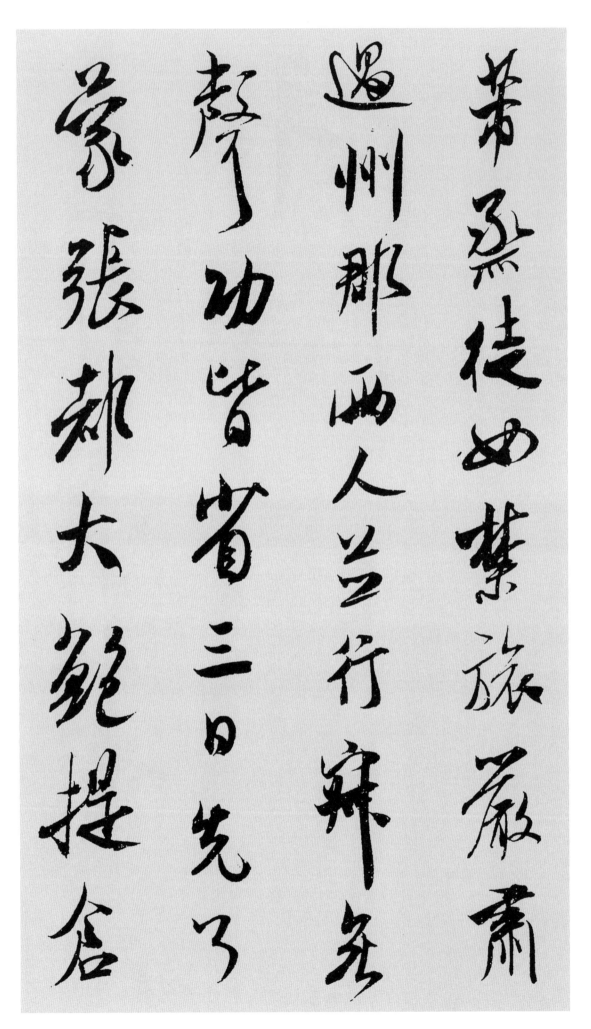

米芾書法〈行書〉| 58

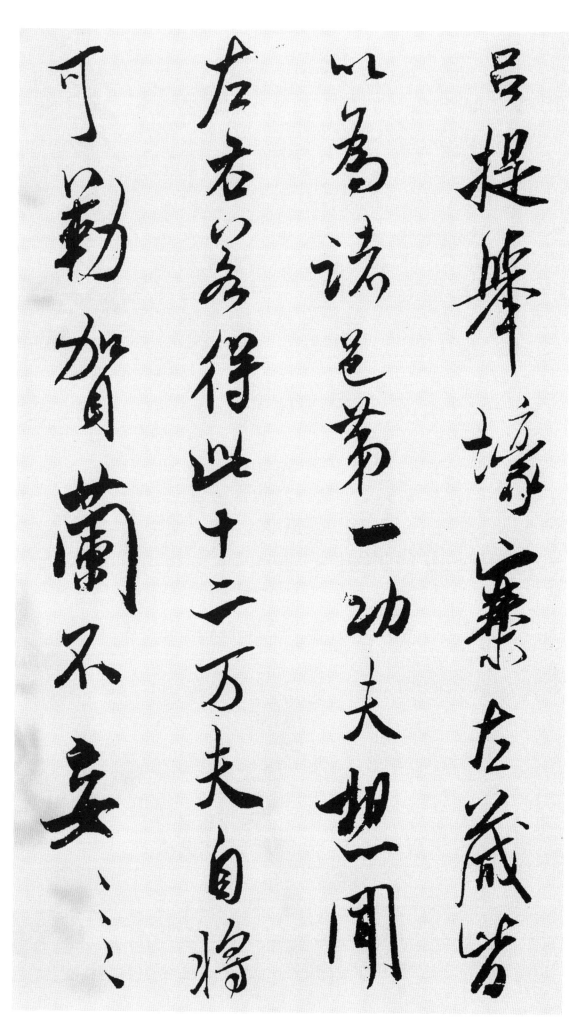

呂 풍류 려
提 들 제
舉 받들 거
壕 해자 호
寨 목책 책
左 도울 좌
藏 감출 장
皆 다 개
以 써 이
爲 할 위
諸 모두 제
邑 고을 읍
第 차례 제
一 하나 일
功 공 공
夫 사내 부
想 생각 상
聞 들을 문
左 왼쪽 좌
右 오른쪽 우
若 만약 약
得 얻을 득
此 이 차
十 열 십
二 두 이
萬 일만 만
夫 사내 부
自 스스로 자
將 이끌 장
可 옳을 가
勒 억누를 륵
賀 하례 하
蘭 난초 란
不 아닐 불
妄 망녕될 망
不 아닐 불
妄 망녕될 망
※작가 중복 표기함

苪 무성할 불
皇 클 황
恐 두려울 공

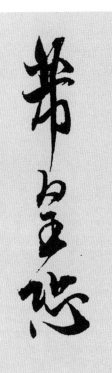

12. 紫金帖

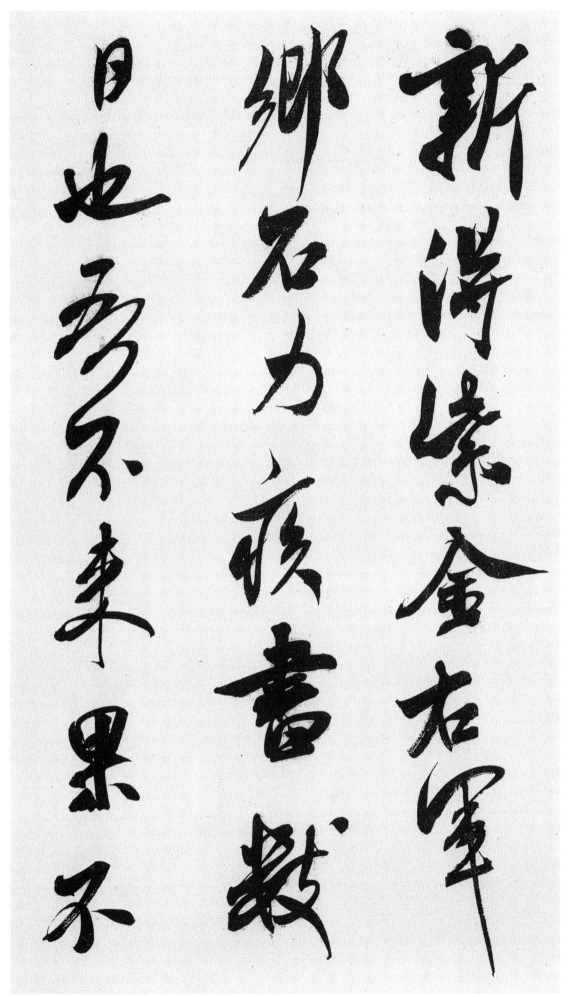

新 새 신
得 얻을 득
紫 자주 자
金 쇠 금
右 오른 우
軍 군사 군
鄕 시골 향
石 돌 석
力 힘 력
疾 빠를 질
書 글 서
數 몇 수
日 날 일
也 어조사 야
吾 나 오
不 아니 불
來 올 래
果 결과 과
不 아니 불

復 다시부
來 올래
用 쓸용
此 이차
石 돌석
矣 어조사의

元 으뜸원
章 글장

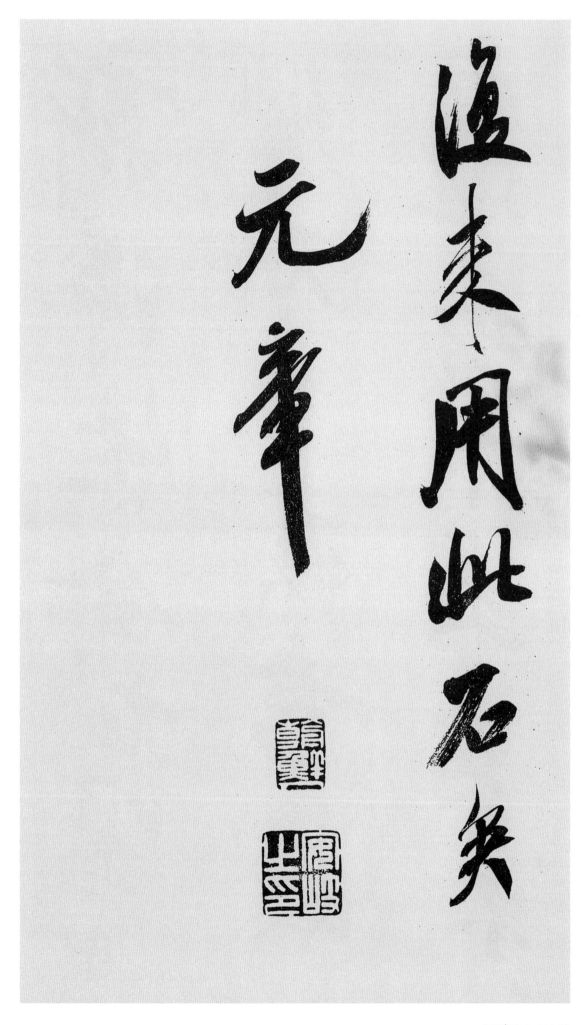

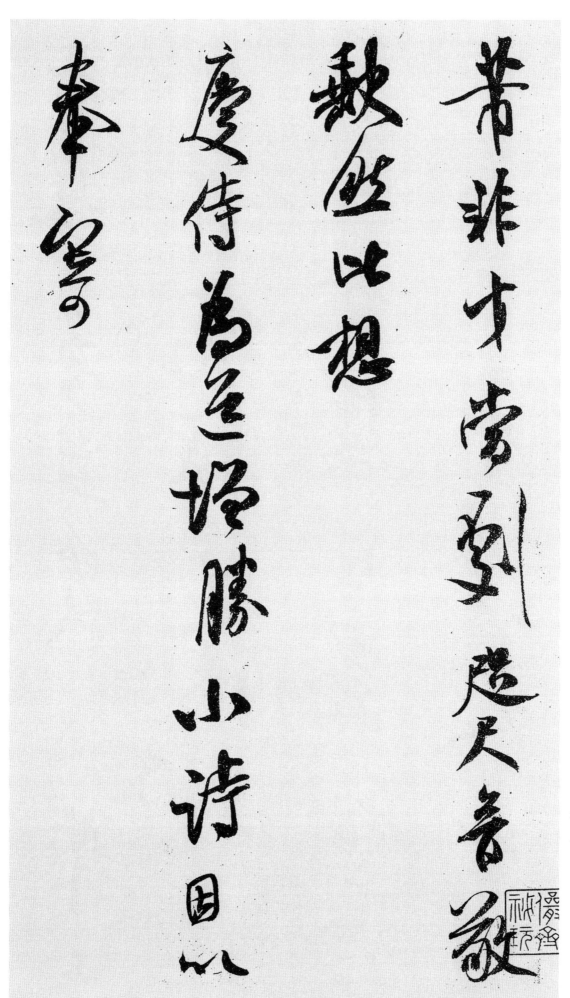

13. 非才當
劇帖

※본 작품은 편지끝
에 7언절구 詩가
들어있음

芾 무성할 불
非 아닐 비
才 재주 재
當 마땅 당
劇 심할 극
咫 여덟치 지
尺 자 척
音 소리 음
敬 공경 경
軼 험잡을 결
然 그럴 연
比 비교할 비
想 생각 상
慶 경사 경
侍 모실 시
爲 할 위
道 길 도
增 더할 증
勝 이길 승
小 작을 소
詩 글 시
因 인할 인
以 써 이
奉 받들 봉
寄 의탁할 기

希 바랄 희
聲 소리 성
吾 나 오
英 꽃부리 영
友 벗 우

茀 무성할 불
上 위 상

※아래는 帖에 실린
7언절구 시임
〈槐竹〉
竹 대 죽
前 앞 전
槐 회화나무 괴
後 뒤 후
午 낮 오
陰 그늘 음
繁 번성할 번
※ 環 오기임.
壺 병 호
領 거느릴 령
華 꽃 화
胥 다 서
屢 자주 루
往 갈 왕
還 돌아올 환
雅 맑을 아
興 흥취 흥
欲 하고자할 욕
爲 할 위
十 열 십
客 손 객
具 갖출 구
人 사람 인
和 화목할 화
端 끝 단

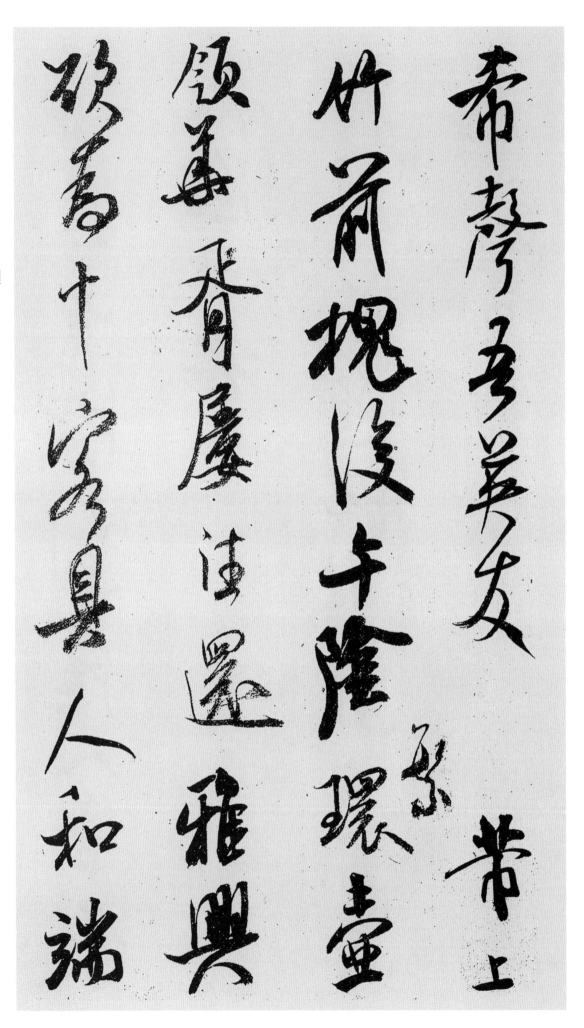

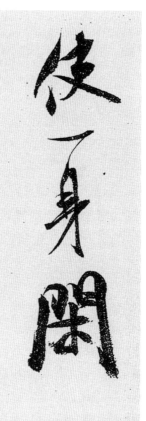

使 하여금 사
一 한 일
身 몸 신
閑 한가할 한

14. 聞張都 大宣德 帖

※尺牘내용임

聞 들을 문
張 베풀 장
都 도읍 도
大 큰 대
宣 베풀 선
德 큰 덕
權 권세 권
提 당길 제
擧 들 거
楡 느릅나무 유
柳 버드나무 류
局 판 국
在 있을 재
杞 땅이름 기
者 놈 자
儻 문득 당
蒙 무릅쓸 몽
明 밝을 명
公 귀 공
薦 천거할 천
此 이 차
職 벼슬 직
爲 할 위
成 이룰 성
此 이 차
河 물 하
事 일 사
致 이를 치
薄 얇을 박
效 공효 효

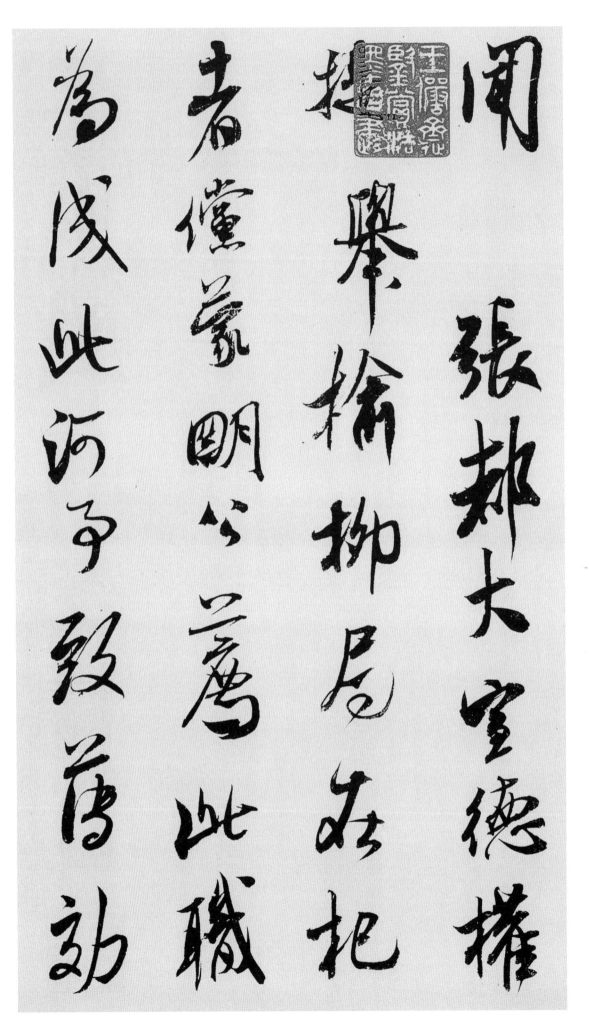

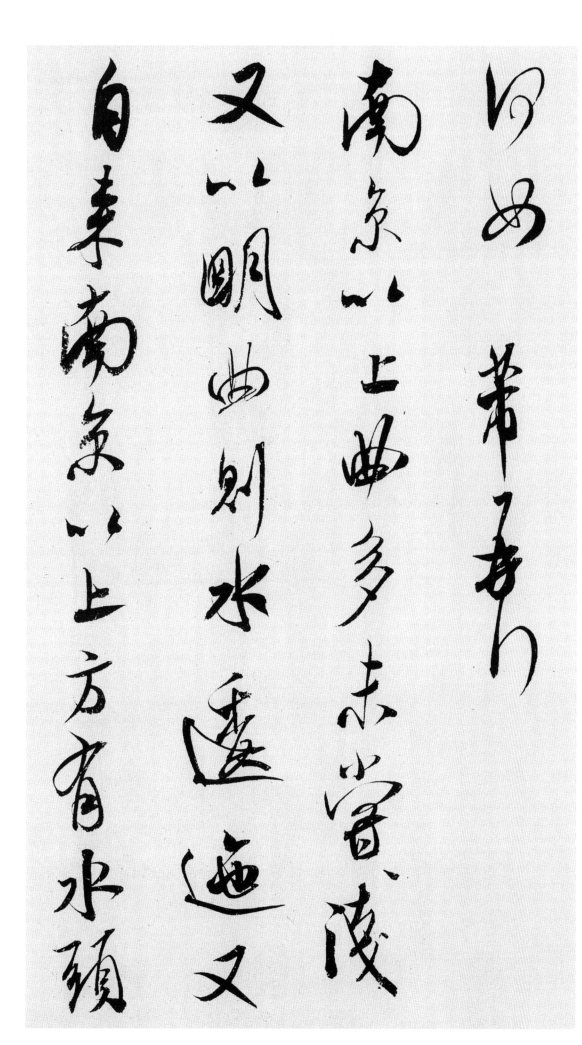

何 어찌 하
如 같을 여

芾 무성할 불
再 두 재
拜 절 배

南 남녘 남
京 서울 경
以 써 이
上 위 상
曲 굽을 곡
多 많을 다
未 아닐 미
嘗 맛볼 상
淺 얕을 천
又 또 우
以 써 이
明 밝을 명
曲 굽을 곡
則 곧 즉
水 물 수
透 비스듬히가는
위
迤 든든할 이
又 또 우
自 부터 자
來 올 래
南 남녘 남
京 서울 경
以 써 이
上 위 상
方 바야흐로 방
有 있을 유
水 물 수
頭 머리 두

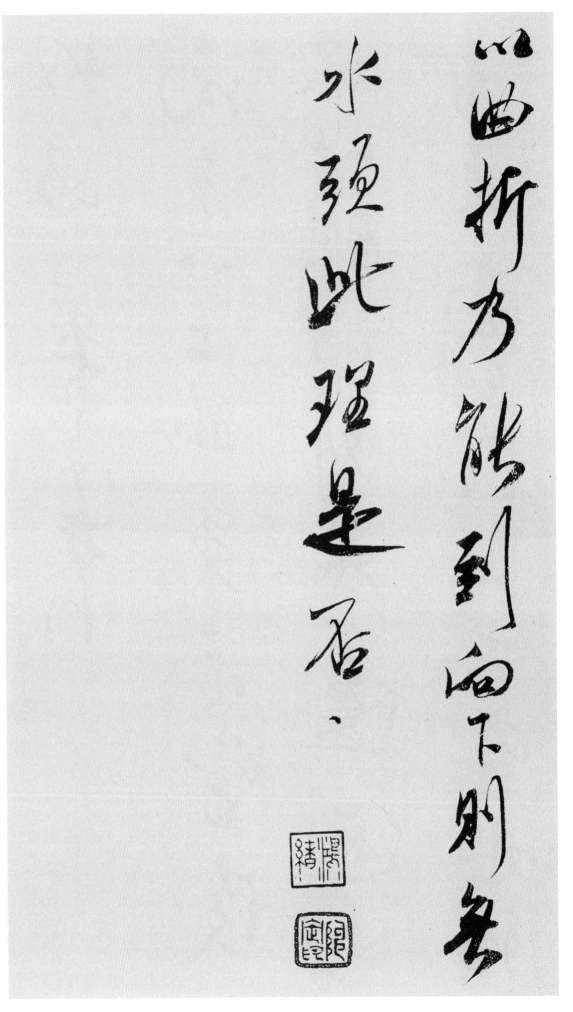

以 써이
曲 굽을곡
折 꺾을절
乃 이에내
能 능할능
到 이를도
向 향할향
下 아래하
則 곧즉
無 없을무
水 물수
頭 머리두
此 이차
理 이치리
是 옳을시
否 아닐부

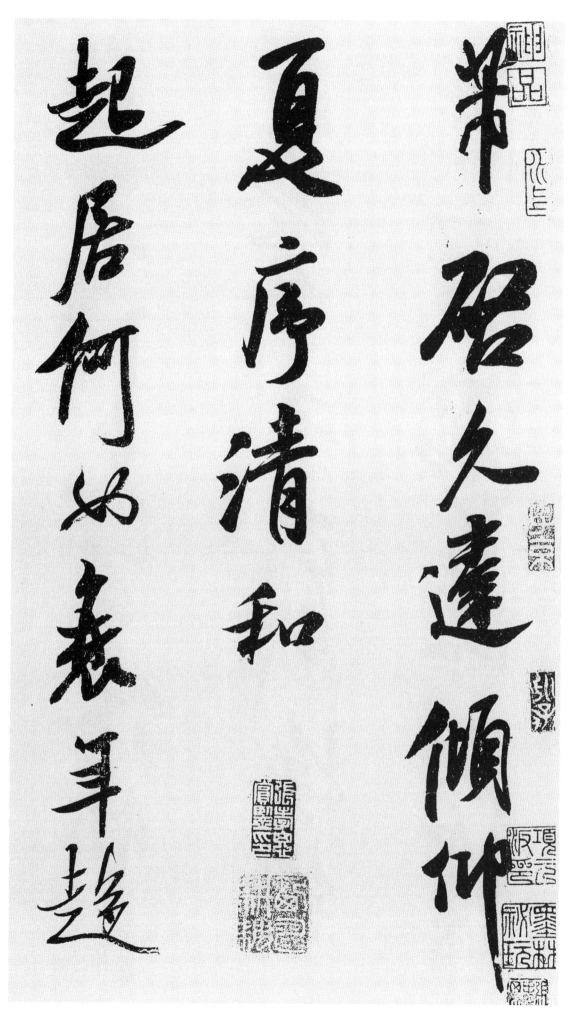

15. 淸和帖
※尺牘내용임

芾 무성할 불
啟 열 계
久 오랠 구
違 어길 위
傾 기울 경
仰 우러를 앙
夏 여름 하
序 차례 서
淸 맑을 청
和 화할 화
起 일어날 기
居 거할 거
何 어찌 하
如 같을 여
衰 쇠약할 쇠
年 해 년
趨 쫓아갈 추

召 부를 소
不 아닐 부
得 얻을 득
久 오랠 구
留 머무를 류
伏 엎드릴 복
惟 생각할 유
珍 보배 진
愛 사랑 애
米 쌀 미
一 한 일
斛 휘곡 곡
將 보낼 장
微 작을 미
意 뜻 의
輕 가벼울 경
尠 적을 선
悚 두려울 송
仄 기울 측
餘 남을 여
惟 생각할 유

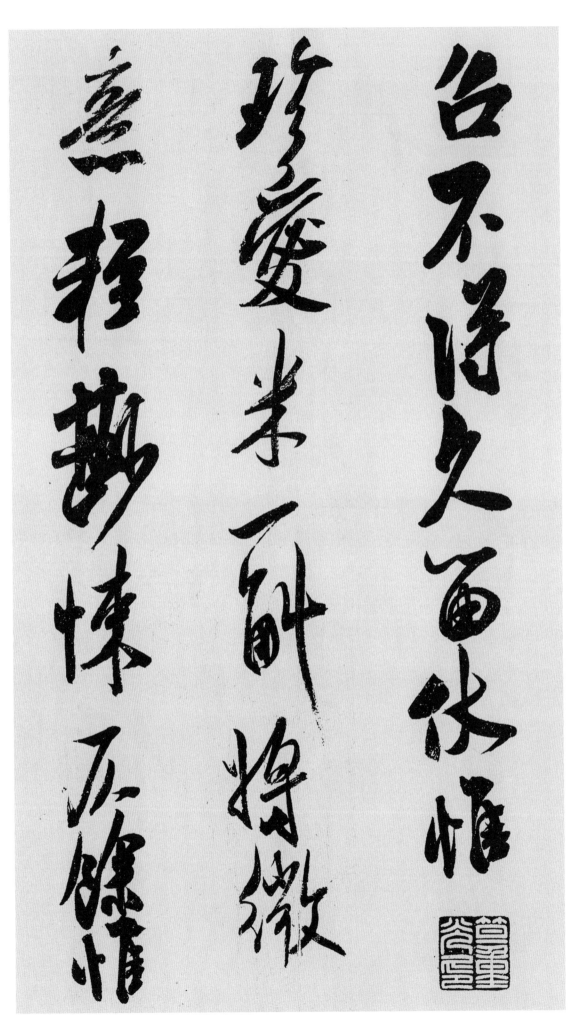

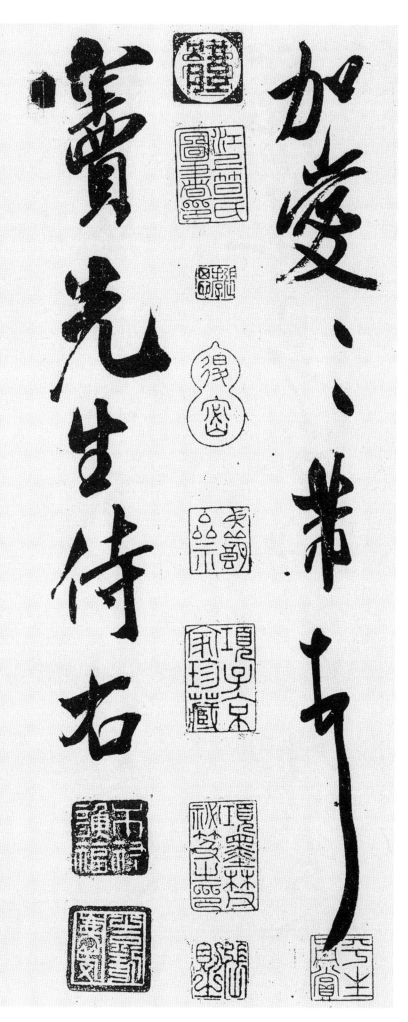

加 더할 가
愛 사랑 애
加 더할 가
愛 사랑 애
※작가 중복 표기함

帯 무성할 불
頓 조아릴 돈
首 머리 수

竇 구멍 두
先 먼저 선
生 날 생
侍 모실 시
右 오른쪽 우

16. 向亂帖

※尺牘내용임

向 향할 향
亂 어지러울 란
道 길 도
在 있을 재
陳 벌려놓을 진
十 열 십
七 일곱 칠
處 곳 처
可 옳을 가
取 가질 취
租 쌀 저
及 미칠 급
米 쌀 미
寒 찰 한
光 빛 광
旦 아침 단
夕 저녁 석
以 써 이
惡 나쁠 악
詩 글 시
奉 받들 봉

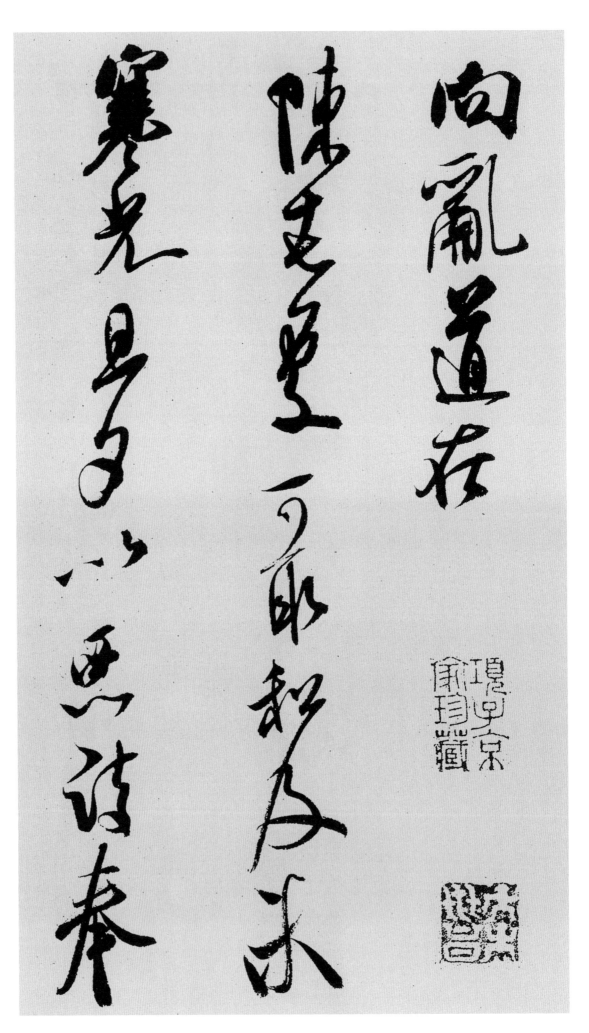

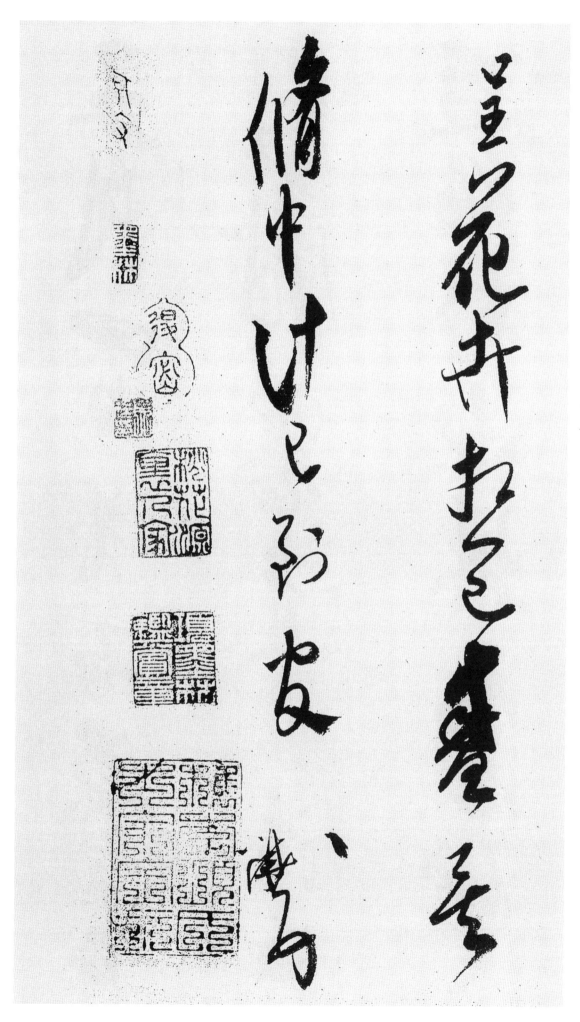

呈 드릴 정
花 꽃 화
卉 풀 훼
想 생각 상
已 이미 이
盛 성할 성
矣 어조사 의
脩 닦을 수
中 가운데 중
計 셀 계
已 이미 이
到 이를 도
官 벼슬 관

黻 더부룩할 불
頓 조아릴 돈
首 머리 수

17. 葛君德忱帖

※尺牘내용임

五 다섯 오
月 달 월
四 넉 사
日 날 일
芾 무성할 불
啓 여쭐 계
蒙 무릅쓸 몽
書 글 서
爲 하 위
尉 위로할 위
尉 위로할 위
審 살필 심
道 길 도
味 맛 미
淸 맑을 청
適 마침 적
漣 물놀이칠 연
陋 좁을 루
邦 나라 방
也 이끼 야
林 수풀 림
君 임금 군
必 반드시 필
能 능할 능
言 말씀 언

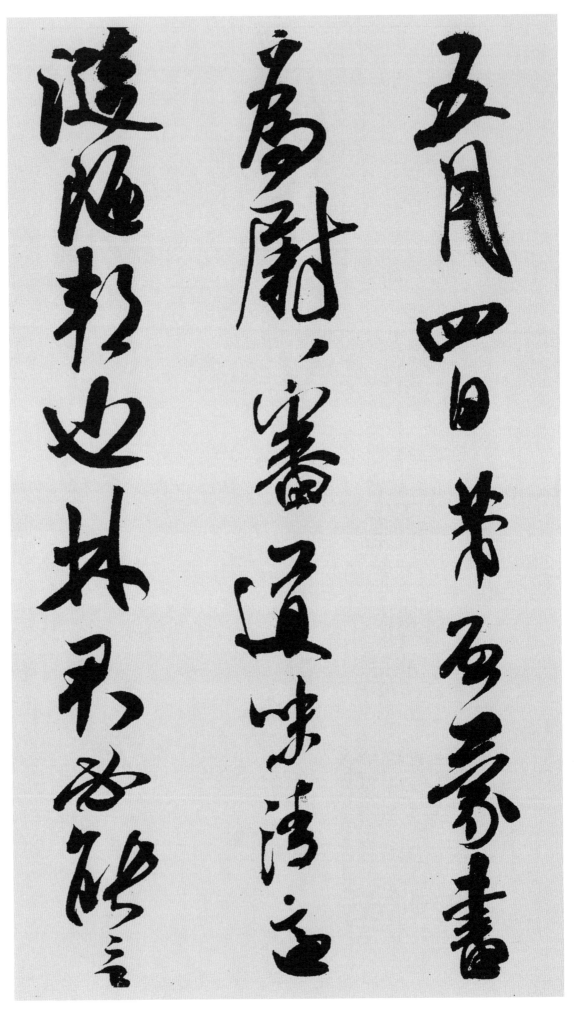

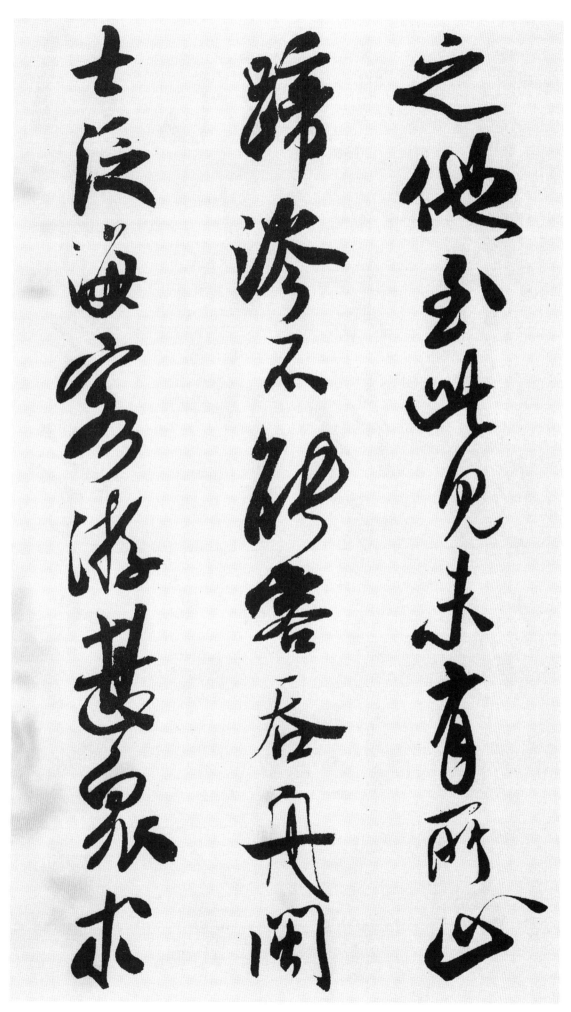

之 갈 지
他 다를 타
至 이를 지
此 이 차
見 볼 견
未 아닐 미
有 있을 유
所 바 소
止 그칠 지
蹄 굽 제
涔 적실 잠
不 아니 불
能 능할 능
容 얼굴 용
吞 삼킬 탄
舟 배 주
閩 땅이름 민
士 선비 사
泛 뜰 범
海 바다 해
客 손 객
游 놀 유
甚 심할 심
眾 무리 중
求 구할 구

門 문 문
舘 객사 관
者 놈 자
常 항상 상
十 열 십
輩 무리 배
寺 절 사
院 집 원
下 아래 하
滿 찰 만
林 수풀 림
亦 또 역
在 있을 재
寺 절 사
也 이끼 야
萊 쑥 래
去 지날 거
海 바다 해
出 날 출
陸 뭍 륙
有 있을 유
十 열 십
程 길 정
已 이미 이
貽 줄 이
書 글 서
應 응할 응
求 구할 구
儻 뛰어날 당
能 능할 능
具 갖출 구
事 일 사

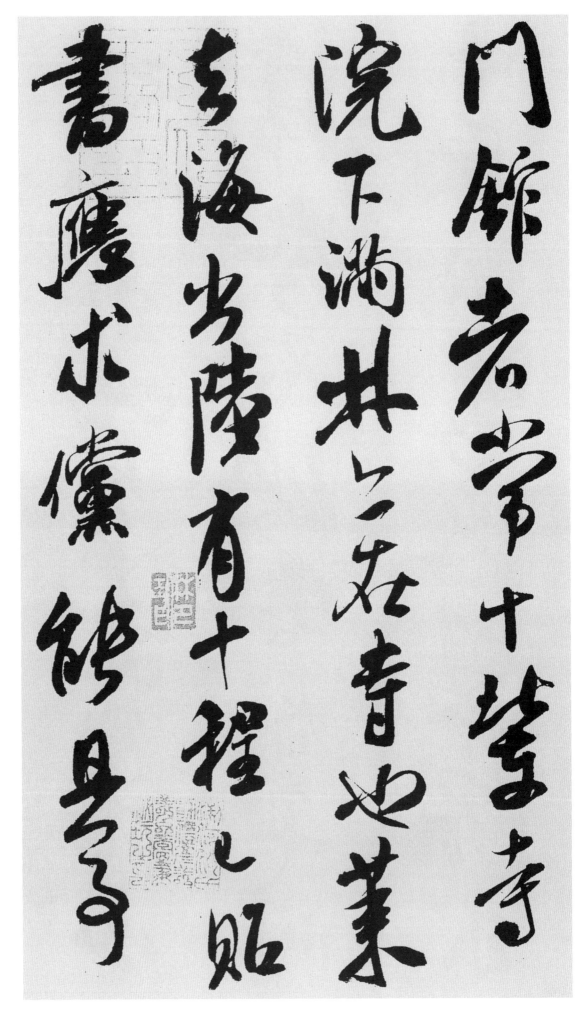

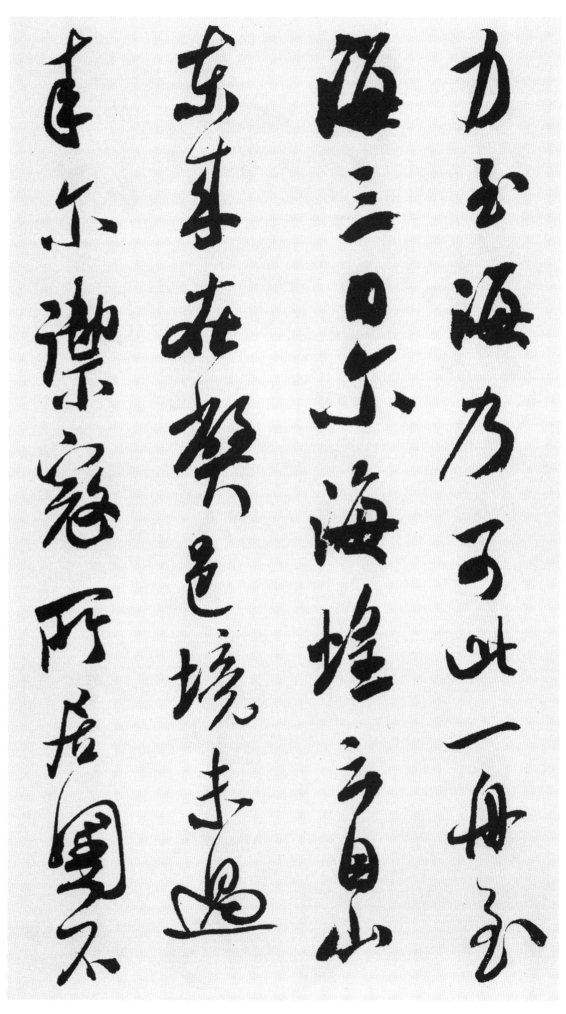

力 힘 력
至 이를 지
海 바다 해
乃 이에 내
可 옳을 가
此 이 차
一 한 일
舟 배 주
至 이를 지
海 바다 해
三 석 삼
日 날 일
爾 어조사 이
海 바다 해
蝗 메뚜기 황
云 이를 운
自 부터 자
山 뫼 산
東 동녘 동
來 올 래
在 있을 재
弊 모질 폐
邑 고을 읍
境 지경 경
未 아닐 미
過 지날 과
來 올 래
爾 어조사 이
禦 그칠 어
寇 떼도둑 구
所 바 소
居 거할 거
國 나라 국
不 아닐 부

足 족할 족
豈 어찌 기
賢 어질 현
者 놈 자
欲 하고자할 욕
去 지날 거
之 갈 지
兆 징조 조
乎 어조사 호
呵 깔깔웃을 가
呵 깔깔웃을 가
甘 달 감
貧 가난할 빈
樂 즐거울 락
淡 맑을 담
乃 이에 내
士 선비 사
常 항상 상
事 일 사
一 한 일
動 움직일 동
未 아닐 미
可 옳을 가
知 알 지
宜 마땅히 의
審 심판할 심
決 결단할 결
去 지날 거
就 나갈 취
也 이끼 야
便 소식 편
中 가운데 중
奉 받들 봉
狀 문서 장

芾 무성할 불

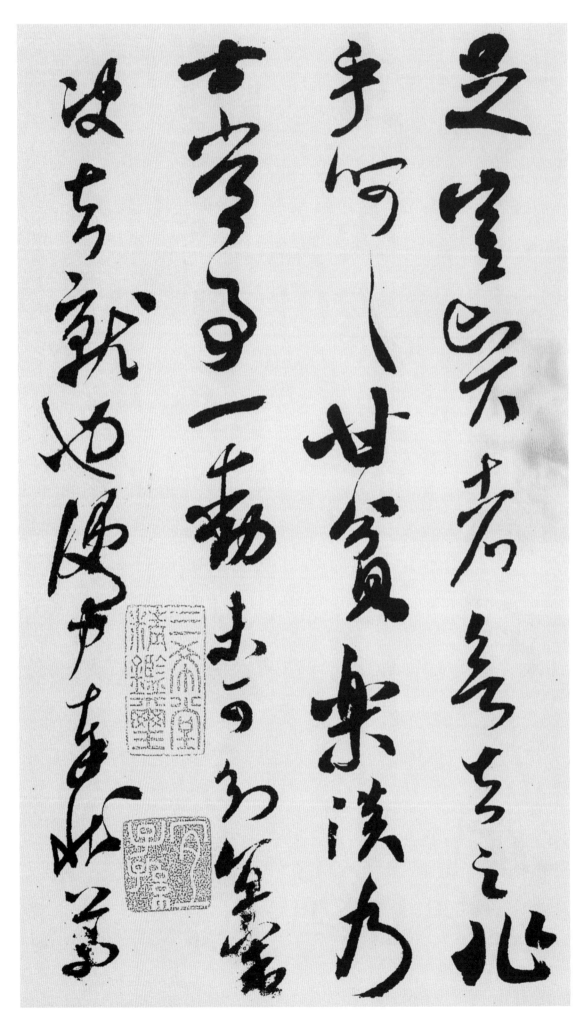

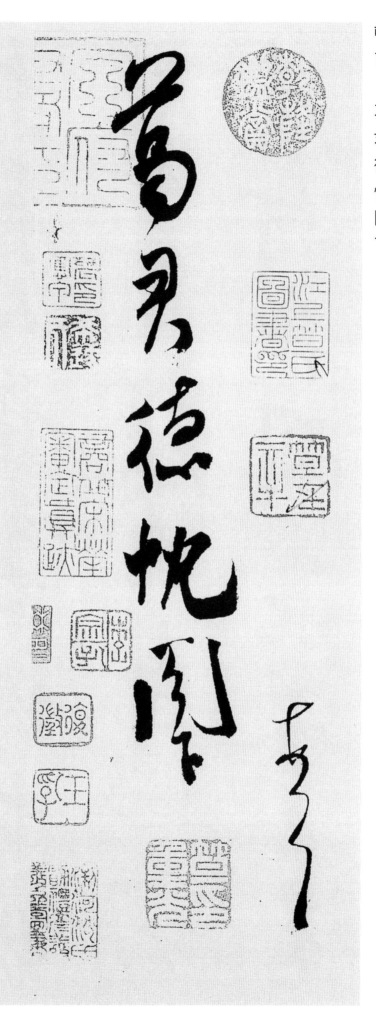

頓 조아릴 돈
首 머리 수

葛 칡 갈
君 임금 군
德 큰 덕
忱 정성 침
閣 집 각
下 아래 하

18. 賀鑄帖
※尺牘내용임

芾 무성할 불
再 다시 재
啟 여쭐 계
賀 하례할 하
鑄 쇠부어만들 주
能 능할 능
道 길 도
行 다닐 행
樂 즐거울 락
慰 위로할 위
人 사람 인
意 뜻 의
玉 구슬 옥
筆 붓 필
格 이를 격
十 열 십
襲 합할 습
收 거둘 수
祕 비밀 비
何 어찌 하
如 같을 여
兩 두 량
足 족할 족
其 그 기
好 좋을 호
人 사람 인
生 날 생
幾 그 기
何 어찌 하
各 각각
關 막을 알
其 그 기
欲 하고자할 욕
卽 곧 즉
有 있을 유

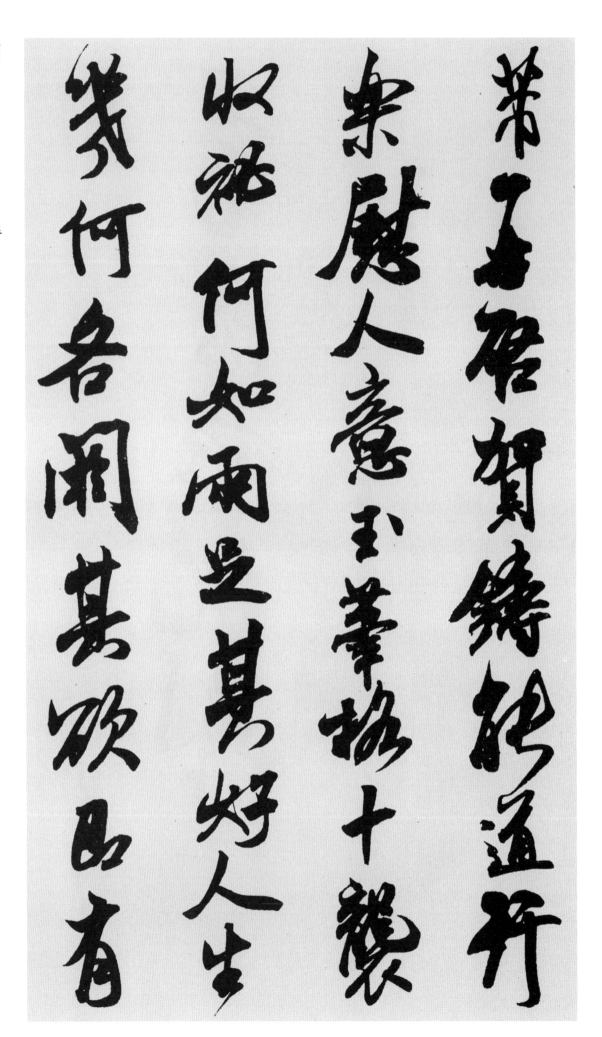

意一介的可委者同去人

付子敬二帖未授玉格

却付一軸去足示俗目賀

見此中本乃云公所收紙

黑 먹 묵
※ 墨으로 통함.
顯 나타날 현
僞 거짓 위
者 어조사 자
此 이 차
理 이치 리
如 같을 여
何 어찌 하
一 한 일
決 결단할 결
無 없을 무
惑 미혹할 혹

芾 우거질 불
再 거듭 재
拜 절 배

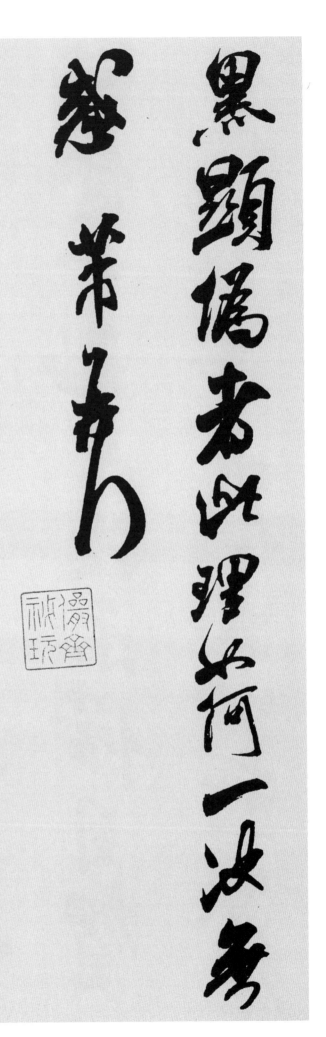

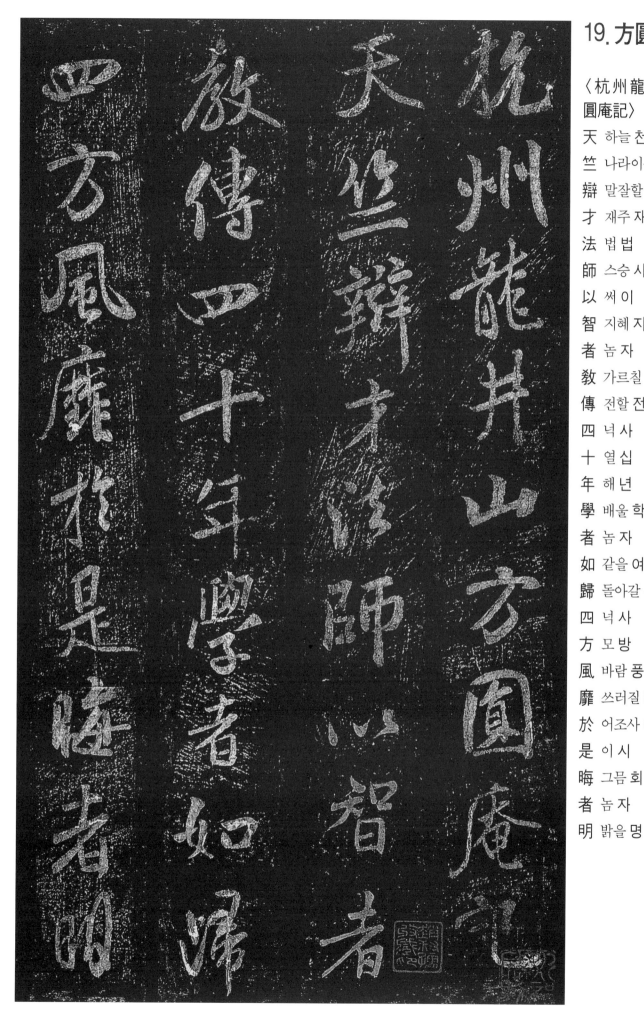

〈杭州龍井山方
圓庵記〉

天 하늘 천
竺 나라이름 축
辯 말잘할 변
才 재주 재
法 법 법
師 스승 사
以 써 이
智 지혜 지
者 놈 자
教 가르칠 교
傳 전할 전
四 넉 사
十 열 십
年 해 년
學 배울 학
者 놈 자
如 같을 여
歸 돌아갈 귀
四 넉 사
方 모 방
風 바람 풍
靡 쓰러질 미
於 어조사 어
是 이 시
晦 그믐 회
者 놈 자
明 밝을 명

窒 막을 질
者 놈 자
通 통할 통
大 큰 대
小 작을 소
之 갈 지
機 기틀 기
無 없을 무
不 아니 불
遂 따를 수
者 놈 자
不 아니 불
居 거할 거
其 그 기
功 공 공
不 아니 불
宿 묵을 숙
於 어조사 어
名 이름 명
乃 이에 내
辭 말씀 사
其 그 기
交 사귈 교
游 놀 유
去 갈 거
其 그 기
弟 아우 제
子 아들 자
而 말이을 이
求 구할 구
于 어조사 우
寂 고요 적
寞 고요할 막
之 갈 지
濱 물가 빈
得 얻을 득

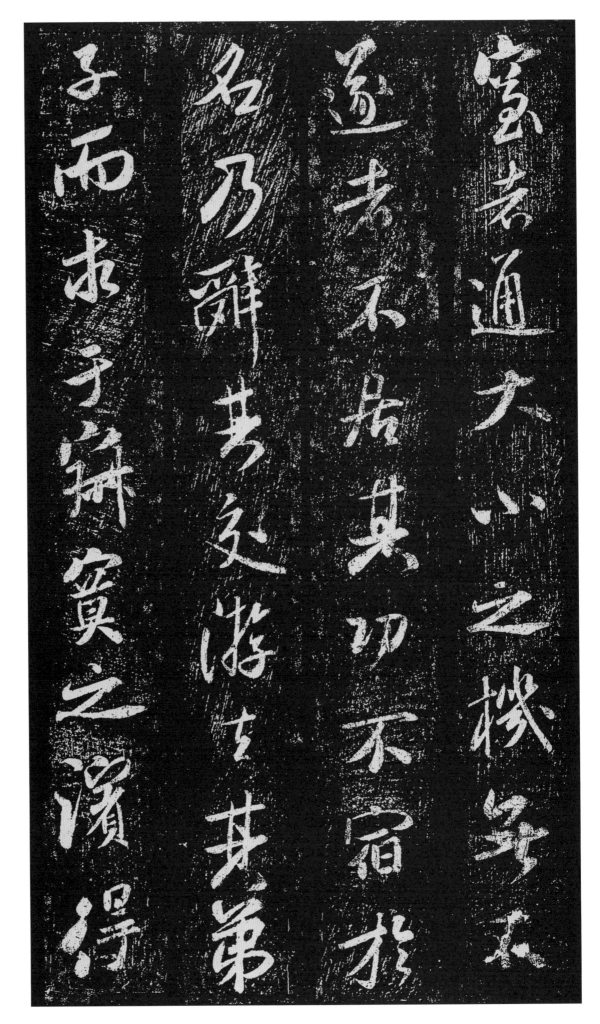

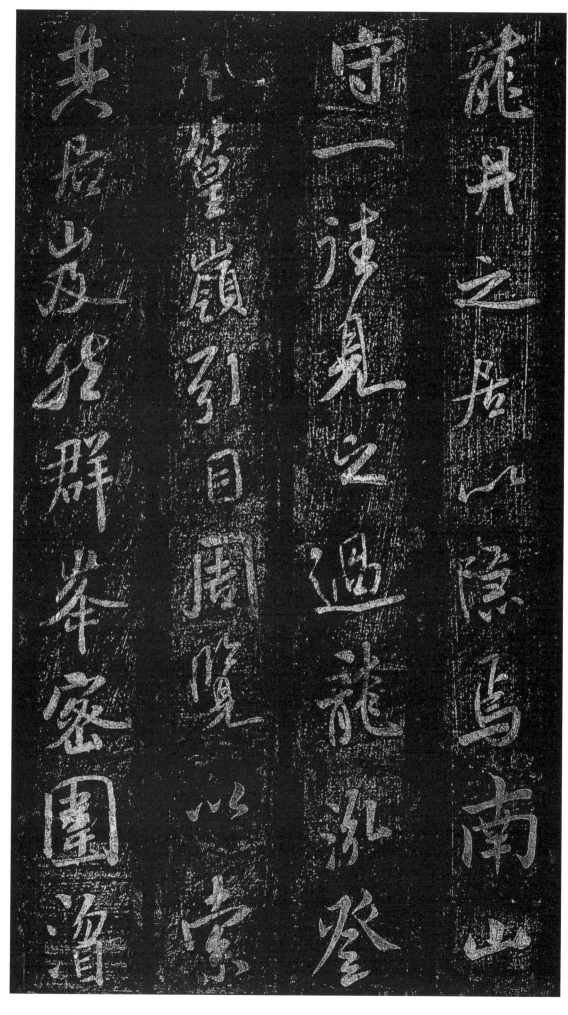

龍 용 룡
井 우물 정
之 갈 지
居 거할 거
以 써 이
隱 숨을 은
焉 어조사 언
南 남녘 남
山 뫼 산
守 지킬 수
一 한 일
往 갈 왕
見 볼 견
之 갈 지
過 지날 과
龍 용 룡
泓 깊을 홍
登 오를 등
風 바람 풍
篁 대숲 황
嶺 재 령
引 끌 인
目 눈 목
周 두루 주
覽 볼 람
以 써 이
索 찾을 색
其 그 기
居 살 거
岌 높을 급
然 그럴 연
群 무리 군
峰 봉우리 봉
密 빽빽할 밀
圍 둘레 위
溜 검푸를 홀

然 그럴 연
而 말이을 이
不 아니 불
蔽 덮을 폐
翳 일산 예
四 넉 사
顧 돌아볼 고
若 같을 약
失 잃을 실
莫 없을 막
知 알 지
其 그 기
鄉 장소 향
逡 칠 준
巡 돌 순
下 아래 하
危 위태할 위
磴 돌비탈 등
行 다닐 행
深 깊을 심
林 수풀 림
得 얻을 득
之 갈 지
于 어조사 우
烟 연기 연
雲 구름 운
髣 비슷할 방
髴 비슷할 불
之 갈 지
間 사이 간
遂 따를 수
造 만날 조
而 말이을 이
揖 읍할 읍
之 갈 지
法 법 법
師 스승 사

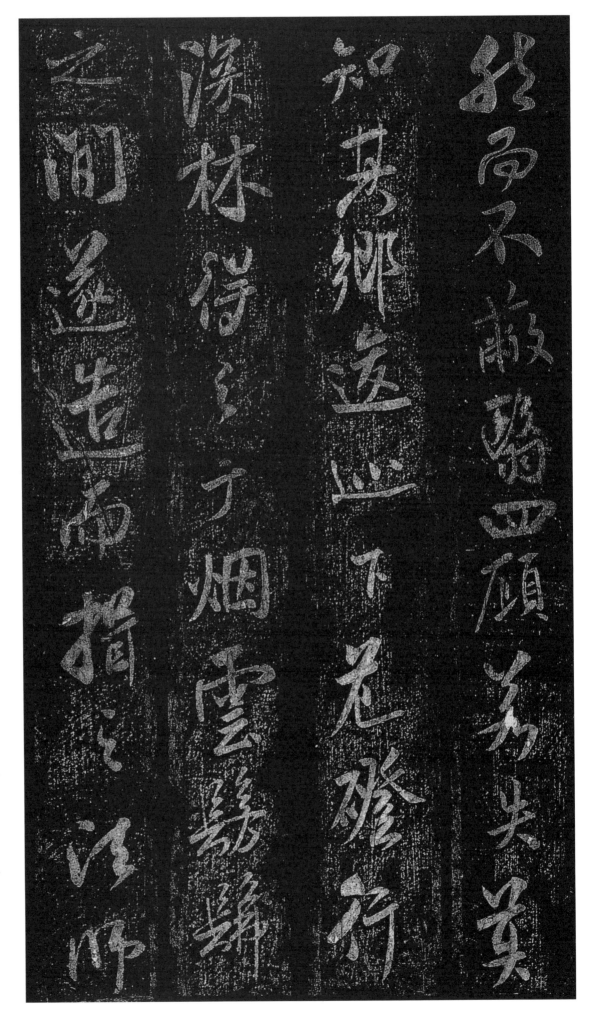

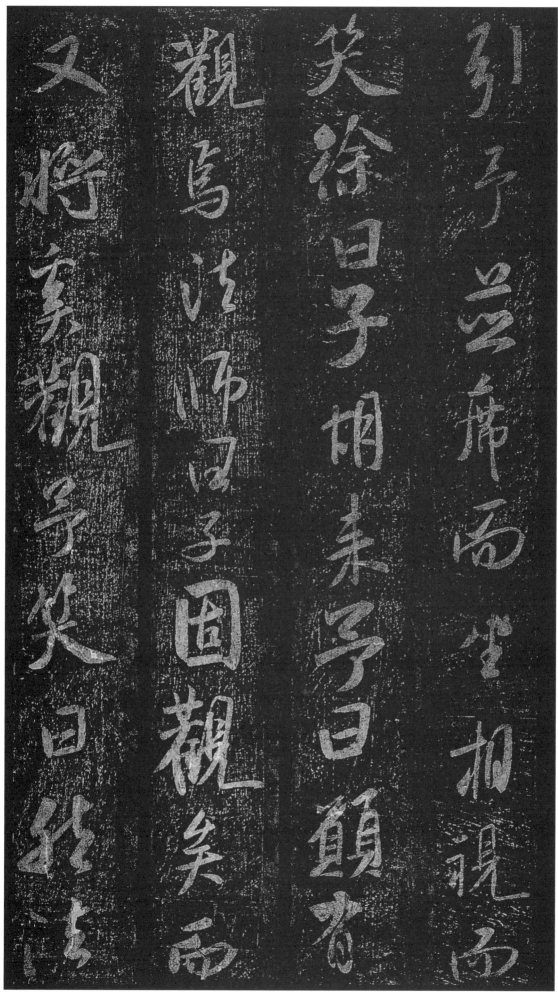

引 끌 인
予 나 여
並 아우를 병
席 자리 석
而 말이을 이
坐 앉을 좌
相 서로 상
視 볼 시
而 말이을 이
笑 웃을 소
徐 천천히 서
曰 가로 왈
子 아들 자
胡 어찌 호
來 올 래
予 나 여
曰 가로 왈
願 원할 원
有 있을 유
觀 볼 관
焉 어찌 언
法 법 법
師 스승 사
曰 가로 왈
子 아들 자
固 군을 고
觀 볼 관
矣 어조사 의
而 말이을 이
又 또 우
將 장차 장
奚 어찌 해
觀 볼 관
予 나 여
笑 웃을 소
曰 가로 왈
然 그럴 연
法 법 법

師 스승 사
命 목숨 명
予 나 여
入 들 입
由 까닭 유
照 비칠 조
閣 궁궐 각
經 날 경
寂 고요할 적
室 집 실
指 가리킬 지
其 그 기
庵 암자 암
而 말이을 이
言 말씀 언
曰 가로 왈
此 이 차
吾 나 오
之 갈 지
所 바 소
以 써 이
休 쉴 휴
息 숨쉴 식
乎 어조사 호
此 이 차
也 어조사 야
窺 엿볼 규
其 그 기
制 지을 제
則 곧 즉
圓 둥글 원
蓋 덮을 개
而 말이을 이
方 모 방
址 터 지
予 나 여

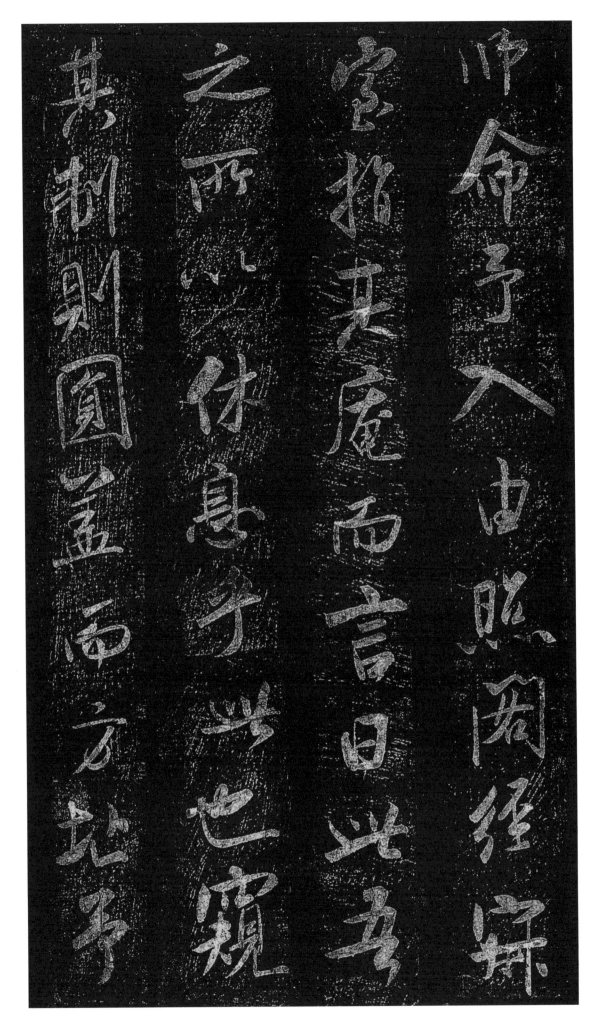

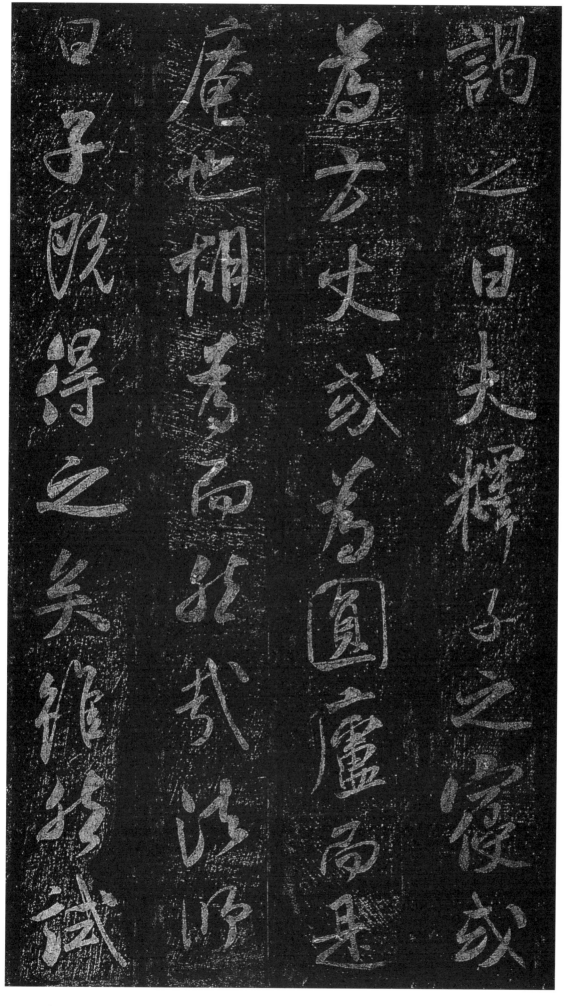

謁 아뢸 알
之 갈 지
曰 가로 왈
夫 대개 부
釋 중 석
子 아들 자
之 갈 지
寢 잘 침
或 혹시 혹
爲 하 위
方 모 방
丈 길이 장
或 혹시 혹
爲 하 위
圓 둥글 원
廬 오두막집 려
而 말이을 이
是 이 시
庵 암자 암
也 어조사 야
胡 어찌 호
爲 하 위
而 말이을 이
然 그럴 연
哉 어조사 재
法 법 법
師 스승 사
曰 가로 왈
子 아들 자
旣 이미 기
得 얻을 득
之 갈 지
矣 어조사 의
雖 비록 수
然 그럴 연
試 시험할 시

爲 하 위
子 아들 자
言 말씀 언
之 갈 지
夫 대개 부
形 모양 형
而 말이을 이
上 윗 상
者 놈 자
渾 흐릴 혼
淪 물결 륜
周 두루 주
徧 두루 편
非 아닐 비
方 모 방
非 아닐 비
圓 둥글 원
而 말이을 이
能 능할 능
成 이룰 성
方 모 방
圓 둥글 원
者 놈 자
也 어조사 야
形 모양 형
而 말이을 이
下 아래 하
者 놈 자
或 혹시 혹
得 얻을 득
於 어조사 어
方 모 방
或 혹시 혹
得 얻을 득
于 어조사 우
圓 둥글 원

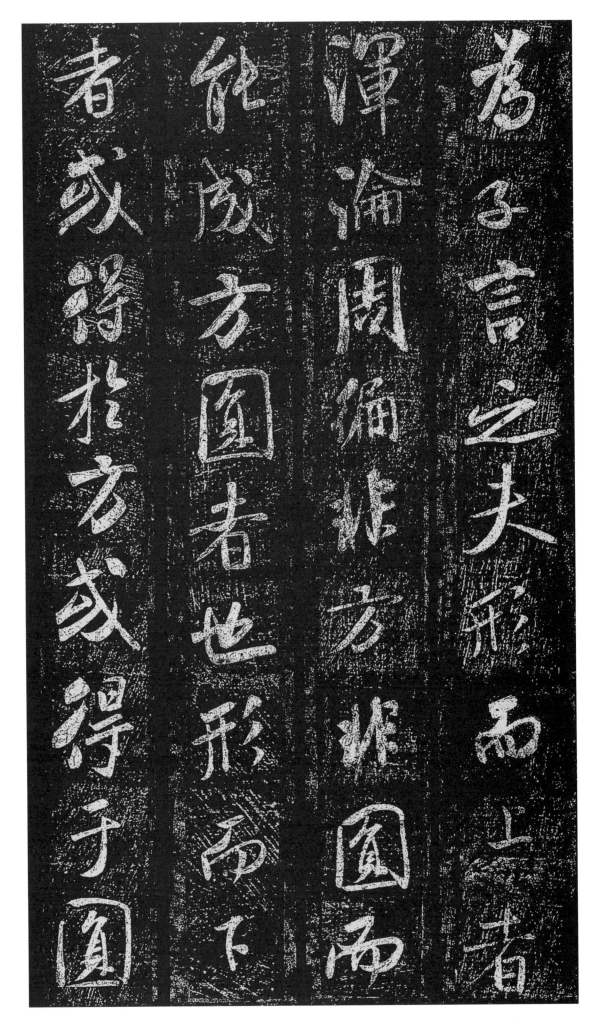

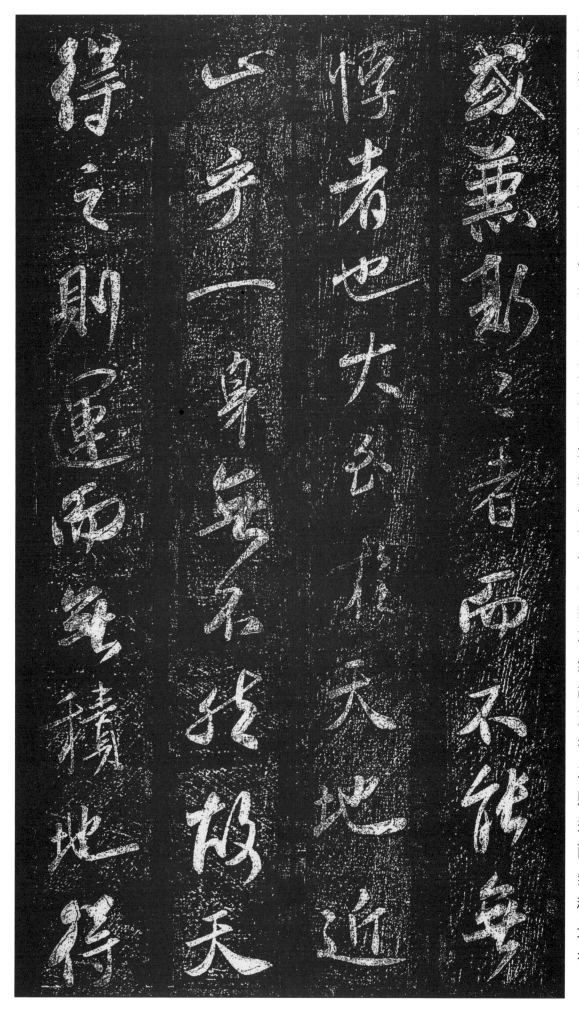

或 혹 혹
兼 겸할 겸
斯 이 사
二 두 이
者 놈 자
而 말이을 이
不 아니 불
能 능할 능
無 없을 무
悖 어그러질 패
者 놈 자
也 어조사 야
大 큰 대
至 이를 지
於 어조사 어
天 하늘 천
地 땅 지
近 가까울 근
止 그칠 지
乎 어조사 호
一 한 일
身 몸 신
無 없을 무
不 아니 불
然 그럴 연
故 연고 고
天 하늘 천
得 얻을 득
之 갈 지
則 곧 즉
運 운수 운
而 말이을 이
無 없을 무
積 쌓을 적
地 땅 지
得 얻을 득

之 갈 지
則 곧 즉
靜 고요할 정
而 말이을 이
無 없을 무
變 변할 변
是 이 시
以 써 이
天 하늘 천
圓 둥글 원
而 말이을 이
地 땅 지
方 모 방
人 사람 인
位 자리 위
乎 어조사 호
天 하늘 천
地 땅 지
之 갈 지
間 사이 간
則 곧 즉
首 머리 수
足 발 족
具 갖출 구
二 두 이
者 놈 자
之 갈 지
形 모양 형
矣 어조사 의
蓋 덮을 개
宇 집 우
宙 집 주
雖 비록 수
大 큰 대
不 아니 불
離 떠날 리

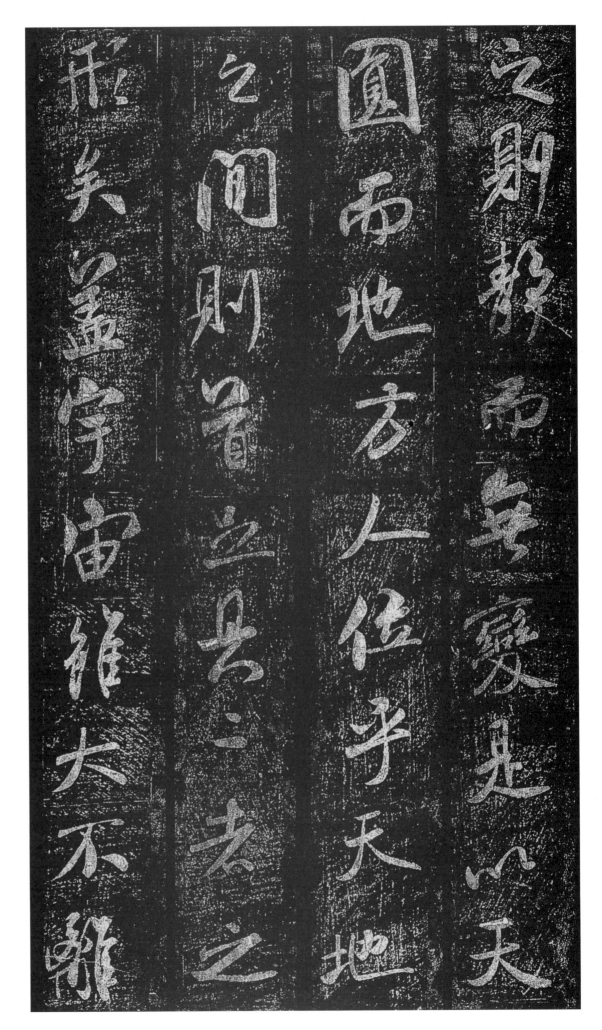

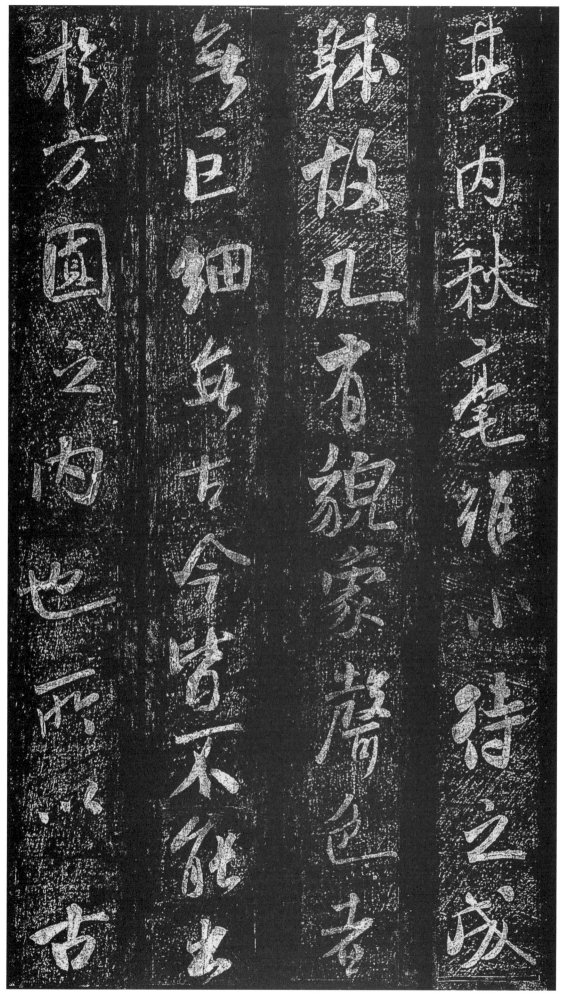

其 그기
內 안내
秋 가을추
毫 털호
雖 비록수
小 작을소
待 기다릴대
之 갈지
成 이룰성
體 몸체
故 연고고
凡 무릇범
有 있을유
貌 모양모
象 형상상
聲 소리성
色 빛색
者 놈자
無 없을무
巨 클거
細 가늘세
無 없을무
古 옛고
今 이제금
皆 다개
不 아니불
能 능할능
出 날출
於 어조사어
方 모방
圓 둥글원
之 갈지
內 안내
也 어조사야
所 바소
以 써이
古 옛고

先 먼저 선
哲 밝을 철
王 임금 왕
因 인할 인
之 갈 지
也 어조사 야
雖 비록 수
然 그럴 연
此 이 차
遊 놀 유
方 모 방
之 갈 지
內 안 내
者 놈 자
也 어조사 야
至 이를 지
於 어조사 어
吾 나 오
佛 부처 불
亦 또 역
如 같을 여
之 갈 지
使 하여금 사
吾 나 오
黨 무리 당
祝 빌 축
髮 터럭 발
以 써 이
圓 둥글 원
其 그 기
頂 꼭대기 정
壞 무너질 괴
色 빛 색
以 써 이
方 모 방
其 그 기
袍 도포 포

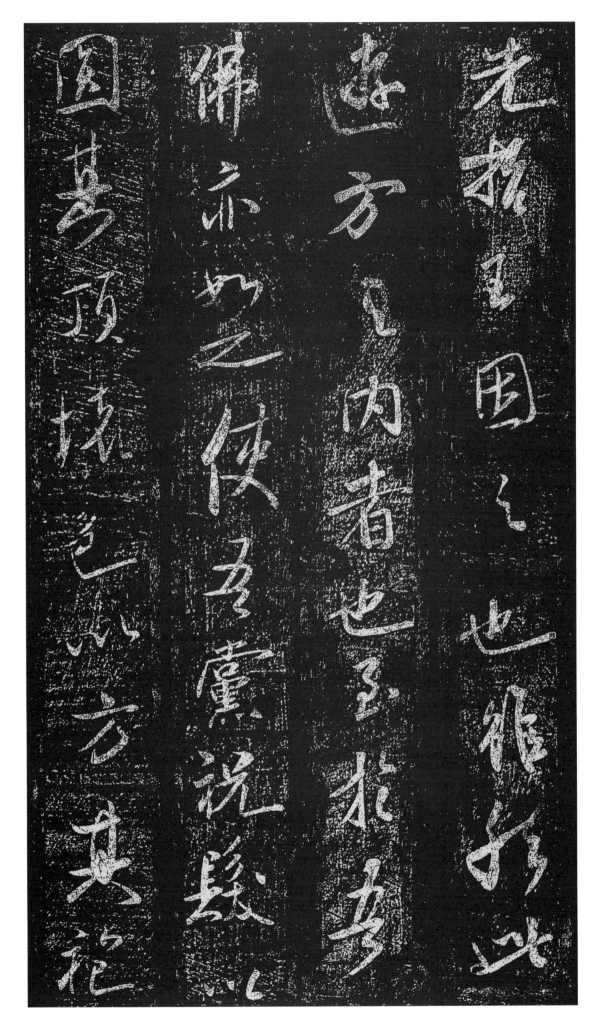

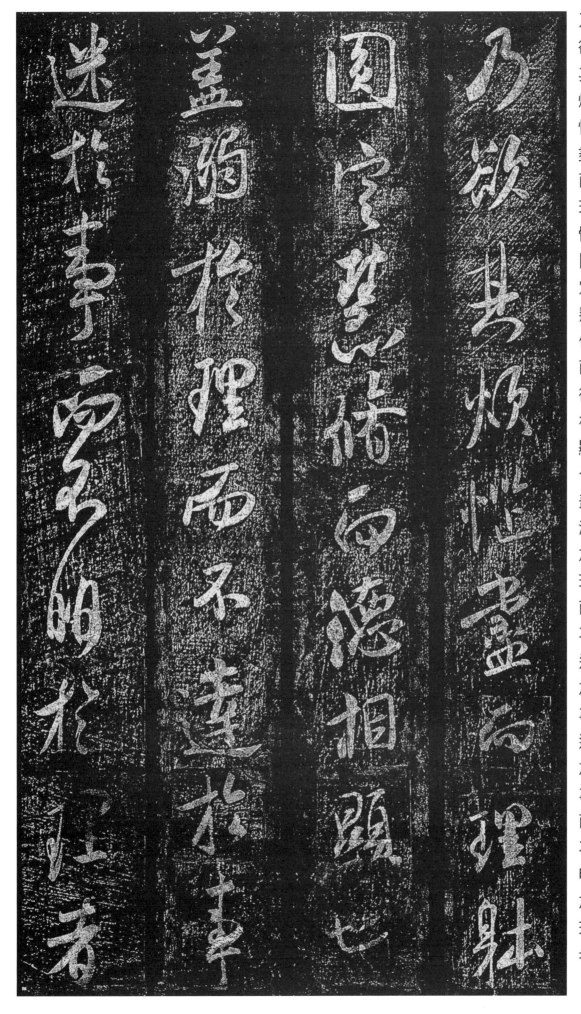

乃	이에 내
欲	하고자할 욕
其	그 기
煩	괴로울 번
惱	번뇌 뇌
盡	다할 진
而	말이을 이
理	이치 리
體	몸 체
圓	둥글 원
定	정할 정
慧	지혜 혜
脩	닦을 수
而	말이을 이
德	덕 덕
相	서로 상
顯	나타날 현
也	어조사 야
盖	덮을 개
溺	빠질 닉
於	어조사 어
理	이치 리
而	말이을 이
不	아니 불
達	통달할 달
於	어조사 어
事	일 사
迷	희미할 미
於	어조사 어
事	일 사
而	말이을 이
不	아니 불
明	밝을 명
於	어조사 어
理	이치 리
者	놈 자

皆 다 개
不 아니 불
可 가할 가
謂 이를 위
之 갈 지
沙 모래 사
門 문 문
先 먼저 선
王 임금 왕
以 써 이
制 지을 제
禮 예도 례
樂 소리 악
爲 하 위
衣 옷 의
裳 치마 상
至 이를 지
於 어조사 어
舟 배 주
車 수레 거
器 그릇 기
械 기계 계
宮 집 궁
室 집 실
之 갈 지
爲 하 위
皆 다 개
則 법칙 칙
而 말이을 이
象 형상 상
之 갈 지
故 연고 고
儒 선비 유
者 놈 자
冠 갓 관
圓 둥글 원

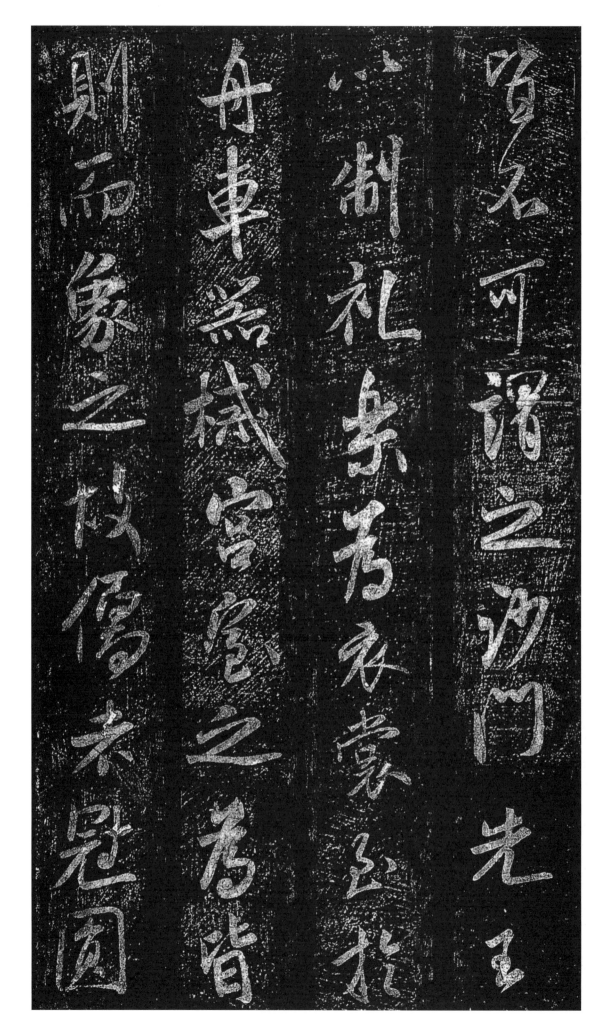

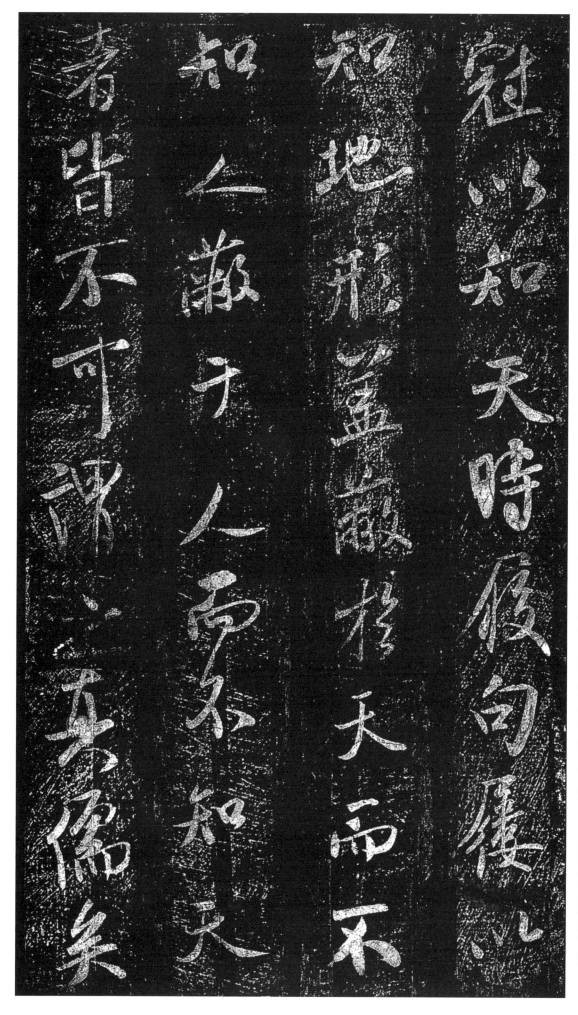

冠 갓 관
以 써 이
知 알 지
天 하늘 천
時 때 시
履 밟을 리
句 글귀 구
履 신 구
以 써 이
知 알 지
地 땅 지
形 모양 형
盖 덮을 개
蔽 덮을 폐
於 어조사 어
天 하늘 천
而 말이을 이
不 아닐 부
知 알 지
人 사람 인
蔽 덮을 폐
于 어조사 우
人 사람 인
而 말이을 이
不 아닐 부
知 알 지
天 하늘 천
者 놈 자
皆 다 개
不 아니 불
可 가할 가
謂 말할 위
之 갈 지
眞 참 진
儒 선비 유
矣 어조사 의

唯 오직 유
能 능할 능
通 통할 통
天 하늘 천
地 땅 지
人 사람 인
者 놈 자
眞 참 진
儒 선비 유
矣 어조사 의
唯 오직 유
能 능할 능
理 이치 리
事 일 사
一 한 일
如 같을 여
向 향할 향
無 없을 무
異 다를 이
觀 볼 관
者 놈 자
其 그 기
眞 참 진
沙 모래 사
門 문 문
歟 어조사 여
噫 탄식할 희
人 사람 인
之 갈 지
處 곳 처
乎 어조사 호
覆 덮을 복
載 실을 재
之 갈 지
內 안 내
陶 질그릇 도
乎 어조사 호

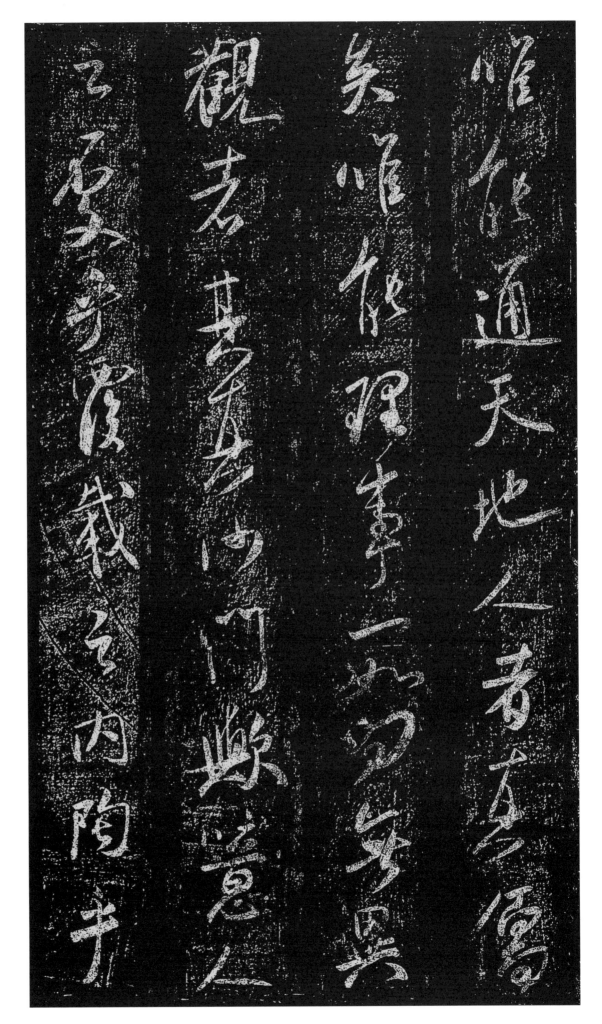

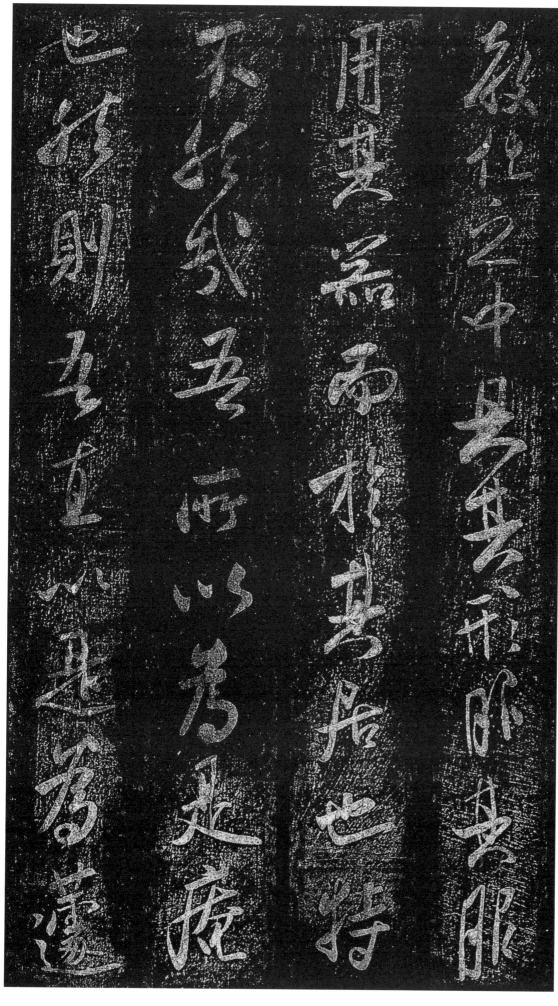

教 가르침 교
化 될 화
之 갈 지
中 가운데 중
具 갖출 구
其 그 기
形 모양 형
服 옷 복
其 그 기
服 옷 복
用 쓸 용
其 그 기
器 그릇 기
而 말이을 이
於 어조사 어
其 그 기
居 거할 거
也 어조사 야
特 특별할 특
不 아니 불
然 그럴 연
哉 어조사 재
吾 나 오
所 바 소
以 써 이
爲 하 위
是 이 시
庵 암자 암
也 어조사 야
然 그럴 연
則 곧 즉
吾 나 오
直 곧을 직
以 써 이
是 이 시
爲 하 위
籧 대자리 거

廬 오두막집 려
爾 너 이
若 같을 약
夫 대개 부
以 써 이
法 법 법
性 성품 성
之 갈 지
圓 둥글 원
事 일 사
相 서로 상
之 갈 지
方 모 방
而 말이을 이
規 법 규
矩 법 구
一 한 일
切 온통 체
則 곧 즉
諸 모두 제
法 법 법
同 같을 동
體 몸 체
而 말이을 이
無 없을 무
自 스스로 자
位 자리 위
萬 일만 만
物 만물 물
各 각각 각
得 얻을 득
而 말이을 이
不 아니 불
相 서로 상
知 알 지
皆 모두 개
藏 감출 장

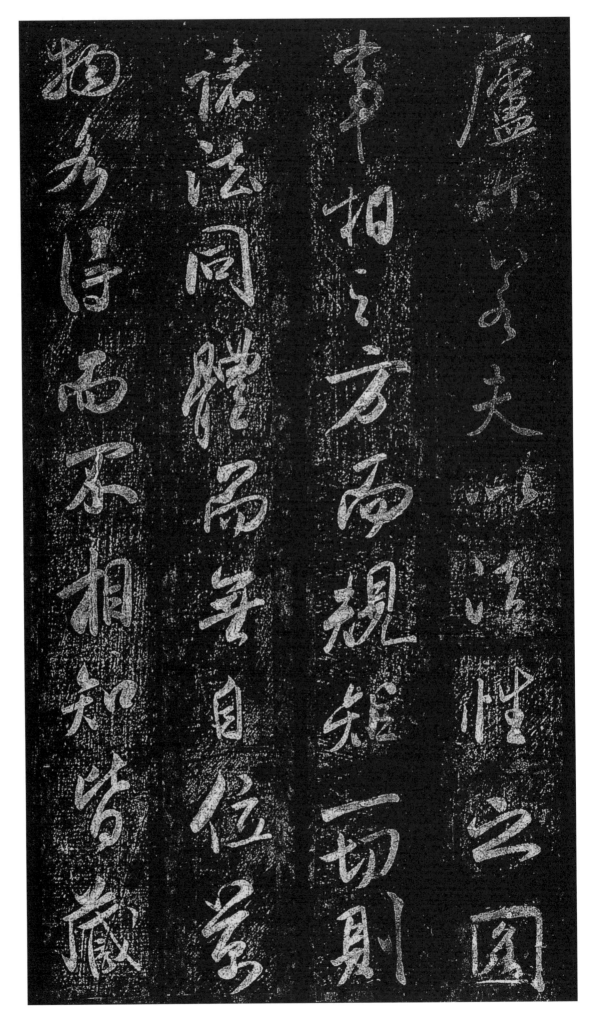

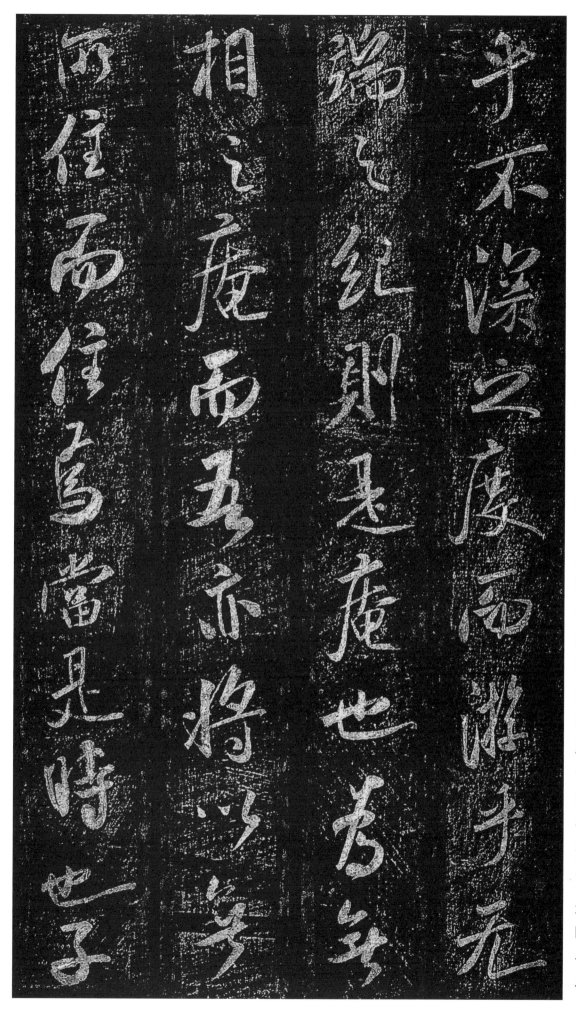

乎 어조사 호
不 아니 불
深 깊을 심
之 갈 지
度 법도 도
而 말이을 이
游 놀 유
乎 어조사 호
无 없을 무
端 끝 단
之 갈 지
紀 벼리 기
則 곧 즉
是 이 시
庵 암자 암
也 어조사 야
爲 하 위
無 없을 무
相 서로 상
之 갈 지
庵 암자 암
而 말이을 이
吾 나 오
亦 또 역
將 장차 장
以 써 이
無 없을 무
所 바 소
住 살 주
而 말이을 이
住 살 주
焉 어조사 언
當 마땅할 당
是 이 시
時 때 시
也 어조사 야
子 아들 자

奚 어찌 해
往 갈 왕
而 말이을 이
觀 볼 관
乎 어조사 호
嗚 울 명
呼 부를 호
理 이치 리
圓 둥글 원
也 어조사 야
語 말씀 어
方 모 방
也 어조사 야
吾 나 오
當 당할 당
忘 잊을 망
言 말씀 언
與 더불 여
之 갈 지
以 써 이
無 없을 무
所 바 소
觀 볼 관
而 말이을 이
觀 볼 관
之 갈 지
於 어조사 어
是 이 시
嗒 명할 탑
然 그럴 연
隱 숨을 은
几 안석 궤
予 나 여
出 날 출
以 써 이
法 법 법
師 스승 사

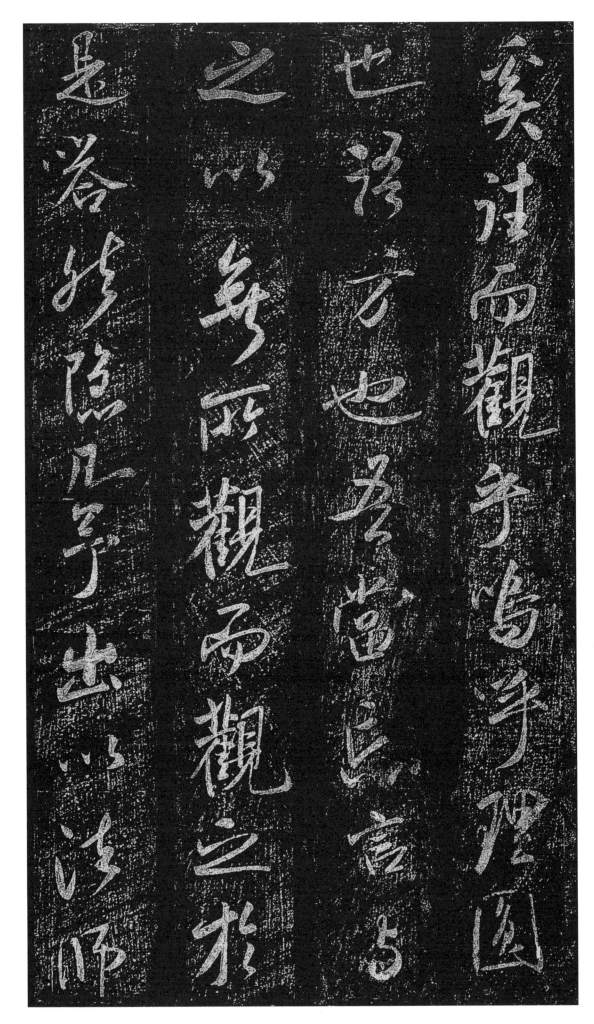

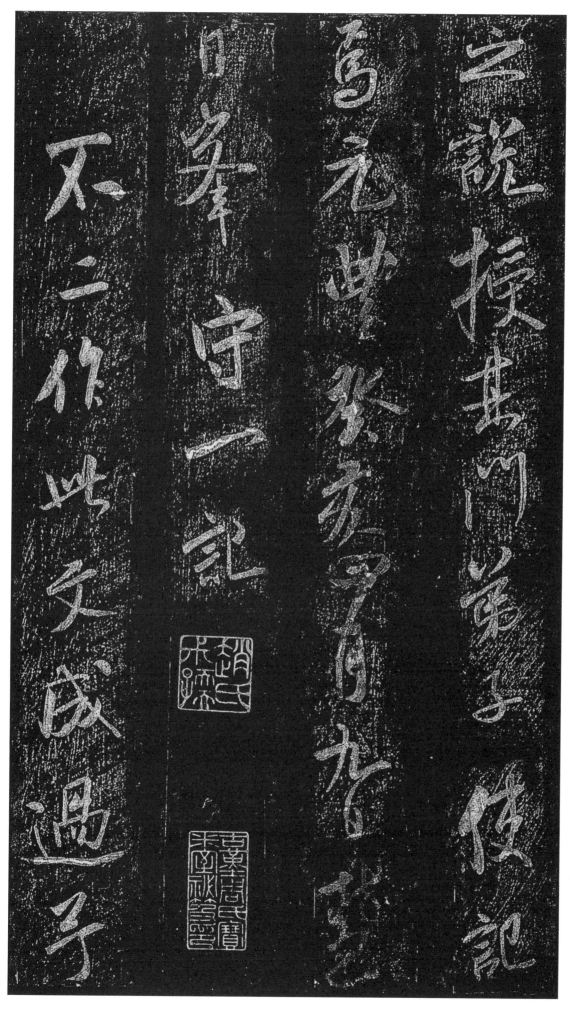

之 갈 지
說 말씀 설
授 줄 수
其 그 기
門 문 문
弟 아우 제
子 아들 자
使 하여금 사
記 기록할 기
焉 어찌 언

元 으뜸 원
豊 풍년 풍
癸 열째천간 계
亥 열두번째지지 해
四 넉 사
月 달 월
九 아홉 구
日 날 일
慧 지혜 혜
日 날 일
峰 봉우리 봉
守 지킬 수
一 한 일
記 기록할 기

不 아니 불
二 두 이
作 지을 작
此 이 차
文 글월 문
成 이룰 성
過 지날 과
予 나 여

愛	사랑 애
之	갈 지
因	인할 인
書	쓸 서
鹿	사슴 록
門	문 문
居	거할 거
士	선비 사
米	쌀 미
元	으뜸 원
章	글 장
陶	질그릇 도
拯	건질 증
刊	새길 간

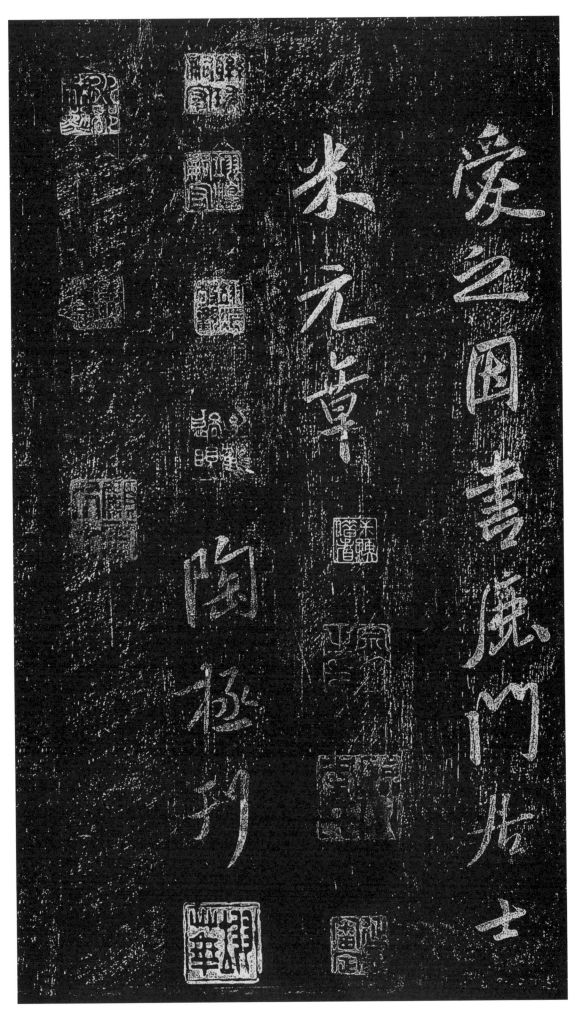

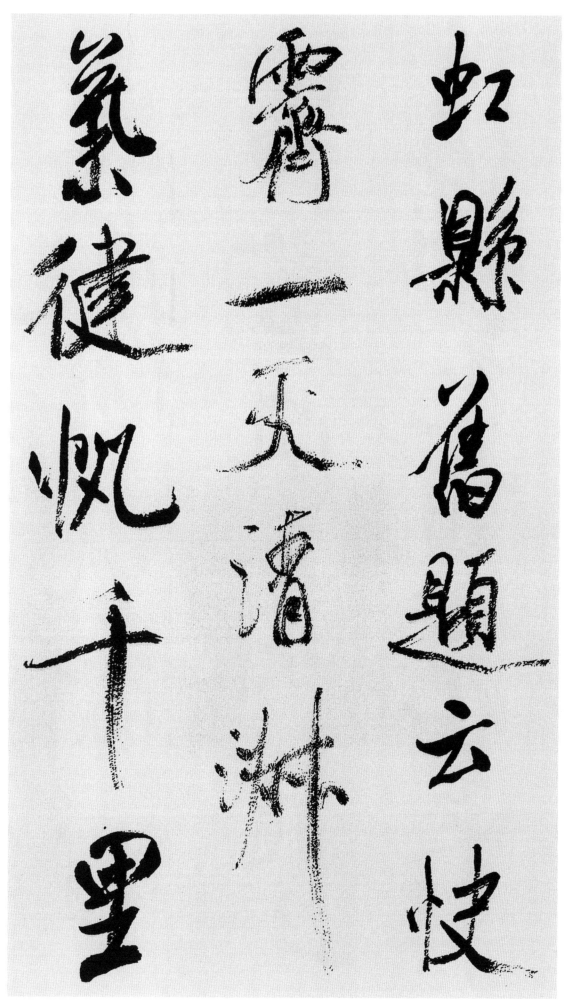

〈虹縣舊題云〉
快 쾌할 쾌
霽 개일 제
一 한 일
天 하늘 천
淸 맑을 청
淑 맑을 숙
氣 기운 기
健 굳셀 건
帆 돛대 범
千 일천 천
里 길이 리

碧 푸를 벽
榆 느릅나무 유
風 바람 풍
滿 찰 만
舩 배 선
書 글 서
畵 그림 화
同 같을 동
明 밝을 명
月 달 월
十 열 십
日 해 일
隋 떨어질 수
花 꽃 화
窈 깊을 요
窕 깊을 조
中 가운데 중

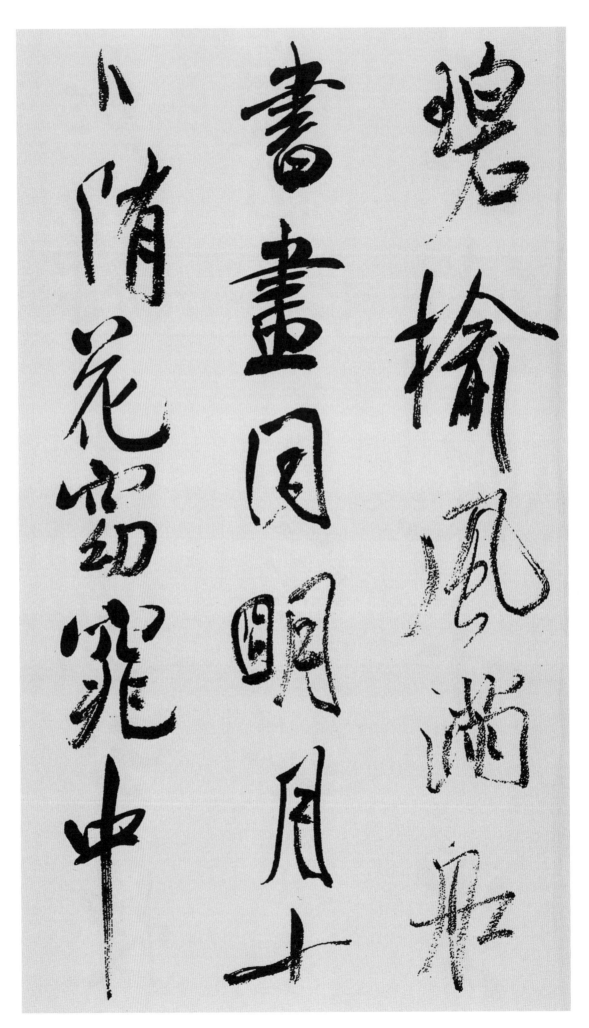

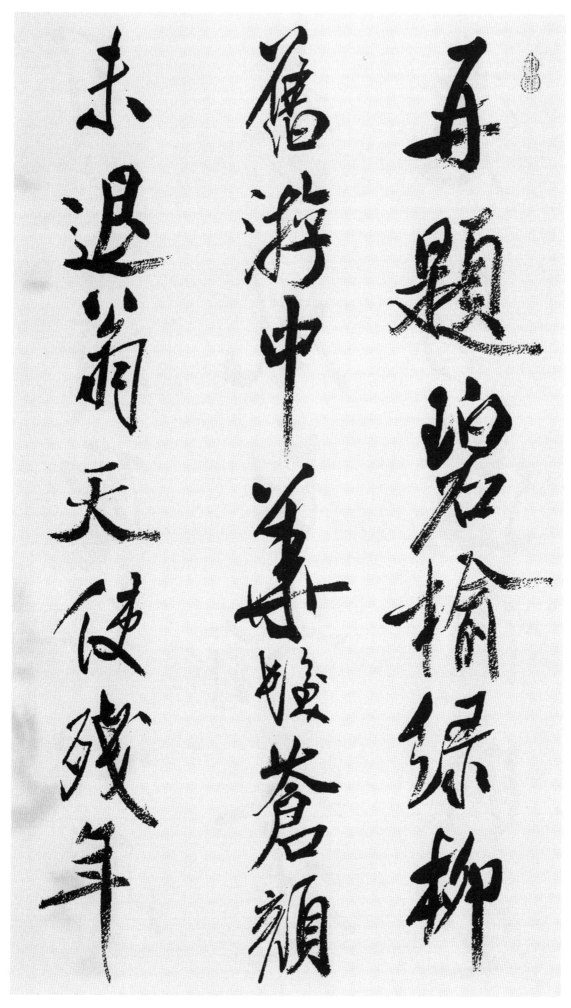

〈再題〉

碧 푸를 벽
榆 느릅나무 유
綠 푸를 록
柳 버들 류
舊 옛 구
游 놀 유
中 가운데 중
華 빛날 화
髮 터럭 발
蒼 푸를 창
顔 얼굴 안
未 아닐 미
退 물러날 퇴
翁 늙은이 옹
天 하늘 천
使 하여금 사
殘 남을 잔
年 해 년

司 맡을 사
筆 붓 필
研 벼루 연
聖 성인 성
知 알 지
小 작을 소
學 배울 학
是 이 시
家 집 가
風 바람 풍
長 길 장
安 편안 안
又 또 우
到 이를 도
人 사람 인
徒 다만 도
老 늙을 로
吾 나 오
道 길 도
何 어찌 하
時 때 시
定 정할 정

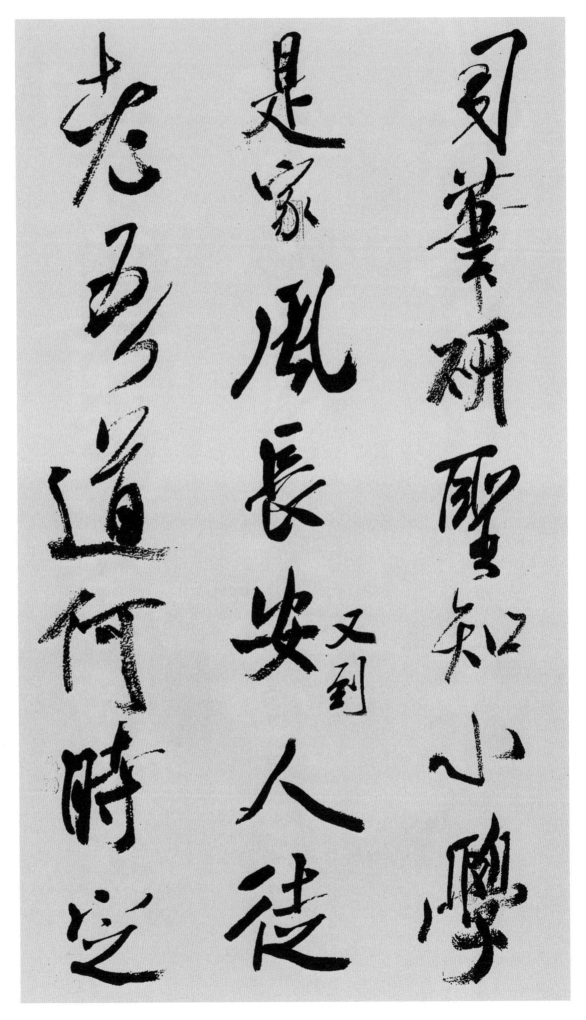

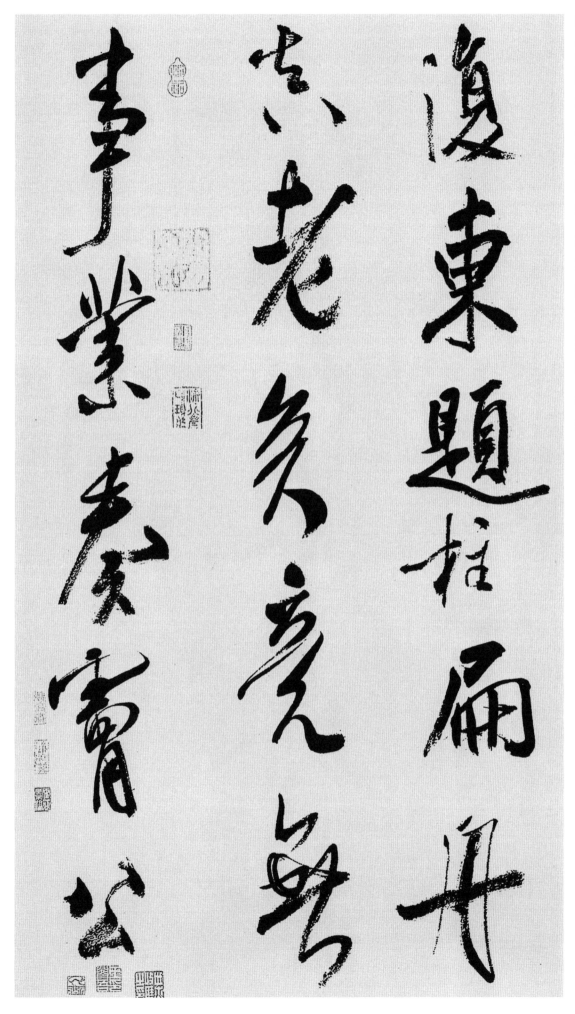

復 다시 부
東 동녘 동
題 지을 제
柱 기둥 주
扁 작을 편
舟 배 주
眞 참 진
老 늙을 로
矣 어조사 의
竟 필 경
無 없을 무
事 일 사
業 일 업
奏 아뢸 주
膚 클 부
公 벼슬 공

21. 吳江舟
中詩卷

昨 어제 작
風 바람 풍
起 일어날 기
西 서녘 서
北 북녘 북
萬 일만 만
艘 배 소
皆 다 개
乘 탈 승
便 편할 편
今 이제 금
風 바람 풍
轉 돌 전
而 말이을 이
東 동녘 동
我 나 아
舟 배 주
十 열 십
五 다섯 오

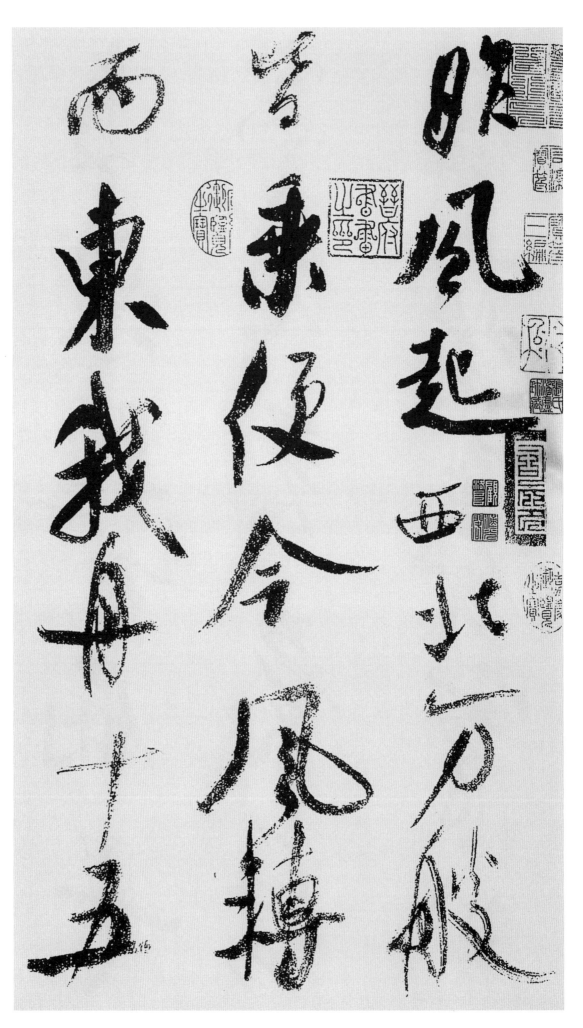

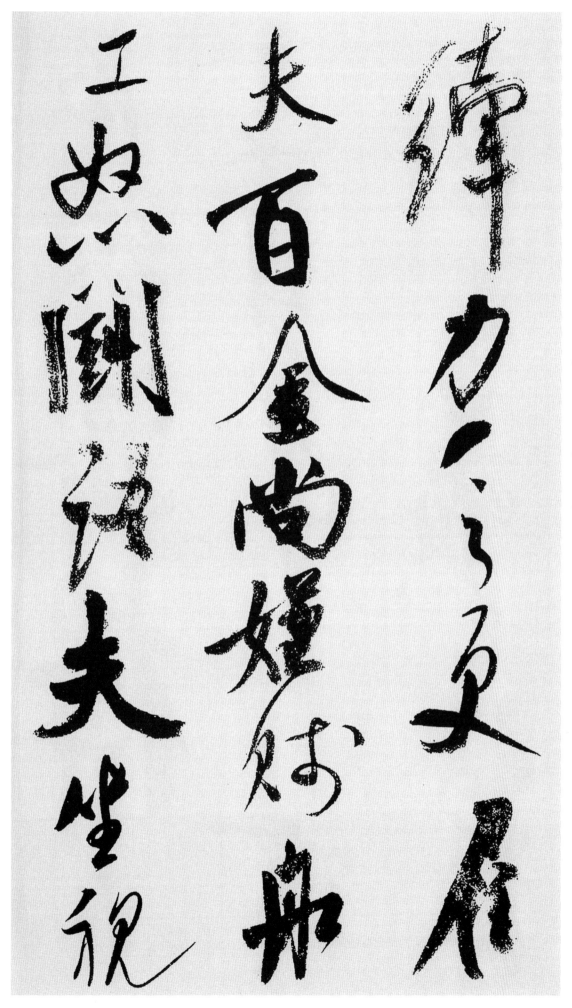

縴 굳은솜 견
力 힘 력
乏 다할 핍
更 다시 갱
雇 품살 고
夫 사내 부
百 일백 백
金 쇠 금
尙 오히려 상
嫌 의심할 혐
賤 가난할 천
船 배 선
工 장인 공
怒 노할 노
鬪 싸움 투
語 말씀 어
夫 사내 부
坐 앉을 좌
視 볼 시

而 말이을 이
怨 원망할 원
添 더할 첨
橰 용두레 고
亦 또 역
復 회복할 복
車 수레 거
黃 누를 황
膠 아교 교
生 날 생
口 입 구
嚥 삼킬 연
河 물 하
泥 진흙 니

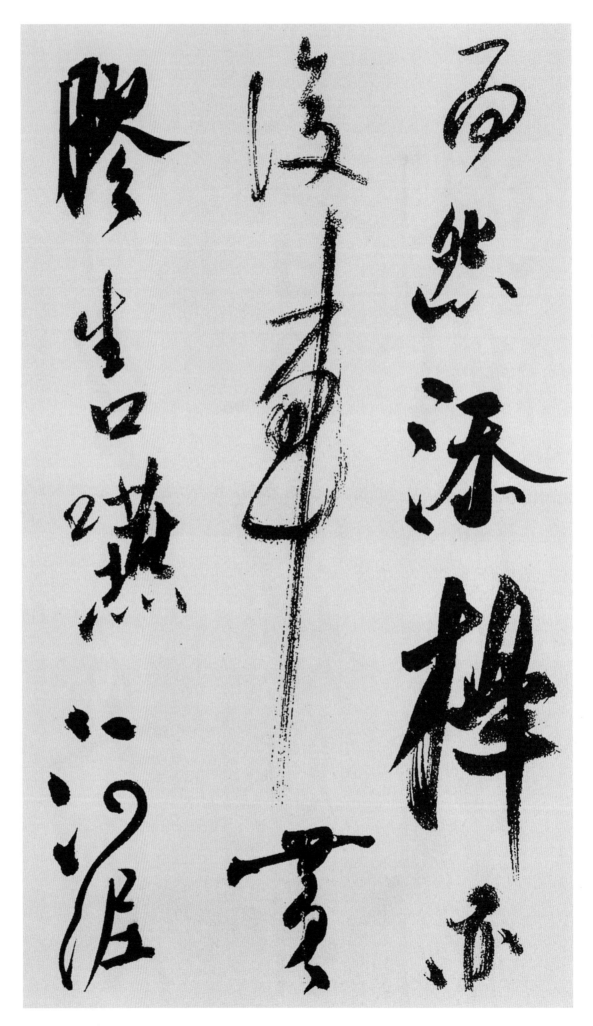

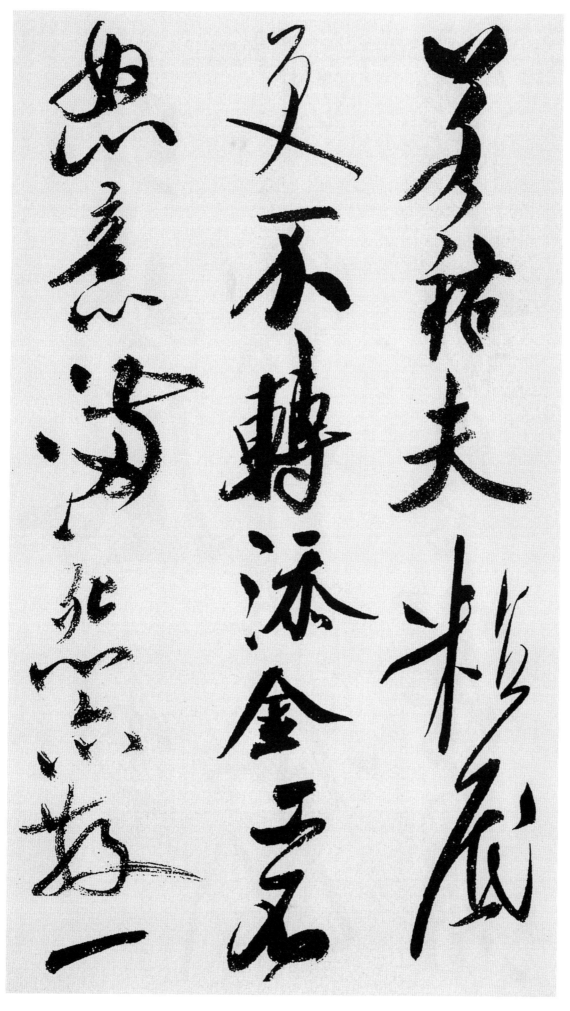

若 같을 약
祐 도울 우
夫 사내 부
粘 끈끈할 점
底 밑 저
更 다시 갱
不 아닐 부
轉 돌 전
添 더할 첨
金 쇠 금
工 장인 공
不 아니 불
怒 노할 노
意 뜻 의
滿 찰 만
怨 원망할 원
亦 또 역
散 흩을 산
一 한 일

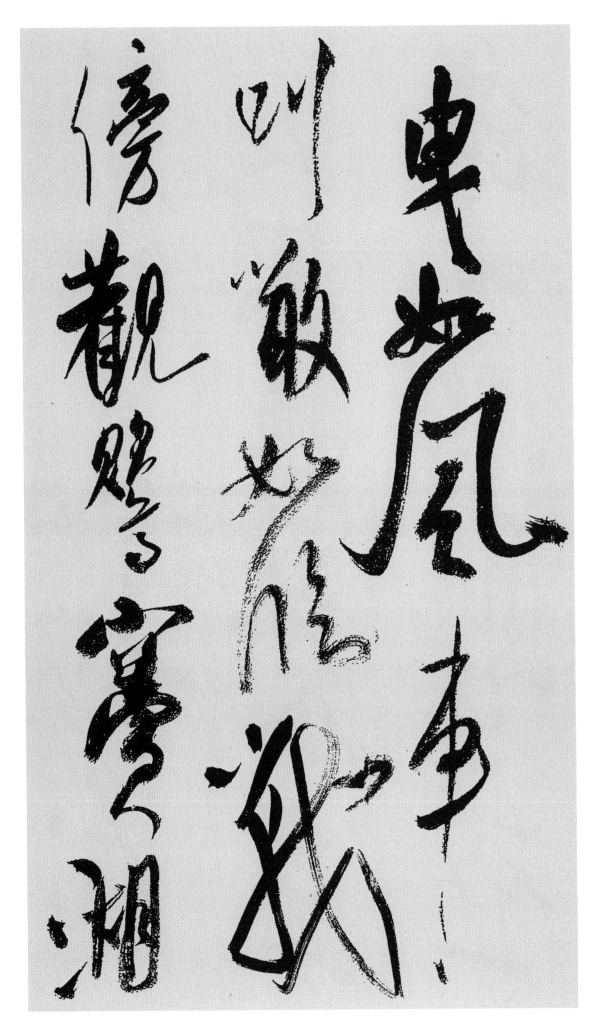

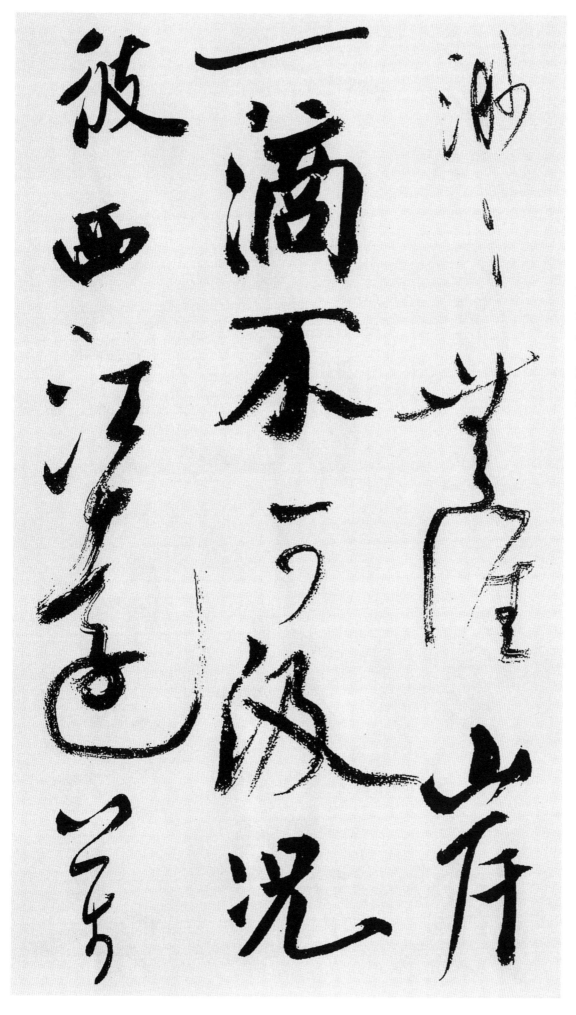

渺 아득할 묘
渺 아득할 묘
無 없을 무
涯 끝 애
岸 언덕 안
一 한 일
滴 물적실 적
不 아니 불
可 가할 가
汲 물길을 급
況 하물며 황
彼 저 피
西 서녘 서
江 강 강
遠 멀 원
萬 일만 만

事 일 사
須 모름지기 수
乘 탈 승
時 때 시
汝 너 여
來 올 래
一 한 일
何 어찌 하
晚 늦을 만

朱 붉을 주
邦 나라 방
彦 선비 언
自 스스로 자
秀 뛰어날 수
寄 부칠 기
紙 종이 지

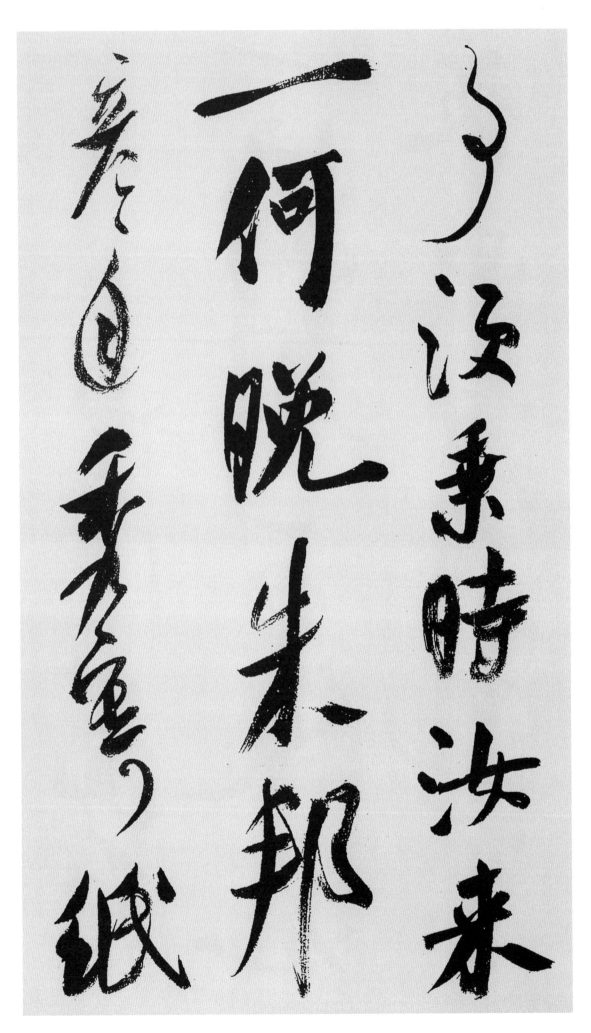

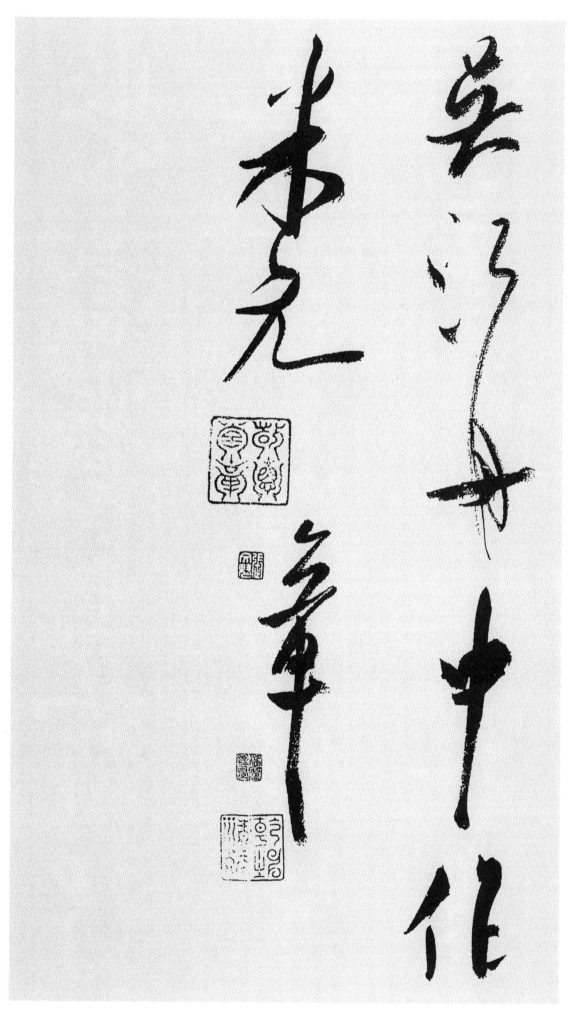

吳 오나라 오
江 강 강
舟 배 주
中 가운데 중
作 지을 작

米 쌀 미
元 으뜸 원
章 글 장

22. 米芾自
敍帖

學 배울 학
書 글 서
貴 귀할 귀
弄 희롱할 롱
翰 붓 한
謂 이를 위
把 잡을 파
筆 붓 필
輕 가벼1울 경
自 스스로 자
然 그럴 연
手 손 수
心 마음 심
虛 빌 허
振 떨칠 진
迅 빠를 신
天 하늘 천
眞 참 진

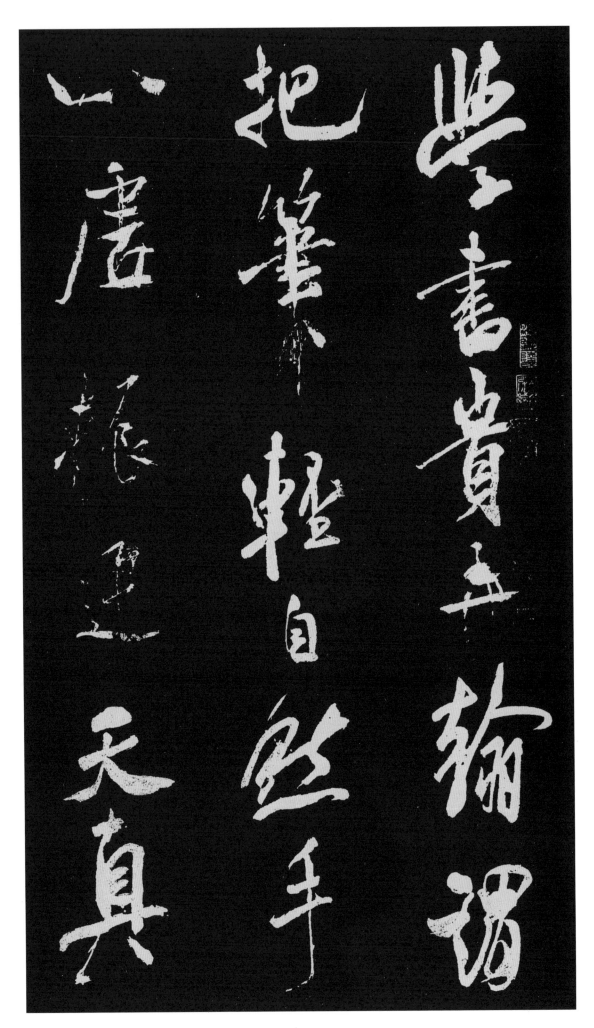

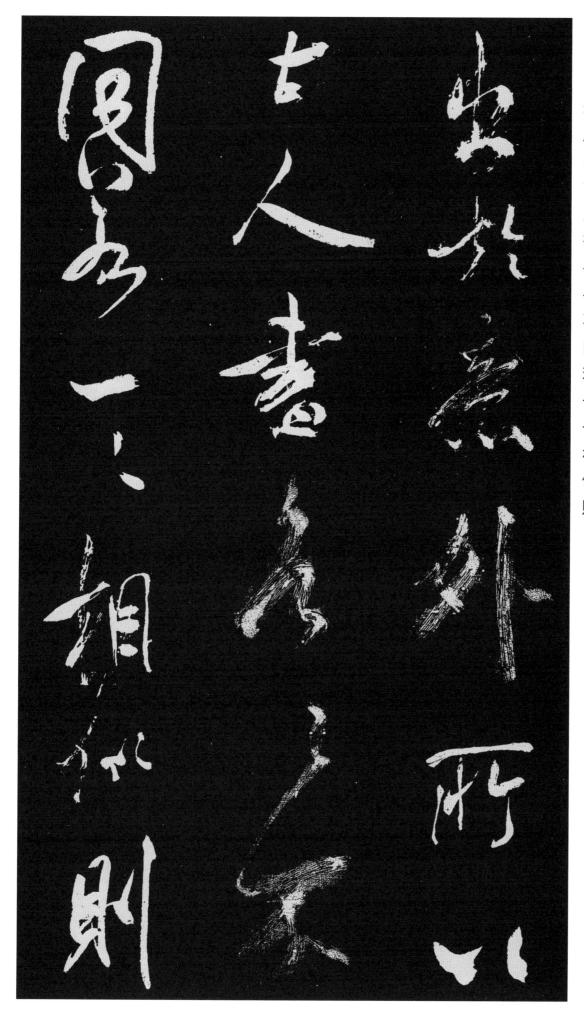

出 날출
於 어조사 어
意 뜻 의
外 바깥 외
所 바 소
以 써 이
古 옛 고
人 사람 인
書 글 서
各 각각 각
各 각각 각
不 아닐 부
同 같을 동
若 같을 약
一 한 일
一 한 일
相 서로 상
似 같을 사
則 곧 즉

奴 노예 노
書 글 서
也 어조사 야
其 그 기
次 버금 차
要 구할 요
得 얻을 득
筆 붓 필
謂 이를 위
骨 뼈 골
筋 근육 근
皮 가죽 피
肉 고기 육
脂 비계 지
澤 못 택

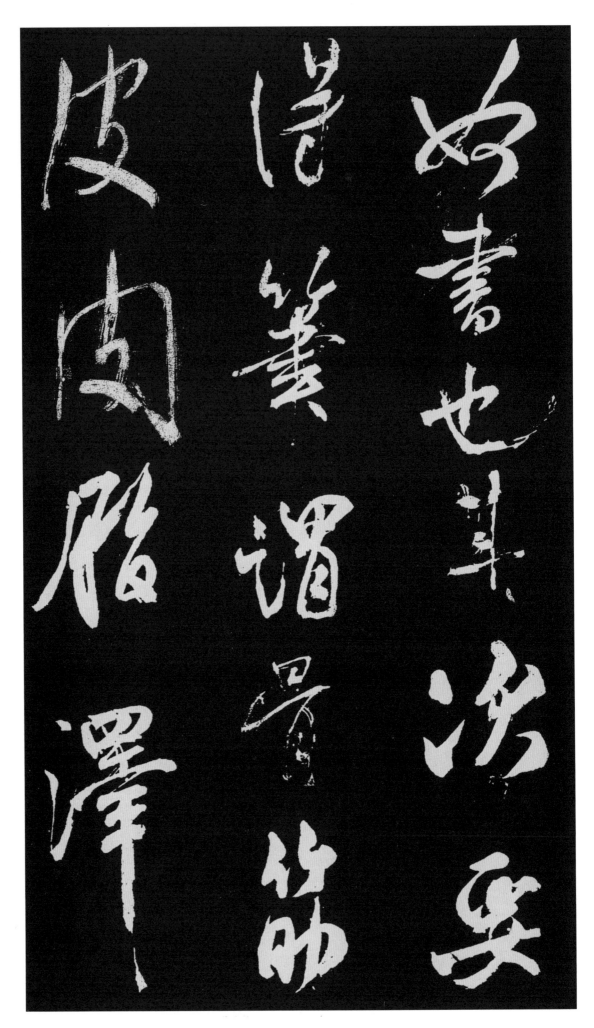

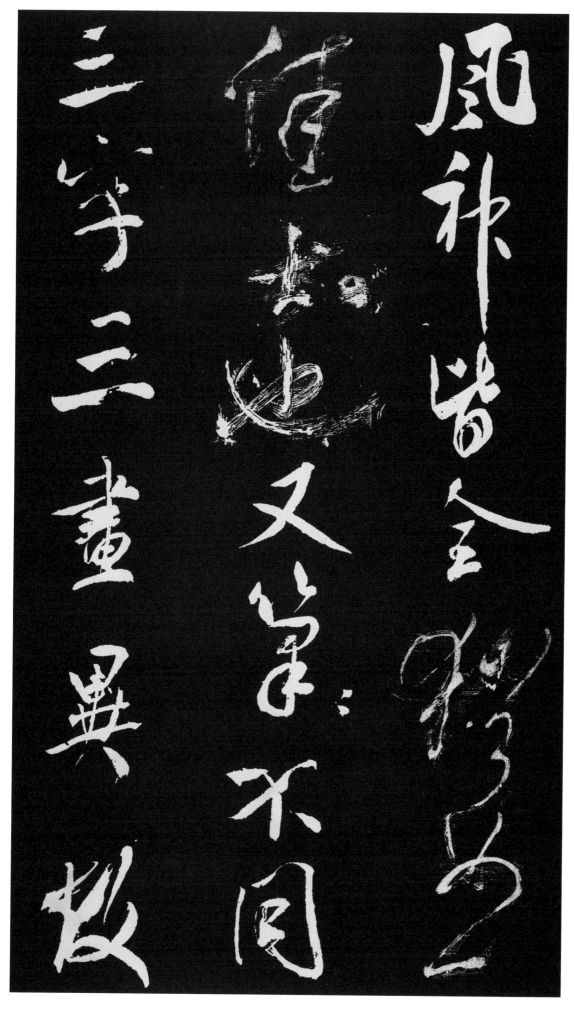

風	바람 풍
神	귀신 신
皆	다 개
全	온전 전
猶	오히려 유
如	같을 여
一	한 일
佳	아름다울 가
士	선비 사
也	어조사 야
又	또 우
筆	붓 필
筆	붓 필
不	아닐 부
同	같을 동
三	석 삼
字	글자 자
三	석 삼
畫	획수 획
異	다를 이
故	연고 고

作 지을 작
異 다를 이
重 무거울 중
輕 가벼울 경
不 아닐 부
同 같을 동
出 날 출
於 어조사 어
天 하늘 천
眞 참 진
自 스스로 자
然 그럴 연
異 다를 이
又 또 우
書 글 서

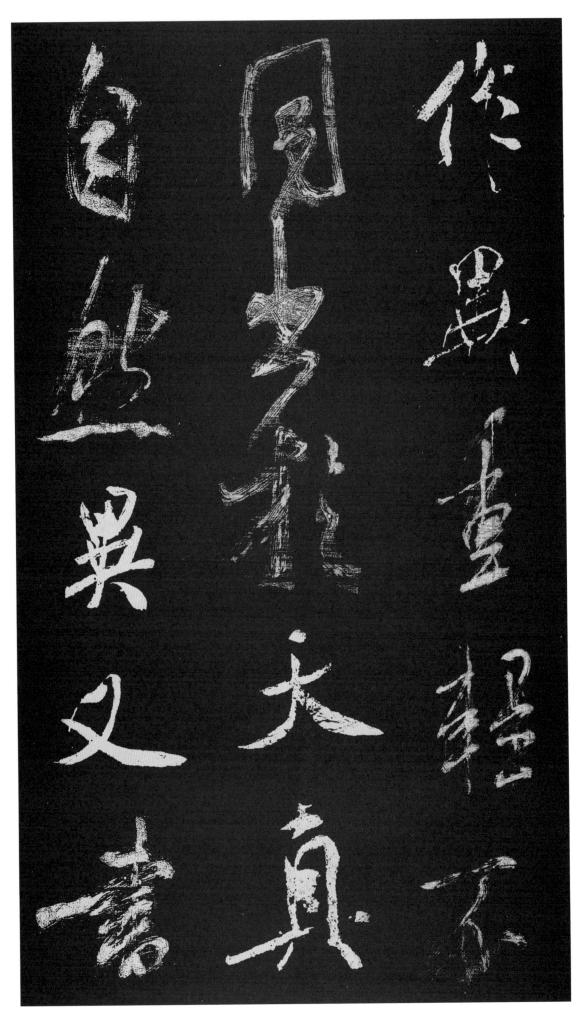

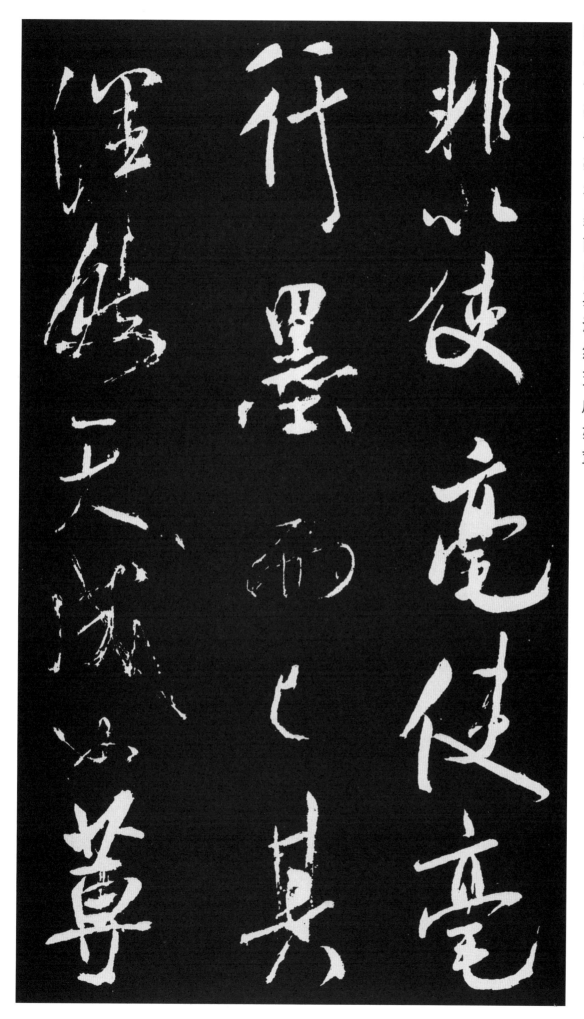

非 아닐 비
以 써 이
使 하여금 사
毫 붓 호
使 하여금 사
毫 붓 호
行 다닐 행
墨 먹 묵
而 말이을 이
已 이미 이
其 그 기
渾 흐릴 혼
然 그럴 연
天 하늘 천
成 이룰 성
如 같을 여
蓴 순나물 순

絲 실 사
是 옳을 시
也 어조사 야

又 또 우
得 얻을 득
筆 붓 필
則 곧 즉
雖 비록 수
細 가늘 세
爲 하 위
髭 윗수염 자
髮 터럭 발
亦 또 역
圓 둥글 원
不 아닐 부
得 얻을 득

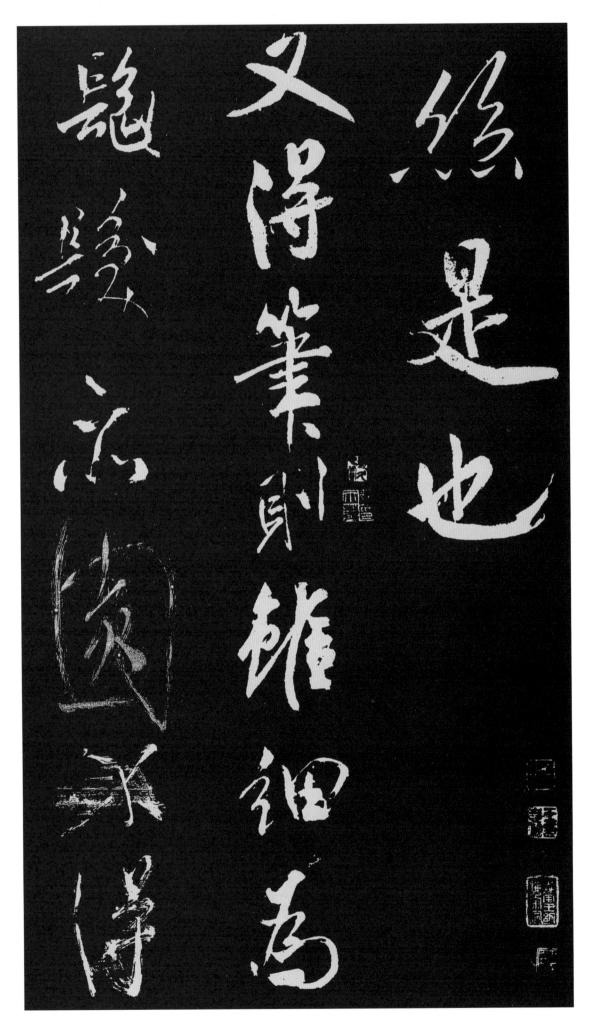

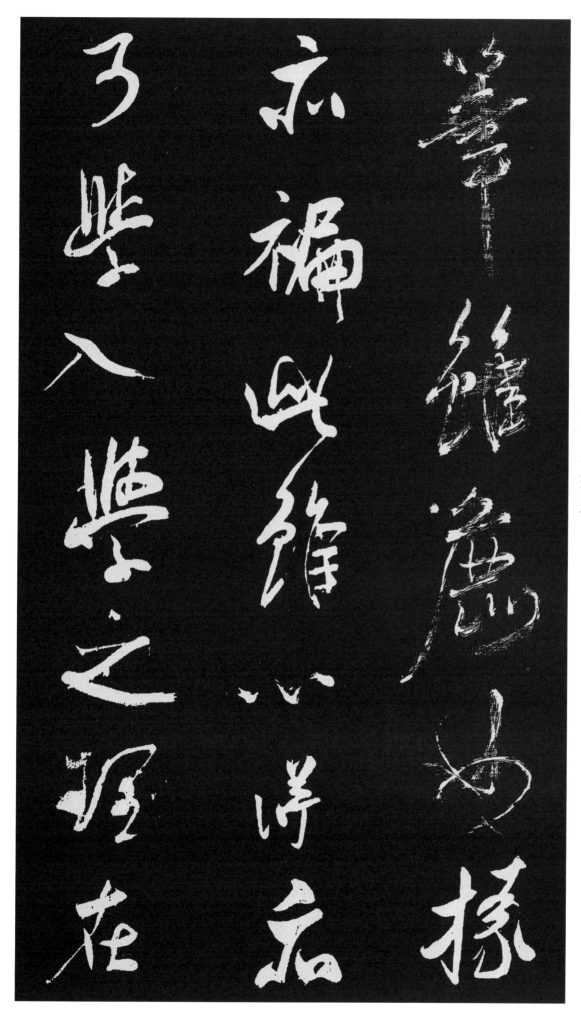

筆 붓 필
雖 비록 수
麁 클 추
如 같을 여
椽 서까래 연
亦 또 역
褊 좁을 편
此 이 차
雖 비록 수
心 마음 심
得 얻을 득
亦 또 역
可 가할 가
學 배울 학
入 들 입
學 배울 학
之 갈 지
理 이치 리
在 있을 재

先 먼저 선
寫 베낄 사
壁 벽 벽
作 지을 작
字 글자 자
必 반드시 필
懸 걸 현
手 손 수
鋒 붓끝 봉
抵 막을 저
壁 벽 벽
久 오랠 구
之 갈 지
必 반드시 필
自 스스로 자
得 얻을 득
趣 취할 취
也 어조사 야
余 나 여

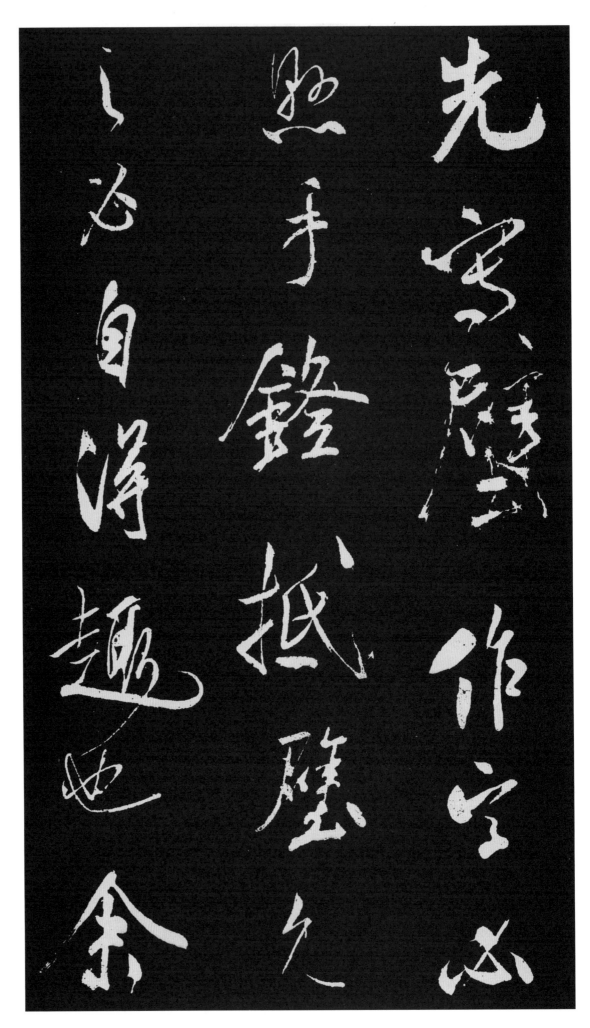

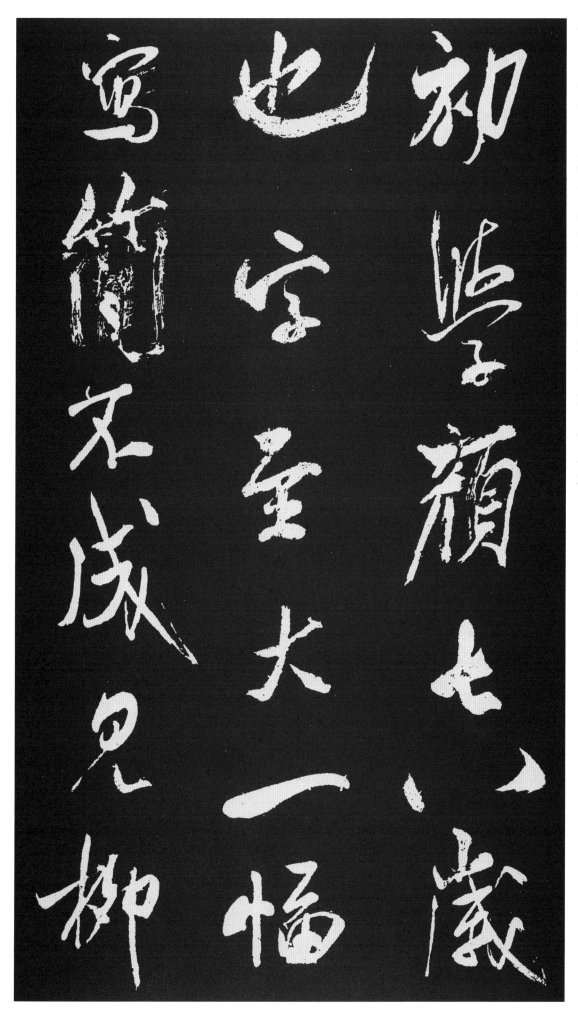

初 처음 초
學 배울 학
顏 얼굴 안
七 일곱 칠
八 여덟 팔
歲 해 세
也 어조사 야
字 글자 자
至 이를 지
大 큰 대
一 한 일
幅 폭 폭
寫 쓸 사
簡 편지 간
不 아니 불
成 이룰 성
見 볼 견
柳 버들 류

而	말이을 이
慕	사모할 모
緊	줄일 긴
結	맺을 결
乃	이에 내
學	배울 학
柳	버들 류
金	쇠 금
剛	군셀 강
經	경서 경
久	오랠 구
之	갈 지
知	알 지
出	날 출
於	어조사 어
歐	성 구
乃	이에 내
學	배울 학
歐	성 구
久	오랠 구

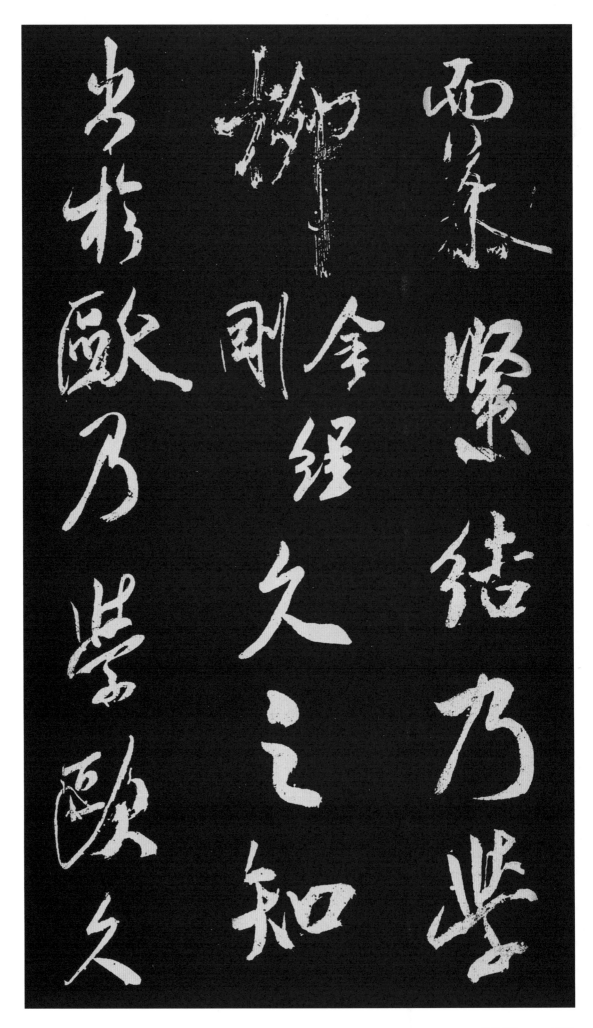

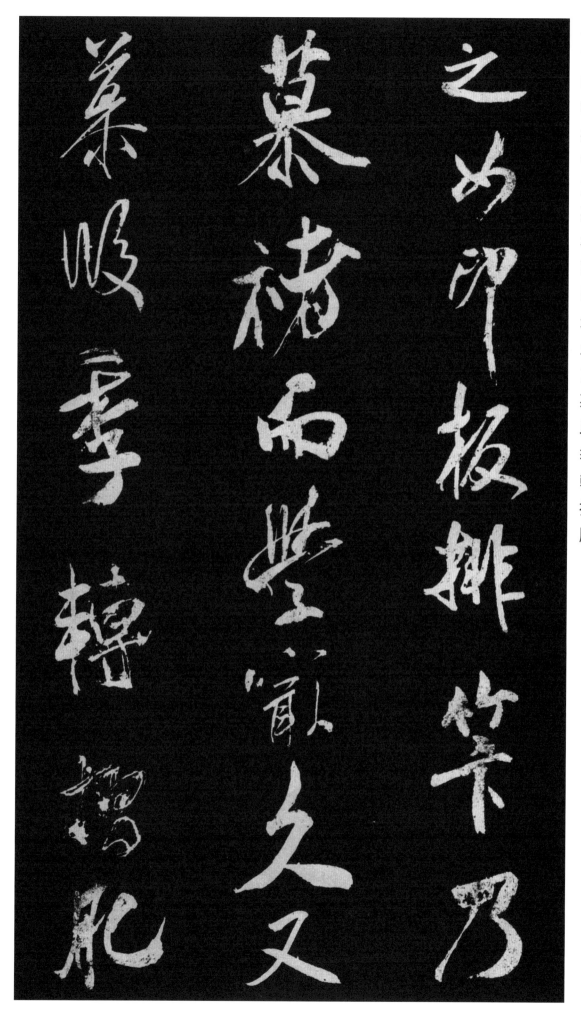

之 갈 지
如 같을 여
印 도장 인
板 널빤지 판
排 밀 배
筭 숫가지 산
乃 이에 내
慕 사모할 모
褚 옷에솜둘 저
而 말이을 이
學 배울 학
最 가장 최
久 오랠 구
又 또 우
慕 사모할 모
段 조각 단
季 철 계
轉 돌 전
摺 꺾을 랍
肥 살찔 비

美 아름다울 미
八 여덟 팔
面 낯 면
皆 다 개
全 온전할 전
久 오랠 구
之 갈 지
覺 깨달을 각
段 조각 단
全 온전 전
繹 다스릴 역
展 펼 전
蘭 난초 란
亭 정자 정
遂 따를 수
并 함께 병
看 볼 간
法 법 법
帖 문서 첩
入 들 입

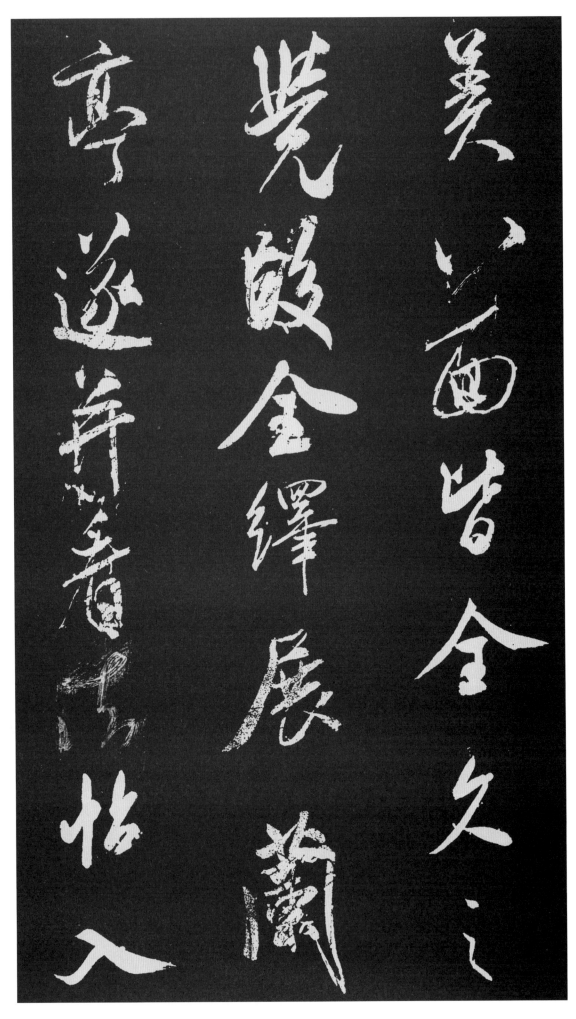

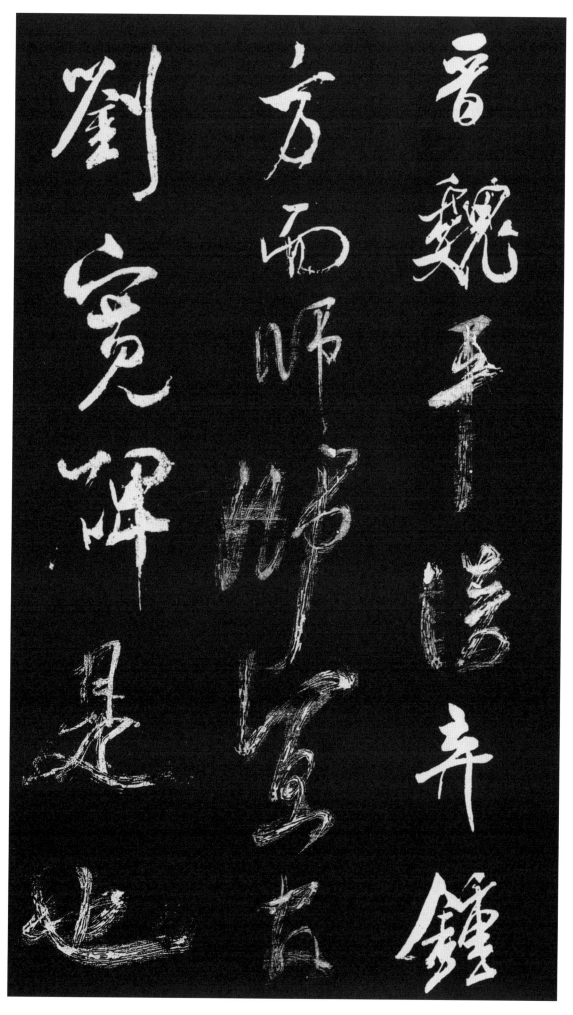

晋 진나라 진
魏 위나라 위
平 고를 평
淡 맑을 담
弃 버릴 기
鍾 술잔 종
方 모 방
而 말이을 이
師 스승 사
師 스승 사
宜 마땅 의
官 벼슬 관
劉 성 류
寬 너그러울 관
碑 비석 비
是 이 시
也 어조사 야

篆 전자 전
便 치우칠 편
愛 사랑 애
咀 씹을 저
楚 초나라 초
石 돌 석
鼓 북 고
文 글월 문
又 또 우
悟 깨달을 오
竹 대 죽
簡 대쪽 간
以 써 이
竹 대 죽
聿 붓 율
行 행할 행

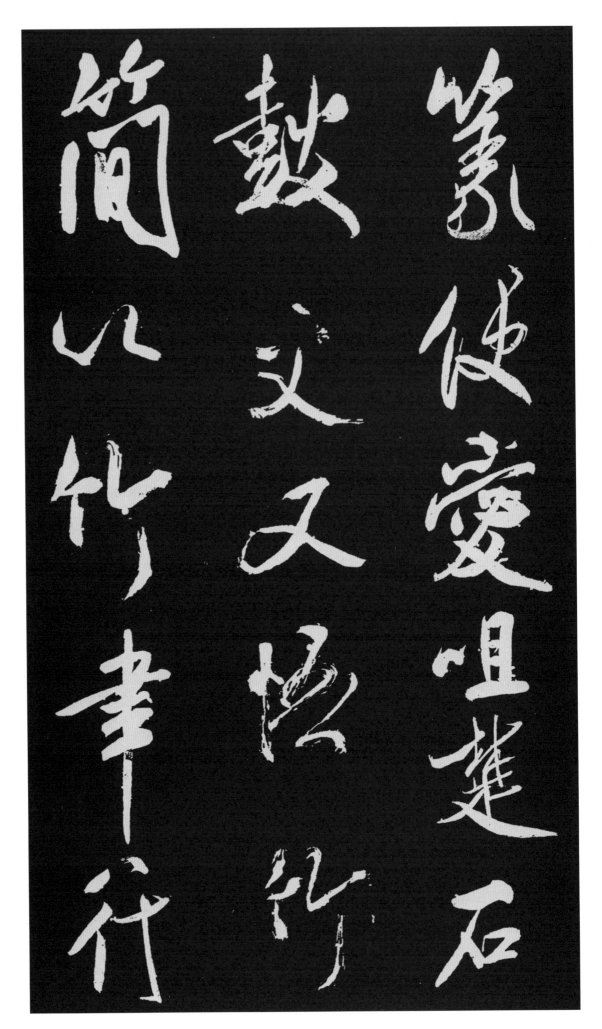

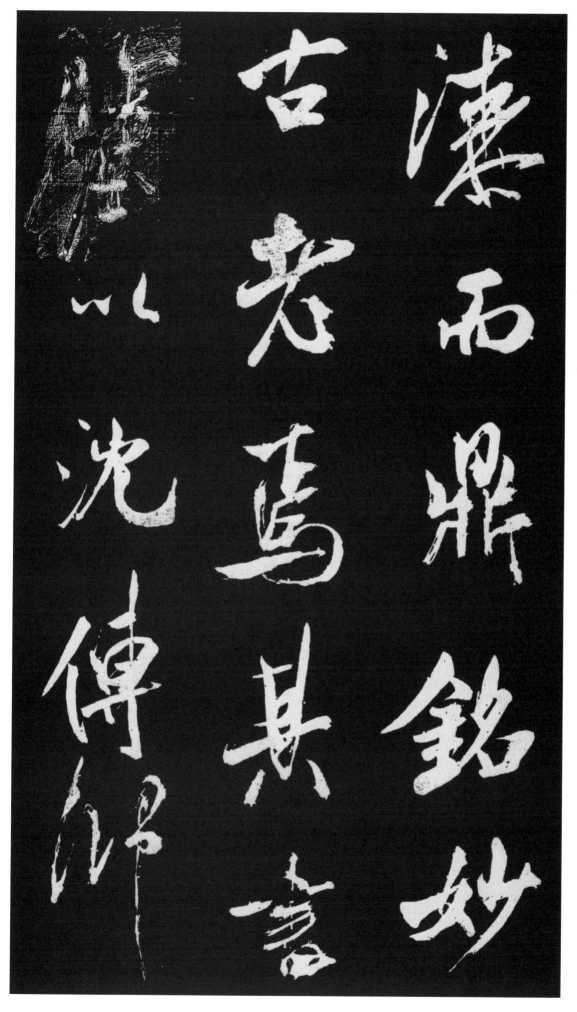

漆 검을 칠
而 말이을 이
鼎 솥 정
銘 새길 명
妙 묘할 묘
古 옛 고
老 늙을 로
焉 어조사 언
其 그 기
書 글 서
壁 벽 벽
以 써 이
沈 깊을 심
傳 전할 전
師 스승 사

爲 하 위
主 주인 주
小 작을 소
字 글자 자
大 큰 대
不 아니 불
取 취할 취
也 어조사 야
大 큰 대
不 아니 불
取 취할 취
也 어조사 야

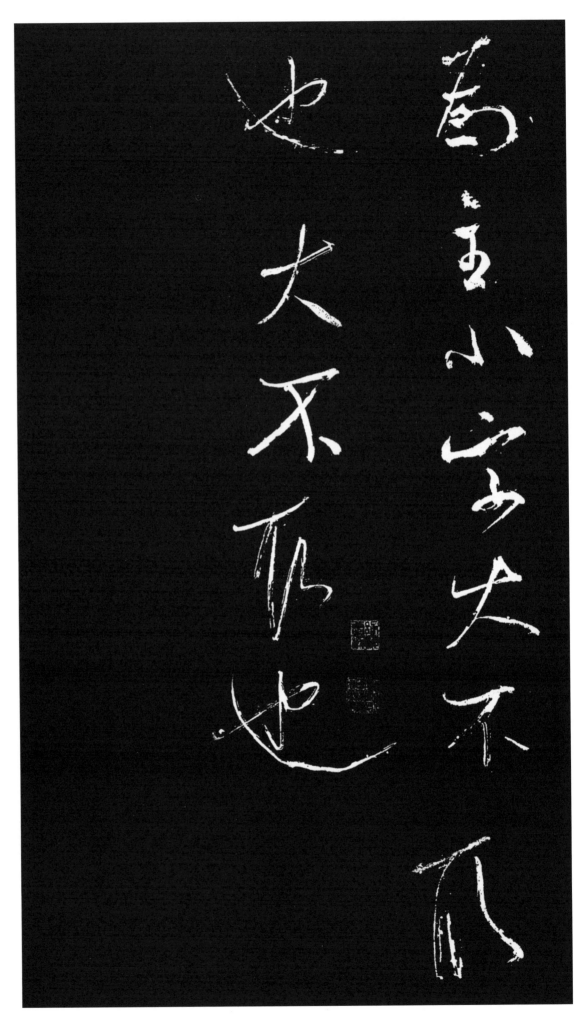

解　釋

1. 苕溪詩卷

(※초계시권은 五言詩 6首를 쓴 것임)

〈將之苕溪戲作呈諸友 襄陽漫仕黻〉

其一.

p. 9~10

松竹留因夏	송죽(松竹)은 여름을 머무르게 하고
溪山去爲秋	계산(溪山)은 가을되면 가버린다
久賡白雪詠	오랫동안 흰 눈 노래 이어지고
更度朵菱謳	다시금 마름꽃 캐는 노래 지나가네
縷玉鱸堆案	실끝 옥로(玉鱸)는 책상위에 쌓여있고
團金橘滿洲	둥근 금귤(金橘)은 물가에 가득하네
水宮無限景	수궁(水宮)의 무한한 경치를
載與謝公遊	실어와서 사공(謝公)과 더불어 놀리라

주
- 白雪詠(백설영) : 흰눈을 노래하는 시라는 의미로 여기서는 唐 시인인 잠삼(岑參)이 추운 눈보라속의 변방에서 나라를 지키며 고생하다 돌아온 무판관(武判官)을 환영하면서 흰눈 내리던 날 지은 글로써 춥고 힘든 속에서도 나라를 위해 고생한 것을 치하한 내용이다.
- 朵菱謳(채릉구) : 곧 채릉가로 마름을 캐는 노래라는 뜻인데 악부에 나오는 청상곡 이름이다.
- 玉鱸(옥로) : 옥으로 누빈듯한 반짝이는 농어라는 뜻인데 여기서는 고향을 그리워하는 마음을 의미함.
- 金橘(금귤) : 청로색을 띠다가 노랗게 익으면 황금색 같이 변하는데 빛과 향기가 아름다워 졸음을 피하는데 쓰이기도 한다. 여기서는 한탄의 의미로 쓰였다.
- 謝公(사공) : 동진 중기의 名臣인 謝靈運.

其二.

p. 10~12

半歲依脩竹	반세(半歲)동안 긴 대 수풀 의지며
三時看好花	삼시(三時)로 좋은 꽃 보듯하네
懶傾惠泉酒	귀찮도록 혜천주(惠泉酒) 기울이고
點盡壑源茶	조금씩 학원차(壑源茶) 다 마셨네
主席多同好	주석(主席)에는 함께 즐기는 이 많고
群峰伴不譁	여러 봉우리는 말없이도 벗이 되네
朝來還蠹簡	아침에 좀먹은 책 돌려주려다가

便起故巢嗟　　　　　　　문득 고향집 생각 일어나니 탄식소리 나네

余居半歲諸公載酒不輟而余以疾每約置膳淸話而已復借書劉李周三姓

내가 반세(半歲)에 있는 동안 諸公들이 술을 가져오기를 그치지 않았다. 나는 병으로 매양 작게 마시고 안주만 가지고 맑은 대화만 할 뿐이다. 다시금 유(劉), 이(李), 주(周) 삼성(三姓)에게 글을 주었다.

其三.
p. 12~13

好懶難辭友　　　　　　　느긋함을 좋아하니 벗들 사양키 어렵고
知窮豈念通　　　　　　　궁함을 아니 어찌 통함을 생각하리오
貧非理生拙　　　　　　　가난은 생을 다스리는 옹졸함을 꾸짖고
病覺養心功　　　　　　　병은 마음을 수양하는 공력 깨닫네
小圃能留客　　　　　　　작은 채마밭은 능히 손님 머무르게 하고
靑冥不厭鴻　　　　　　　푸른 하늘은 기러기떼 싫어하지 않네
秋帆尋賀老　　　　　　　가을 돛단배 하로(賀老)를 찾아
載酒過江東　　　　　　　술실어 강동(江東)을 지나노라

주　• 賀老(하로) : 하지장(賀之章)으로 자(字)는 계진(季眞)이고 음주팔선의 한명이다.

其四.
p. 13~14

仕倦成流落　　　　　　　벼슬살이 권태하여 나그네 신세되니
遊頻慣轉蓬　　　　　　　노는 것 빈번하여 떠도는데 익숙하네
熱來隨意住　　　　　　　더위오면 뜻 따라 머물다가
涼至逐緣東　　　　　　　추워지면 인연따라 동으로 가네
入境親疎集　　　　　　　고향에 돌아오면 친구들 성글게 모이지만
他鄕彼此同　　　　　　　타향살이란 너도 나도 마찬가지네
暖衣兼食飽　　　　　　　따뜻한 옷에 겸하여 배불리 먹으니
但覺愧梁鴻　　　　　　　오직 양홍(梁鴻)에게 부끄러움 깨닫네

주　• 流落(유락) : 고향을 떠나 타향을 떠다님.
　• 轉蓬(전봉) : 쑥처럼 날려 이리저리 흘러 떠다님.
　• 梁鴻(양홍) : 後漢때의 平陵사람으로 소울을 지나가다 五噫歌(오희가)를 지었음.

其五.

p. 15~16

旅食緣交駐	나그네 밥먹고 인연따라 사귀고 머무르다
浮家爲興來	떠도는 집안에 흥취 내어 오는구나
句留荊水話	글귀엔 형수(荊水)의 얘기 남아있고
襟向卞峰開	흥금은 변봉(卞峰)을 향해 헤치노라
過剡如尋戴	섬계(剡溪) 지나다 대규(戴逵)를 찾는듯 하고
遊梁定賦枚	대량(大梁)에서 놀다가 매승(枚乘) 글귀 정했네
漁歌堪盡處	어부노래 이어지는 곳에서
又有魯公陪	또 다시 노공(魯公)을 모시네

주
- 卞峰(변봉) : 정강성 오봉현 서북쪽에 있는 산 이름.
- 剡溪(섬계) : 절강성에 있는데 晉의 왕헌지가 눈내리는 밤에 대규를 찾아왔다는 곳임.
- 戴逵(대규) : 晉나라 사람으로 字는 安道, 거문고를 잘 탔으며 서화에도 뛰어난 사람.
- 梁(량) : 大梁으로 지면임. 梁縣을 말하는데 사례루 하남윤(河南尹)에 속하며 성터는 지금의 하남성 임여(河南城 臨汝)에 있다.
- 枚乘(매승) : 漢代의 文人으로 字는 叔이고 東方朔과 같은 시기의 인물. 梁의 孝王에게 중용되었으나 太子에게 충고하기 위해 "七發"이라는 賦體의 글을 지었음.
- 魯公(노공) : 顏眞卿(709~784), 당의 충신이며 서예의 大家. 시호는 文忠이며 안록산의 난에서 큰 전공을 세움.

其六.

p. 16~17

密友從春拆	가까운 친구 봄따라 헤어지는데
紅薇過夏榮	붉은 장미는 여름지나 번성하네
團枝殊自得	둥그스런 가지는 스스로 뻗어가며
顧我若含情	나를 돌아보고 정 품은듯 하네
漫有蘭隨色	부질없이 난초는 빛을 따름이 있는데
寧無石對聲	어찌하여 돌은 소리에 대답함이 없는가
却憐皎皎月	문득 처량하다 밝고 밝은 저 달
依舊滿船行	옛날같이 변함없이 가는 배에 가득하네

元祐戊辰八月八日作

원우(元祐) 무진(戊辰, 1088년) 8월 8일 지음.

※이 첩은 미불의 초기, 중기 때의 작품으로 그의 나이 37~38세때 쓴 것인데 절강성 호주에 있는 초계에서 각 친구에게 써준 것이다. 크기는 가로 189.5cm이고 세로 33.3cm이며 35행 394자이다.

2. 蜀素帖
(※촉소첩은 五言詩 3首와 七言詩 5首를 쓴 것임)

〈擬古〉

其一.

p. 18~20

靑松勁挺姿	푸른 소나무의 굳고 빼어난 자태
凌霄恥屈盤	하늘 업신여기고 굽은 것 부끄러워 하네
種種出枝葉	듬성한 잎들 뻗어내어
牽連上松端	끌고 이어서 소나무 끝까지 올라가네
秋花起絳煙	가을 꽃은 붉은 연기처럼 일어나고
旖旎雲錦殷	흩날리는 구름은 비단같이 검붉구려
不羞不自立	스스로 서지 않음 부끄러 않고
舒光射丸丸	펼치는 빛은 뻗은 나무에 비치네
栢見吐子效	잣나무는 열매 토하는 효험보는데
鶴疑縮頭還	학은 목 움츠려 돌아감 응시하네
靑松本無華	푸른 소나무는 본래 꽃도 없으니
安得保歲寒	어찌 세상의 추위를 이겨내리오

주 • 種種(종종) : ①물건의 가지가지 ②가끔 가끔.
• 旖旎(의니) : ①깃발이 나부끼는 모양 ②유순한 모양.

其二.

p. 20~21

龜鶴年壽齊	거북과 학의 수명은 비슷하나
羽介所託殊	날개와 껍질 의탁하는 바 다르네
種種是靈物	여러가지로 모두가 영물(靈物)인데
相得忘形軀	서로가 허우대는 잊어버리네
鶴有冲霄心	학은 하늘날아 오를 마음 있지만
龜厭曳尾居	거북은 꼬리끌며 머무름 싫어하네
以竹兩附口	대나무 둘이서 입에다 물고

相將上雲衢	서로가 구름 위로 오르고저 하네
報汝愼勿語	너에게 이르노니 삼가 말하지 마라
一語墮泥塗	한번 말하면 진흙땅에 떨어지리라

〈吳江垂虹亭作〉

其一.

p. 22

斷雲一片洞庭帆	끊어진 구름 한 조각 동정호(洞庭湖)의 돛대인데
玉破鱸魚金破柑	푸르름은 농어속이요 누르름은 감귤속이네
好作新詩繼桑苧	새로운 시 잘 지으니 누에 모시 이어짐 같은데
垂虹秋色滿東南	무지개 드리운 가을빛 동남쪽에 가득하네

주 ・桑苧(상저) : 누에 모시로 길쌈.

其二.

p. 22~23

泛泛五湖霜氣淸	끝없는 오호(五湖)에 서리기운 맑은데
漫漫不辨水天形	물과 하늘 아득하여 형상 분별할 수 없네
何須織女支機石	어찌 직녀(織女)는 지기석(支機石) 필요하리오
且戲常娥稱客星	또 다시 상아(常娥) 희롱하여 객성(客星)을 부르는구나
時爲湖州之行	호주로 가는 때이라

주
・泛泛(범범) : ①끝없이 넓은 모양 ②물 위에 떠 있는 모양.
・支機石(지기석) : 전설상의 직녀가 사용하던 베틀을 지탱하던 돌.
・常娥(상아) : ①달의 딴 이름 ②달속의 선녀, 姮娥, 嫦娥.
・客星(객성) : 보이지 않다가 문득 나타나는 별.

〈入境寄集賢林舍人〉

p. 24~25

揚帆載月遠相過	돛 올리고 달 실어 멀리 서로 지나갈제
佳氣蔥蔥聽誦歌	아름다운 기운 푸르러 노래소리 듣는구나
路不拾遺知政肅	길에 잃은 것 줍지 않으니 정사 엄숙함 알고
野多滯穗是時和	들에 쌓인 곡식 많으니 때는 평화롭구나

天分秋暑資吟興	하늘은 가을더위 나누니 읊는 흥취 돋우고
晴獻溪山入醉哦	햇빛은 시내 산 비추니 취한 노래 들어오네
便捉蟾蜍共研墨	문득 달 잡아두고 함께 벼루에 먹 갈아
綵牋書盡剪江波	오색 비단에 글 쓰니 강물결 번쩍거리네

주 • 蔥蔥(총총) : 푸르른 모양
• 蟾蜍(섬여) : 달의 별칭

〈重九會郡樓〉

p. 26~27

山清氣爽九秋天	산 맑고 기운 상쾌한 구월의 하늘이라
黃菊紅茱滿泛船	누른 국화 붉은 수유 뜬 배에 가득하네
千里結言寧有後	천리(千里)에 맺은 언약 어찌 뒤로 미루리오
群賢畢至猥居前	군현(群賢)이 다 모였는데 외람되이 앞에 앉았네
杜郞閑客今焉是	두랑(杜郞)의 한가한 손님 지금 어디 있으며
謝守風流古所傳	사수(謝守)의 풍류(風流)는 예부터 전해오던 바라네
獨把秋英緣底事	홀로 가을 꽃 붙잡는 것 정해진 일의 인연인가
老來情味向詩偏	늙어가매 정의 맛은 시(詩)만 향하여 기우네

주 • 杜郞(두랑) : 만당의 시인인 杜牧(두목).
• 謝守(사수) : 동진 중기의 謝靈運(사영운).

〈和林公峴山之作〉

p. 27~30

皎皎中天月	밝고 밝은 중천(中天)의 달
團團徑千里	둥글고 둥근 길은 천리(千里)
震澤乃一水	진택(震澤)의 호수는 한 물인데
所占已過二	점령된 곳 이미 두 번이나 지나왔네
娑羅卽峴山	사라(娑羅)는 바로 현산(峴山)인데
謬云形大地	모양새는 대지(大地)라고 잘못 말하네
地惟東吳偏	땅은 오직 동오(東吳)에 치우쳤지만
山水古佳麗	산수(山水)는 옛부터 아름다웠지
中有皎皎人	그 중에 교교(皎皎)한 사람 있었는데

瓊衣玉爲餌	경의(瓊衣)에다 옥(玉)으로 꾸미게 했네
位維列仙長	위치는 여러 신선의 으뜸을 유지하고
學與千年對	배움은 천년을 대하여 같이하네
幽操久獨處	그윽히 오래 홀로 있는 곳 찾아
迢迢願招類	아득히도 무리 부르기 원하네
金颸帶秋威	서쪽 서늘한 바람은 가을 위엄띠어
欻逐雲檣至	어느덧 쫓아와 돛대에 구름 자욱하네
朝隮輿馭飇	아침에 오를 때 회리바람은 수레를 몰고
暮返光浮袂	저녁에 돌아올제 빛은 소매에 떠 있구나
雲盲有風駓	구름 어두우니 바람이 앞잡이하고
蟾饕有刀利	달 삼키니 날카로운 칼이 있음이런가
亭亭太陰宮	높이 솟은 태음궁(太陰宮)은
無乃瞻星氣	아니 별 기운을 바라보랴
興深夷險一	흥 깊으면 이험(夷險)도 한가지요
理洞軒裳僞	이치 통하면 헌상(軒裳)도 거짓이라
紛紛夸俗勞	어지러이 속됨을 자랑하긴 힘들어도
坦坦忘懷易	평탄하게 품은 생각 잊기 쉬우리
浩浩將我行	호탕하게 나는 장차 떠나가리니
蠢蠢須公起	엉금스레 모름지기 자네는 일어나려나

주
- 皎皎(교교) : 밝고 밝은 모양.
- 團團(단단) : ①둥근 모양, ②이슬이 동글동글 맺혀있는 모양.
- 峴山(현산) : 산이름, 湖北省 襄陽縣의 남쪽.
- 金颸(금시) : 서늘한 바람.
- 太陰宮(태음궁) : ①달이 있는 궁궐, ②天神이 사는 궁궐.
- 夷險(이험) : 평탄하고 험난한 것
- 軒裳(헌상) : 좋은 옷(대부(大夫)들이 있는 옷).
- 坦坦(탄탄) : 평평하고 넓은 모양.
- 浩浩(호호) : 넓고 넓은 모양.
- 蠢蠢(준준) : 꾸물꾸물 꿈틀거리는 모양.

〈送王渙之彦舟〉

p. 31~35

集英春殿鳴捎歇	집영전(集英殿) 봄날에 울리는 소리 그치는데

神武天臨光下澈	신무궁(神武宮)은 하늘에 임해 빛은 아래로 흐르네
鴻臚初唱第一聲	홍로(鴻臚)에 처음 부르는 제일의 소리
白面王郞年十八	백면(白面)의 왕랑(王郞)은 나이 18세였노라
神武樂育天下造	신무악(神武樂) 육성함은 천하의 조화요
不使敲枰使傳道	바둑판을 두드리지 않아도 도를 전하네
衣錦東南第一州	옷과 비단은 동남에서 제일의 고을인데
棘璧湖山兩淸照	극벽(棘璧)과 호산(湖山)에 양쪽 맑게 비추네
襄陽野老漁竿客	양양(襄陽) 촌늙은이 낚시질하는 나그네라
不愛紛華愛泉石	분화(紛華)함을 좋아하지 않고 천석(泉石)을 사랑하네
相逢不約約無逆	서로 만나는 것 기약치 않고 기약하면 어김이 없나니
輿握古書同岸幘	모두 고서를 움켜지고 함께 더욱 친근하네
淫朋嬖黨初相慕	음탕한 벗 애교스런 무리 처음부터 좋아하나니
濯髮洒心求易慮	머리감고 마음씻어 생각 바꾸기를 원하노라
翩翩遼鶴雲中侶	훨훨나는 요학(遼鶴)은 구름속에서 짝하는데
土苴尫鴟那一顧	두엄풀과 말똥구리를 어찌한번 돌아보리오
邇來器業何深至	요즘에 그릇장사 무엇 때문에 깊게 이르는가
湛湛具區無底沚	물가득하여 구하는 땅 낮은 모래섬은 없으리
可憐一點終不易	가련하도다 조금도 끝내 바꾸지 않으니
枉駕殷勤尋漫仕	귀인의 한걸음 은근히 만사(漫仕)를 찾는구나
漫仕平生四方走	만사(漫仕)는 한평생 사방을 쏘다니면서
多與英才竝肩肘	많은 영재(英才) 사귀며 견주(肩肘)를 나란히 하네
少有俳辭能罵鬼	젊어선 우스개 소리로 능히 귀신을 꾸짖었고
老學鴟夷漫存口	늙어선 치이(鴟夷)를 배워 입가득히 넘쳐났네
一官聊具三徑資	한 벼슬 애오라지 구함은 삼경(三徑)의 밑천인데
取捨殊塗莫廻首	다른길은 가졌다 버리고 고개 돌리지 말어라

元祐戊辰九月廿三日 溪堂米黻記
원우(元祐) 무진(戊辰, 1088년) 9월 23일 계당미불적다

주
- 神武(신무) : 궁(宮) 이름.
- 鴻臚(홍로) : ①외국에 관한 사무, 조공을 보내던 홍로원, ②通禮院의 별칭.
- 岸幘(안책) : ①두건을 벗고 머리를 드러냄, ②예법을 간략히하여 친해 익숙해진 모양.
- 土苴(토자) : 두엄, 흙부스러기, 거름풀.
- 可憐(가련) : 가련하고 슬프다.
- 枉駕(왕가) : 귀인의 내방시 경칭, 왕림.

- 殷勤(은근) : 겸손 정중함.
- 俳辭(배사) : 우스갯소리의 말, 장난스런 말.
- 鴟夷(치이) : 술담는 그릇, 자루.

※축소첩은 송(宋) 원우(元祐) 3년(1088년) 때의 것으로 가로 270.8cm, 세로 27.8cm이며 현재 대북 고궁박물원에 소장되어 있다.

3. 叔晦帖

p. 36~37

余始興公故爲僚宦, 僕與叔晦爲代雅, 以文藝同好, 甚相得. 於其別也, 故以祕玩贈之, 題以示兩姓之子孫異日相値者. 襄陽米黻元章記. 叔晦之子 : 道奴 · 德奴 · 慶奴 · 僕之子 : 鼇兒 · 洞陽 · 三雄.

나는 시작부터 흥공(興公)과 오랫동안 벼슬 하였다. 나는 숙회(叔晦)와 더불어 서로 청아한 문예(文藝)를 이어 함께 좋아하면서 심히 자별하였다. 그러기에 비완(秘玩)을 드리고 제발(題跋)을 써서 양성(兩姓)의 자손들이 다른 날 서로 만날 때 보게끔 함이라. 양양 미불 원장이 기록하다.
숙회(叔晦)의 자(子)는 도노(道奴), 덕노(德奴), 경노(慶奴)이며, 복(僕)의 자(子)는 오아(鼇兒), 동양(洞陽), 삼웅(三雄)이다.

※이 첩의 크기가 가로 29.6cm, 세로 24.5cm이며 현재 일본 동경국립박물관에 소장되어 있다.

4. 李太師帖

p. 38~39

李太師收晉賢十四帖. 武帝 · 王戎書若篆籒, 謝安格在子敬上. 眞宜批帖尾也.

이 태사(太師)가 진현(晉賢) 사십첩을 수장(收藏)하고 있었는데 무제(武帝)와 왕융(王戎)의 글씨는 전주(篆籒)와 같고, 사안(謝安)의 서격(書格)은 자경(子敬)보다 위에 있다. 참으로 마땅히 첩(帖)의 끝에 비점한다.

주 · 太師(태사) : 벼슬 이름, 三公의 하나로 文官의 최상의 계급.

- **篆籒**(전주) : 소전과 대전.
- **謝安**(사안) : (320~385) 字는 安石 어려서부터 문장에 뛰어나서 행서를 특히 잘썼다. 晋의 陽夏 사람임.
- **子敬**(자경) : (344~388) 王獻之로 왕희지의 제七子임. 일찌기 中書令이라는 벼슬에 있었으며 王大令이라고도 부름. 부친인 왕희지와 함께 二王이라 불리며 행초에 뛰어난 인물.
- **批帖**(비첩) : 시문에 표시하는 비평관주.

※이 첩은 원우(元祐) 2년(1087년) 작품으로 가로 31.3cm, 세로 25.8cm이다. 현재 일본 동경국립 박물관에 소장되어 있다.

5. 張季明帖

p. 40~41

余收張季明帖. 云秋深, 不審氣力復何如也. 眞行相間, 長史世間第一帖也. 其次賀八帖. 餘非合書.

나는 장계명(張季明)의 첩(帖)을 수장(收藏)하고 있었다. 이르기를 가을 기운 깊은데 기력을 살피지 못했으니 다시 어찌 하오리까. 초서와 행서가 서로 차이점이 있지만 장사(長史)의 글씨가 세간에서 제일의 서첩이고, 그 다음은 하팔첩(賀八帖)이요. 나머지 글씨는 부합되지 않는다.

※이 첩은 미불의《삼첩권(三帖卷)》의 하나로 크기는 가로 34.5cm, 세로 26.0cm이다. 현재 일본 동경국립박물관에 소장되어 있다.

6. 拜中岳命作詩帖

〈拜中岳命作〉
其一.

p. 43~45

雲水心常結	운수(雲水)에 마음 항상 메어있고
風塵面久盧	풍진(風塵)애 얼굴 오래이 검어졌네
重尋釣鼇客	거듭 자라잡는 나그네 찾고
初入選仙圖	처음으로 신선가린 그림 넣었네
鼠雀眞官耗	참새와 쥐는 벼슬 어지러울 때 나타나고

龍蛇與衆俱	용과 뱀은 무리 갖추어 함께하네
却懷閑祿厚	도리어 생각하니 복록 후함에 한가로워
不敢著潛夫	잠부론(潛夫論) 저술하는 것 감당치 못하리

주
- 風塵(풍진) : 바람과 티끌, 세상의 속된 것, 세상 때.
- 鼠雀(서작) : 쥐와 참새, 작은 인물.
- 龍蛇(용사) : 용과 뱀, 비범한 인물.
- 不敢(불감) : 감당하지 못함.
- 潛夫論(잠부론) : 후한 때 왕부(王符)가 지은 책이름.

其二.

p. 45~46

常貧須漫仕	항상 가난하여 벼슬살이 부질없고
閑祿是身榮	복록에 등한하니 이 몸 영화로움네
不託先生第	선생께 차례 부탁하지 않고서
終成俗吏名	끝내 속된 벼슬자리 이뤘네
重緘議法口	법을 논하는 입 무겁게 봉하고
靜洗看山睛	산을 보는 눈망울 고요히 씻도다
夷惠中何有	이(夷)와 혜(惠) 가운데 누가 살았느냐
圖書老此生	글과 그림은 늘그막의 내 인생이네

주
- 俗吏(속리) : ①평범한 관리 ②쓸모없는 관리.
- 夷惠(이혜) : 伯夷와 柳下惠 옛날의 현인.

※이 첩은 크기가 가로 101.8cm, 세로 29.3cm이고 북경 고궁박물원에 소장되어 있다.

7. 秋暑憩多景樓詩帖
　　(※오언율시)

p. 47~48

縱目天容曠	눈길 따라 쳐다보니 하늘은 넓은데
披襟海共開	옷깃 헤치니 바다 함께 열리네
山光隨眦到	산빛은 눈빛 따라 이르고
雲影度江來	구름 그림자는 강 지나오네

世界漸雙足	세상에 두 발을 적시고
生涯付一杯	한 평생 술 한 잔에 부치네
橫風多景夢	바람 사나워 많은 경치 흐릿하니
應似穆王臺	얼핏 목왕(穆王)의 누대와 흡사하구나

주 • 穆王臺(목왕대) : 주(周) 목왕이 세운 누대로 그는 주나라 5대왕이었다.

※이 첩은 원우(元祐) 원년(1086년)에 쓴 것으로 가로 34.3cm, 세로 27.6cm 크기이다.

8. 復官帖

p. 49~52

一年復官, 不知是自申明, 或是有司自檢擧告示下. 若須自明, 託作一狀子, 告詞與公同. 芾至今不見衝替文字, 不知犯由, 狀上只言准告降一官, 今已一年. 七月十三授告. 或聞復官, 以指揮日爲始, 則是五月初指揮, 告到潤乃七月也.

일년만에 관직이 회복되었는데 자세한 원인이 밝혀졌는지, 혹시 유사(有司)가 점검을 하여서 명령을 내리셨는지 알지 못한다. 만약 스스로 내용을 밝혀야 한다면, 청원서 한장을 작성하였기에, 내용의 말씀은 여러분들이 함께 볼 수 있도록 널리 알려 달라고 부탁드린다. 나는(미불) 지금까지도 직위가 강등되었다는 글 내용을 보지 못하였고, 범죄의 사유도 알지 못했는데 문서상으로만 단지 한 등급을 강등시킨다는 것을 알려주었으며, 지금 이미 일년이 지났다. 7월 13일 내용을 알려주었다. 혹 관직이 회복되었음을 듣고 명령에 따라 업무를 시작하려면 곧 5월초에 지휘명령하셔야 하는데, 통보 소식은 윤7월에야 도착하였다.

주 • 申明(신명) : 고지 또는 설명, 자세히 까닭을 밝힘.
• 有司(유사) : 사무를 맡은 담당 관리.
• 自檢(자검) : 스스로 점검을 약속하는 것.
• 擧告(거고) : 검거(檢擧), 고발(告發).
• 示下(시하) : 명령을 내려주십시요의 뜻.
• 狀子(장자) : 관청에 내는 청원서.
• 衝替(충체) : 송대(宋代) 공문용어로 관직을 파면하거나 등급을 떨어뜨리는 것.
• 指揮(지휘) : 안배함. 당·송나라때 조칙과 명령의 통칭.

※이 첩은 숭녕(崇寧) 3년(1104년) 5월에 쓴 것으로 가로 49.9cm, 세로 27.1cm이다. 작품의 뒤에

미우인, 곽천석, 성친왕 등의 제발이 기록되어 있다. 북경의 고궁박물원에 소장되어 있다.

9. 知府帖

p. 53~55

黻頓首再拜. 後進邂逅長者于此, 數廁坐末, 款聞議論, 下情慰抃慰抃. 屬以登舟, 卽徑出關, 以避交游出餞, 遂莫遑祗造舟次. 其爲瞻慕, 曷勝下情? 謹附便奉啟, 不宣. 芾頓首再拜. 知府大夫丈棨下.

미불 머리조아려 두번 절합니다. 후배가 이곳에서 장자(長者)분을 우연히 만나 가까운 끝자리에 앉아 의논을 들으니 하정(下情) 위로되고 기쁩니다. 배에 오르기를 촉탁하고 즉시 지름길로 관문을 나와 사귀고 노는 것도 피해 전별함도 물리쳤기에 마침내 황당함이 없이 삼가 벗이 저의 행차에 나아오니 그 우러뵙고 사모함이 어찌 하정(下情)을 이기겠습니까? 삼가 인편에 부탁하여 받들어 여쭈면서 이만 줄입니다.
미불 머리조아려 두번 절 합니다. 지부대부(知府大夫) 어른의 깃발 아래서.

주
- **後進(후진)** : 후배, 손아래 사람.
- **邂逅(해후)** : 우연히 서로 만남.
- **長者(장자)** : 연세와 학문 또는 벼슬과 학문이 높은 사람을 일컫는 말.
- **下情(하정)** : ①아래를 보살펴 주는 정 ②내려주시는 정.
- **瞻慕(첨모)** : 우러러 사모함, 앙모함.
- **不宣(불선)** : 편지 끝이 쓰는 말, 다 말하지 못한다는 것.
- **知府大夫(지부대부)** : 지부벼슬을 하는 분의 존칭.

※이 첩은 미불의 편지글인데, 경성부근에서 관리로 일하던 때의 사무내용 편지이다. 크기는 가로 49.6cm, 세로 29.8cm이고 대북 고궁박물원에 소장되어 있다.

10. 淡墨秋山帖
(※7언절구)

p. 56~57

淡墨秋山盡遠天	옅은 먹색 가을산 먼 하늘에 다하고
暮霞還照紫添煙	저녁 노을 되비치니 자색 연기 더하네
故人好在重携手	친구들 잘 지내라며 거듭 손 잡아주는데

不到平山謾五年 평산(平山)에 가지 않은지 또 오년(五年)이네

※이 첩은 가로 31.9cm, 세로 29.1cm이고 북경 고궁박물원에 소장되어 있다. 미불의 나이 38세 전후에 쓴 것이다.

11. 烝徒帖
(※尺牘내용임)

p. 58~60

芾烝徒如禁旅嚴肅, 過州郡 兩人並行. 寂無聲, 功皆省三日先了. 蒙張都大·鮑提倉·呂提舉·壕寨左藏, 皆以爲諸邑第一功夫. 想聞左右若, 得此十二萬夫自將, 可勒賀蘭, 不妄·不妄. 芾皇恐.

미불과 많은 무리들이 호위를 엄숙히하여 주군(州郡)을 지나갈 적에도 두 사람이 짝지어 조용히 소리없게 공(功)을 들여 모두 삼일을 줄여 먼저 완료한 것은 장도대(張都大)와 포제창(鮑提倉)과 여제거(呂提舉)의 해자와 목책으로 도우고 숨김을 입었기 때문이라 모두가 여러 고을을 위한 제일의 공이라 대게 좌우에서 듣고 생각하면 만약 이같이 열둘만 있다면 만부(萬夫) 스스로 장차 억눌릴 것입니다. 좋은 일로 축하하며 재주없고 재주없는 미불 황공합니다.

주
- 烝徒(증도) : 많은 무리.
- 禁旅(금려) : 금군, 즉 궁중을 호위하는 무사.
- 萬夫(만부) : 많은 무리의 군사.

※이 첩은 크기가 가로 31.6cm, 세로 29.9cm이고 대북 고궁박물원에 소장되어 있다.

12. 紫金帖(鄕石帖)

p. 61~62

新得紫金右軍鄕石, 力疾書數日也. 吾不來, 果不復來用此石矣. 元章.

새로 처음 자금빛 띠는 왕희지 고향의 벼루를 얻었기에, 힘써 급히 수일을 글 써보았다. 내가 올 수 없었다면 결과적으로 두번 다시 이 벼루를 사용할 수 없었을 것이다. 원장 쓰다.

주
- 紫金(자금) : 검붉은 색이 나는 도자기, 잿물의 빛깔을 띤 벼루.

• 右軍(우군) : 왕희지

※이 첩은 《향석첩(鄕石帖)》이라고도 하며 크기는 가로 30.5cm, 세로 28.2cm이다. 현재 대북 고궁박물원에 소장되어 있다.

13. 非才當劇帖(致希聲尺牘詩帖)
(※본 작품은 편지끝에 7언절구 詩가 들어있음)

p. 63~64

芾非才當劇, 咫尺音敬歟然, 比想慶侍, 爲道增勝, 小詩因以奉寄希聲吾英友. 芾上.

미불 재주 아닌 것이 극단함을 당함에 지척에서도 음성 살핌이 결연되었습니다. 요즘에 생각컨데 경사를 모시고 도(道)를 위함에 좋으심을 더하십니까. 짧은 글로써 받들어 부칩니다. 희성(希聲)은 저의 영우(英友)입니다. 미불올림.

주
• 歟然(결연) : 缺然, 모자라서 서운함.
• 英友(영우) : 뛰어난 벗.

p. 64~65
〈槐竹〉

(※帖중에 실린 7언절구임)

竹前槐後午陰繁	앞에는 대나무 뒤에는 회나무 그늘 가득한데
壺領華胥屢往還	호령(壺領)에 낮잠자러 여러번 갔다오네
雅興欲爲十客具	많은 흥취는 열 손님 모두 좋아하게 만들고
人和端使一身閑	사람을 화목케 하는 단사(端使) 한 몸 한가롭네

※이 첩은 원우(元祐) 7년때의 작품으로 가로 31.5cm, 세로 29.5cm이며 대북 고궁박물원에 소장되어 있다.

14. 聞張都大宣德帖(河事帖)
(※尺牘내용임)

p. 66~68

聞張都大宣德, 權提擧榆柳局在杞者. 儻蒙明公薦此職, 爲成此河事, 致薄效何如? 芾再拜.

들건데 장도대께서 큰 덕을 베푸신다고 알고 있습니다. 제거(提擧)에게 권하여 유류(楡柳)같이 부드러운 기(杞)땅의 인재를 천거해 주십시요. 문득 명공(明公)께서 이 자리를 추천해주신 점에 은혜를 입고자 하는 것은 운하의 치리(治理)를 완성하기 위해서 적은 힘이나마 헌신하고자 하는데 어떠하십니까? 미불 올림.

南京以上曲多未嘗淺, 又以明曲則水逶迤. 又自來南京以上. 方有水頭. 以曲折乃能到. 向下則無水頭此理是否?

남경(南京) 위쪽은 굴곡은 많아도 아직까지 얕지는 않고 또 명곡(明曲)은 바로 물길이 구불구불합니다. 만약에 남경 위쪽으로 오신다면 바야흐로 물머리가 곡절(曲折)이 있더라도 이에 능히 도달할 것이며, 아래쪽으로 향하여 오신다면 곧 물머리는 없다하는데 이 이치가 맞을런지 틀릴런지요?

주
- **都大(도대)** : 관직 이름.
- **提擧(제거)** : 관리감독관.
- **楡柳(유류)** : 느릅나무와 버드나무.
- **河事(하사)** : 황하를 치리(治理)하는 일, 운하를 관리하고 감독하는 일.
- **逶迤(위이)** : 비틀거리며 가는 모양.

※이 첩은 크기가 가로 33.8cm, 세로 29.4cm이며 대북 고궁박물원에 소장되어 있다.

15. 淸和帖(致竇先生尺牘)
(※尺牘내용임)

p. 69~71

芾啟 : 久違傾仰. 夏序淸和, 起居何如? 衰年趣召, 不得久留. 伏惟珍愛. 米一斛, 將微意輕尠. 悚仄. 餘惟加愛, 加愛. 芾頓首. 竇先生侍右.

미불 인사 여쭙니다.
오랫동안 엎드리고 우러봄을 어기었습니다. 첫여름의 맑고 온화한 이때 기거(起居)는 어떠하오신지요? 나이가 쇠하여 부름을 받아 나아가기에 오래 머무를 수 없습니다. 엎드려 바라건데 보배스런 사랑 주시기 바랍니다. 저는 일곡(一斛)의 장차 미미한 성의에 심히 송구할 따름입니다. 나머지는 오직 많은 사랑을 더하시기를 원합니다. 미불 올림.

※이 첩은 숭녕(崇寧) 2년(1103년)에 쓴 것으로 가로 38.5cm, 세로 28.3cm이다. 만년의 친구인 두 선생에게 서학박사로 부임가기 전에 보낸 편지이다. 현재 대북 고궁박물원에 소장되어 있다.

16. 向亂帖(寒光帖)
(※尺牘내용임)

p. 72~73

向亂道在陳十七處, 可取租及米, 寒光旦夕以惡詩奉呈. 花卉想已盛矣. 脩中計已到官. 黻頓首.

지난번 어지러운 길에 진둔(陳屯)한 열일곱 곳에 있으면서 가히 벼와 쌀을 취할 수 있었습니다. 차가운 날씨 아침 저녁인 이때에 부끄러운 시를 올립니다. 꽃들은 이미 피었으리라 생각되며 편지 받으시는 중에 이미 벼슬에 이르렀으리라 생각됩니다. 미불 올림.

※이 첩은 미불이 41세 이전에 쓴 것으로 가로 30.3cm, 세로 27.3cm이다. 현재 북경 고궁박물원에 소장되어 있다.

17. 葛君德忱帖
(※尺牘내용임)

p. 74~79

五月四日, 芾啟 : 蒙書爲尉尉, 審道味淸逋. 漣陋邦也, 林君必能言之. 他至此, 見未有所止, 蹄涔不能容吞舟. 閩士泛海, 客游甚衆, 求門舘者常十輩. 寺院下滿, 林亦在寺也. 萊去海出陸有十程, 已貽書應求, 儻能具事, 力至海乃可, 此一舟至海三日爾. 海蝗云自山東來, 在弊邑境, 未過來爾. 禦寇所居, 國不足, 豈賢者欲去之兆乎? 呵呵! 甘貧樂淡, 乃士常事, 一動未可知, 宜審決去就也. 便中奉狀. 芾頓首. 葛君德忱閣下.

오월 사일 미불 여쭙니다. 주신 글 위안됩니다. 살피건대 도(道)의 맛 맑고 흡족하십니까? 연(漣)은 누추한 나라입니다. 임군(林君)이 아마 말했을 줄 압니다. 그가 이곳에 이르러도 머무를 곳이 있지 않을 것이요, 발굽에 고인 물은 배를 능히 삼키지 못할 것입니다. 민(閩)땅의 선비 바다에 떠서 유람하는 손님 심히 많으며, 문관(門舘)을 구하고자 하는 자도 항상 열무리입니다. 사원(寺院) 아래는 수풀이 가득찼는데 또한 절이 있는 곳은 묵혀있습니다. 바다로 가려면 땅을 나와서 십정(十程)입니다.
이미 글을 주었기에 구함에 응했으니 진실로 일을 잘 갖추어서 노력하면 바다에 이름이 가능할 것이며 이 한배로 바다에 이르는 것은 삼일쯤 될 것입니다. 해황(海蝗)이 이르기를 산동(山

東)으로부터 오다가 저의 고을 경계에 있으면서 아직까지 벗어나지 못한 것은 도적떼가 막아 거처하는 곳이 나라힘도 부족할 것이라 합니다. 어찌 현자(賢者)가고저 하는 빌미라 하겠습니까? 하하 가난함을 달게 받고 담백함을 즐기는 것은 이에 선비의 떳떳한 일이라 한번 움직임으로는 가히 알지 못할 것이니 마땅히 거취를 살피고 결정해야 합니다. 인편 중에 삼가 받들어 편지 올립니다. 미불 올림.

- **淸適(청적)** : 기분이 상쾌하여 마음에 드는 것, 무사하고 건강함.
- **蹄涔(제잠)** : 소나 말의 발자국에 고인물, 아주 적게 고인물, 미미한 것.
- **閩(민)** : 지금의 복건성 지방의 땅.
- **弊邑(폐읍)** : 피폐한 마을, 자기 나라, 자기 고을.
- **呵呵(가가)** : 깔깔 웃는 모양.
- **常事(상사)** : 떳떳한 일, 흔히 있는 일.

※이 첩은 미불 만년의 글씨로 크기는 가로 91.47cm, 세로 28cm이고 대북 고궁박물원에 소장되어 있다.

18. 賀鑄帖
(※尺牘내용임)

p. 80~82

芾再啟. 賀鑄能道行樂, 慰人意. 玉筆格十襲收祕, 何如兩足其好. 人生幾何, 各闕其欲. 卽有意, 一介的可委者. 同去人付子敬二帖來授, 玉格却付一軸去, 足示俗目. 賀見此中本乃云公所收紙黑, 顯僞者. 此理如何, 一決無惑. 芾再拜.

미불 다시 여쭙니다. 하주(賀鑄)는 자주 행락(行樂)을 말하면서 사람의 뜻을 위로합니다. 옥필격(玉筆格) 열 개만 가만히 모아두심이 어떠하리까? 값이 족할수록 그 좋을 것입니다. 인생은 그 얼마이겠습니까? 각각 그 욕심을 막고 그 뜻이 있으면 하나는 가히 가질 것입니다. 함께 간 사람이 자경(子敬)의 두 첩(帖)을 주더라도 옥격(玉格)만 주시던지 문득 한 축(軸)만 주어 보내더라도 족히 속된 눈으로 볼 것입니다. 하주께서 이 가운데 진본을 보고 이에 이르기를 "공(公)이 수장한 바의 지묵(紙墨)은 가짜로 나타났는데 그 이유가 어찌된 것이냐?"고 했습니다. 한번 판단하니 의혹이 없습니다. 미불 올림.

- **賀鑄(하주)** : 자는 방회(方回)이고, 위주인(衛州人)이다. 송태조 하황후의 족손인데 당나라 하지장의 후예이다. 시와 담론에 능했다.

• 玉筆格(옥필격) : 옥으로 만든 붓을 얹어 놓는 기구.

※이 첩은 크기가 가로 36.8cm, 세로 23.4cm이고 현재 대북 고궁박물원에 소장되어 있다.

19. 方圓庵記

p. 83~88

〈杭州龍井山方圓庵記〉

天竺辯才法師以智者教傳四十年, 學者如歸, 四方風靡. 於是晦者明, 窒者通, 大小之機, 無不逐者, 不居其功, 不宿於名, 乃辭其交游, 去其弟子而求于寂寞之濱, 得龍井之居以隱焉. 南山守一往見之, 過龍泓, 登風篁嶺, 引目周覽, 以索其居, 岌然群峰密圍, 溜然而不蔽翳, 四顧若失, 莫知其鄉, 逡巡下危磴, 行深林, 得之于烟雲髣髴之間, 遂造而揖之. 法師引予並席而坐, 相視而笑, 徐曰 : 『子胡來?』予曰 : 『願有觀焉.』法師曰 : 『子固觀矣, 而又將奚觀?』予笑曰 : 『然』法師命予入, 由照閣經寂室, 指其庵而言曰 : 『此吾之所以休息乎此也.』

〈항주 용정산 방원암기〉

천축사(天竺寺)의 변재법사께서 지혜로써 사십년을 가르치고 전파하셨는데 배우는 자들이 돌아오듯 사방에도 널리 퍼져 휩쓸었다. 이에 어두운 자들이 밝아졌고, 막힌 자는 통하게 되었고, 크고 작은 기틀이 이뤄지지 않은 자가 없었는데 그 공로에 거하지 않고 이름에도 머무르지 않았으며, 이에 그 교유함을 물리치고 그 제자를 물리치고 적막한 물가를 구하여 용정에 거처하며 숨어 지냈다. 남산의 수일법사(守一法師)가 한번 그를 보러 갔는데, 용홍(龍泓)을 지나서, 봉황령에 올라 눈을 들어 주위를 살펴보고서 그가 거처하는 곳을 찾아보았다. 솟아오른 모습으로 무리의 봉우리들이 빽빽하게 주위를 둘러싸고 있고, 검푸른 모습이나 덮고 가리지는 않았는데, 사방을 둘러보니 길을 잃은 듯 하여 그 장소의 방향을 알지 못하였다. 뒤로 멈칫 물러나서 위태롭게 내려와서 돌비탈길로 깊은 숲속을 갔더니, 연기와 구름 비슷한 사이를 맞나서 마침내 만나서 그에게 읍을 하게 되었다. 법사(法師)께서는 나를(수일법사) 이끌고 나란히 자리에 앉으며 서로를 바라보고 웃었다. 그가 천천히 말하기를 "그대는 어찌하여 오셨는가?"라고 물었는데 내가 답하기를 "관(觀)을 얻기를 원합니다."하였다. 법사가 이르기를 "그대는 진실로 관(觀)이 굳어 있는데, 그러면 또 장차 어찌 관(觀)할 것인가?"라고 하였다. 내가 웃으며 말하기를 "그렇군요."라고 하였다. 법사께서 나에게 들어가라고 하였는데, 햇살 비치는 누각을 통해 고요한 집을 지나는데 그 암자를 가리키며 이르기를 "이곳은 나의 거처하며 휴식하는 곳이 이곳이다."라고 하였다.

주 • 天竺(천축) : 천축사(天竺寺)로 여기서는 변재법사가 40년을 주지로 지내며 설법하던 절의 이

름이다. 절강성 항주시 서호주변 남쪽 기슭에 위치하고 있다.
- 辯才法師(변재법사) : 절강성 임안 출신으로 천축사(天竺寺)에서 40년을 주지로 있었다. 사봉산(獅峰山), 녹개산(麓開山)에서 차를 재배하였다. 만년에 용정사(龍井寺)에 돌아와서 지냈다. 황제로부터 자의가사(紫衣袈裟)를 하사받았고 북송 중기의 고승이다.
- 風靡(풍미) : 위세가 널리 퍼져 휩쓰는 것.
- 龍井(용정) : 절강성 항주(杭州)의 서호지역으로 이곳에는 차 재배로 유명한 곳이다.
- 南山守一(남산수일) : 남산(南山)의 혜일봉에서 지내던 수일법사(守一法師)이다.
- 風篁嶺(풍황령) : 용홍(龍泓)지역으로 곧 절강성 항주 서남지역으로 차 재배산지이다.
- 岌然(급연) : 우뚝 솟아오른 모습.
- 溜然(홀연) : 검푸른 모습.
- 觀(관) : 여기서는 불교용어로 실상을 관찰하여 원인과 결과를 살펴보고 곧 해탈을 얻는 경지를 의미한다.

p. 88~94

窺其制, 則圓盖而方址. 予謁之曰:『夫釋子之寢, 或爲方丈, 或爲圓廬, 而是庵也, 胡爲而然哉?』法師曰:『子旣得之矣, 雖然, 試爲子言之. 夫形而上者, 渾淪周徧, 非方非圓而能成方圓者也, 形而下者, 或得於方或得于圓, 或兼斯二者而不能無悖者也, 大至於天地, 近止乎一身, 無不然. 故天得之則運而無積, 地得之則靜而無變, 是以天圓而地方, 人位乎天地之間則首足具二者之形矣. 盖. 宇宙雖大, 不離其內; 秋毫雖小, 待之成體. 故凡有貌象聲色者, 無巨細無古今, 皆不能出於方圓之內也, 所以古先哲王因之也.

그 지은 것을 살펴보니 둥근 덮개와 모난 터로 이뤄졌다. 내가 그것을 여쭈어 이르기를 "스님의 잠자리는 혹 사방이 한 길로 만들고, 혹은 둥근 오두막으로 지으셨는지요, 이 암자는 어찌 그렇게 만들었는지요?"라고 하였다. 법사께서 이르시기를 "그대는 이미 그것을 알았구나. 그러나 그대를 위해 시험삼아 말해보겠다. 대개 형이상(形而上)이라는 것은 애매모호한 잔 물결이 두루 퍼져 모난 것도 아니고 둥근 것도 아니면서도 능히 방원을 만들 수 있는 것이다. 형이하(形而下)라는 것은 혹은 모난 것에서도 얻고, 혹은 둥근 것에서 얻고, 혹은 이 두가지를 겸하였으니 능히 어그러지는 것이 없는 것이다. 크게는 천지에 이르고, 가깝게는 한몸에 그치는데 그러하지 않는 것이 없다. 고로 하늘이 그것을 얻으면 곧 운용하여도 쌓이지 않고, 땅이 그것을 얻으면 곧 고요하여 변화가 없다. 이에 하늘은 둥글고 땅은 모난 것인데, 사람은 하늘과 땅의 사이에 자리하고 있으므로 곧 머리와 발 두가지의 형태를 갖추고 있는 것이다. 대개 우주가 비록 크더라도 그 안을 떠날 수 없고, 가는 털이 비록 작더라도 그것을 기다려 몸을 이루는 것이다. 고로 무릇 모양과 형상과 소리와 색깔을 지니는 것은 거대하고 미세함이 없고, 고금이 없고, 모두가 방원의 안에서 나올 수 없기 때문에 옛날의 현자들이나 왕들도 그것을 따랐던 까닭이다.

주 • 形而上(형이상) : 사물이 형체를 갖기 이전의 근원적인 본 모습으로 인간의 감각을 초월한 정신을 가리킨다.

• 形而下(형이하) : 형태를 갖추어 나타나는 물질의 영역.

• 秋毫(추호) : 가을철에 털을 갈아서 가늘어진 짐승의 털인데 몹시 작은 것을 비유하는 말.

p. 94~100

雖然, 此遊方之內者也, 至於吾佛亦如之, 使吾黨祝髮以圓其頂, 壞色以方其袍, 乃欲其煩惱盡而理體圓, 定慧脩而德相顯也, 蓋溺於理而不達於事迷於事而不明於理者, 皆不可謂之沙門. 先王以制禮樂爲衣裳, 至於舟車·器械·宮室之爲, 皆則而象之, 故儒者冠圓冠以知天時, 履句屨以知地形, 蓋蔽於天而不知人, 蔽于人而不知天者, 皆不可謂之眞儒矣, 唯能通天地人者眞儒矣, 唯能理事一如向無異觀者, 其眞沙門歟! 噫, 人之處乎覆載之內, 陶乎敎化之中, 具其形, 服其服, 用其器, 而於其居也, 特不然哉? 吾所以爲是庵也, 然則吾直以是爲篷廬爾.

비록 그러하지만, 이는 모난 것의 안에서 노니는 것이다. 우리 불가에 이르러서도 역시 그와 같은 것인데, 우리 무리들로 하여금 그 머리를 둥글게 깎게 하고 색깔을 어그러뜨려서 그 도포를 모나게 하며, 그 번뇌를 다하게 하고, 이치와 몸을 둥글게하여 선정과 지혜를 닦아서 덕이 서로 드러나게 하는 것이다. 대개 이치에 빠지면 일에 도달할 수 없고, 일에 미혹되어 이치에 밝지 않는 자는 모두 사문(沙門)이라고 말할 수 없는 것이다. 선왕(先王)께서 예악(禮樂)을 제정하고 의상을 만들었고, 배와 수레, 기계와 궁실을 만듦에 이르기까지 모두 법칙으로써 그것을 형상화하였다. 고로 유학자들은 둥근 관을 쓰게 되어 천시(天時)를 알게 되고, 구부러진 신발을 신게하여 땅의 형태를 알게 되었다. 대개 하늘에 가려서 사람을 알지 못하고, 사람에 가려서 하늘을 알지 못하는 자는 모두 진정한 유학자라고 말할 수 없다. 오직 하늘과 땅과 사람에 통할 수 있는 자라야 진정한 유학자이다. 오직 이치와 일에 한결 같을 수 있어서 올바른 가르침으로 다른 관(觀)이 없어야 하는 것이 그 진정한 사문(沙門)이 아니겠는가? 아! 사람이 거처함은 덮고 싣는 안에 있고, 도야하는 것은 교화하는 가운데에 있어, 그 형태를 갖추고, 그 옷을 입고, 그 기물을 사용하는데 그 거처하는 곳에서 특히 그러하지 않는가? 내가 이런 바로 이 암자를 지은 것이다. 그런즉 내가 단지 이를 거처하는 오두막 집으로 지은 것이다.

주 • 祝髮(축발) : 머리를 깎는것.

• 定慧(정혜) : 선정(禪定)과 지혜.

• 沙門(사문) : 불자, 승려.

• 如向(여향) : 진정한 유학자의 올바른 가르침.

• 篷廬(거려) : 대자리로 둘러쳐서 지은 오두막집.

若夫以法性之圓事相之方, 而規矩一切, 則諸法同體而無自位, 萬物各得而不相知, 皆藏乎不深之度, 而游乎无端之紀, 則是庵也爲無相之庵, 而吾亦將以無所住而住焉. 當是時也, 子奚往而觀乎?』嗚呼, 理圓也, 語方也, 吾當忘言與之, 以無所觀而觀之. 於是, 嗒然隱几. 予出以法師之說授其門弟子, 使記焉. 元豊癸亥四月九日慧日峰守一記. 不二作此文成, 過予, 愛之因書, 鹿門居士米元章. 陶拯刊.

만약 대개 법성(法性)의 둥근 것과 사상(事相)의 모난 것으로 일체를 잰다면, 곧 모든 법이 같은 몸으로 스스로 자리가 없는데, 만물은 각각 얻었으나 서로가 알지 못하고 모두 깊지 않은 정도에 감추어져 있어도 실마리가 없는 벼리에서 노니는 것이기에, 곧 이 암자도 형상이 없는 암자로 만들었고, 나 역시도 장차 거주할 수 없는 것이기에 이곳에 거주하고 있다. 이때를 만나면 그대는 어찌가서 관(觀)하겠는가?"라고 하였다. 오호라! 이치는 둥글고 말씀은 모가 나 있는데 내가 마땅히 말을 잊었고, 그와 더불어 본 바가 없는 것으로 그것을 보았다. 이에 안석에 멍하니 기대었다. 내가 나와서 법사의 설법을 그 제자들에게 전해주었고 기록하도록 하였다.
원풍(元豊) 계해(癸亥, 1083년) 4월 9일 혜일봉의 수일(守一)이 기록하다.
이 글을 두번쓰지 않고 완성하였는데 나에게는 과분하였고 그것을 좋아하기에 썼다. 녹문거사 미원장이 글 썼고 도증(陶拯)이 새겼다.

주 • 法性(법성) : 존재를 존재이게 하는 것. 또는 존재의 진실로서 불변하는 본성을 가리키는 불교용어로 법당, 정리, 진여, 공의 뜻이다.
• 事相(사상) : 본체, 진여에 대하여 현상계의 하나 하나로 차별된 모양.
• 無所住(무소주) :《금강경》에 나오는 말로 머무르는 바 없는 것.
• 嗒然(탑연) : 멍한 모습

참고 이 작품은 원풍(元豊) 6년(1083년) 4월 9일 항주(杭州) 남산(南山)의 혜일봉(慧日峰)에 있는 수일법사(守一法師)가 용정(龍井)의 수성원(壽聖院)에 있던 방원암(方圓庵)에서 변재법사(辯才法師)를 만나서 나눈 두 사람의 설법 내용을 기록하였는데 이를 글씨로 남겼다.
이때는 미불이 33세때로 관찰관으로 부임하였고, 항주를 유람하고 지냈다. 그가 수일법사의 기록 내용을 쫓아서 적었는데, 미불이 그 내용을 몹시 좋아하였기에 글로써 남겼다. 이를 도증(陶拯)이 비에 새겼는데, 원비는 명나라 중기 이전에 이미 훼손 되었고 탁본 및 모탑본 등만이 유전되고 있을 뿐이다.

20. 虹縣詩卷

(※7언절구와 7언율시 두수를 연결하여 쓴 것임)

〈虹縣舊題云〉

p. 105~106

快霽一天淸淑氣	상쾌하게 개인 하늘 청숙(淸淑)한 기운
健帆千里碧楡風	굳센 돛대 천리에 푸른 느릅나무 바람이네
滿舩書畵同明月	배에 가득한 글 그림 밝은 달과 함께 하는데
十日隋花窈窕中	열흘만에 떨어지는 꽃은 요염한 가운데이라

주 • 窈窕(요조) : 요염한 모양, 여자의 마음이 얌전하고 고운 모양.

〈再題〉

p. 107~109

碧楡綠柳舊游中	푸른 느릅과 버드나무 오랜 여행 중에 있는데
華髮蒼顔未退翁	흰 머리 푸른 얼굴 물러서지 않는 늙은이라오
天使殘年司筆硏	하늘은 남은 세월로 하여금 붓 벼루 맡겼고
聖知小學是家風	성인은 소학 알게 하여 집안 풍습 옳케했네
長安又到人徒老	다시 장안(長安)에 이르니 사람들 늙어가고
吾道何時定復東	어느 때에 오도(吾道)는 다시 동으로 정해질까
題柱扁舟眞老矣	기둥에 글 쓴 작은 배는 참으로 익숙한데
竟無事業奏膚公	끝내 한 일 아무런 아뢸 말이 없구나

주 • 吾道(오도) : 우리의 학문.
　　• 膚公(부공) : 큰 공훈, 큰 공적 公은 功의 뜻.

※이 첩은 큰 글자로 쓴 시 두수 이다. 모두 37행으로 크기는 글자는 모두 91자이며 가로 487cm, 세로 31.2cm이다. 현재 일본 동경국립박물관에서 소장되어 있다.

21. 吳江舟中詩卷

(※5언시)

p. 110~117

| 昨風起西北 | 어제 바람은 서북쪽에서 일어나도 |

萬艘皆乘便	많은 배에 모두 편하게 탔네
今風轉而東	오늘 바람은 바뀌어 동에서 부니
我舟十五纚	내 배 열다섯척 솜 뭉치같네
力乏更雇夫	힘 다하여 다시금 사내들 부리니
百金尙嫌賤	백금(百金)에도 오히려 싫고 천하다 하네
船工怒鬪語	선공(船工)은 짜증내어 싸움 말하고
夫坐視而怨	사내는 앉아서 흘켜보고 원망하네
添椑亦復車	용두레 더하니 또 바퀴는 회복되고
黃膠生口嚥	누른 부레는 생으로 입에 삼키네
河泥若祐夫	하수의 진흙 도우는 것 같았지만
粘底更不轉	밑에 붙어 다시금 돌아가지 않네
添金工不怒	돈을 더주니 장인은 성내지 않고
意滿怨亦散	의기가 충만하니 원망 또한 사라지네
一曳如風車	한번 끄으니 풍차(風車)와 같아
叫噉如臨戰	부르짖고 삼키니 전쟁에 임한 것 같네
傍觀鸎竇湖	옆으로 앵두호(鸎竇湖) 바라보니
渺渺無涯岸	아득히도 멀리 끝없는 언덕이구나
一滴不可汲	한 방울 물은 길을 수 없는데
況彼西江遠	더구나 저 서강(西江)은 멀기만 하네
萬事須乘時	모든 일 모름지기 때를 타는데
汝來一何晩	그대 오는 것은 이 어찌 늦기만 하는가

朱邦彦自秀寄紙 吳江舟中作 米元章
주방언(朱邦彦)이 수(秀)로부터 종이를 부쳐왔기에 주중(舟中)에서 지음. 미원장.

※이 작품은 모두 가로 559.8cm, 세로 31.3cm이다. 모두 44행으로 오언 고시이다. 원래 뉴욕대
도회박물관에 소장하였다가 현재는 매트로폴리탄미술관에서 소장하고 있다.

22. 米芾自敍帖(學書帖)

p. 118~134

學書貴弄翰, 謂把筆輕, 自然手心虛, 振迅天眞, 出於意外. 所以古人書各各不同, 若一一相似,
則奴書也. 其次要得筆, 謂骨筋・皮肉・脂澤・風神皆全, 猶如一佳士也. 又筆筆不同, 三字三畫
異, 故作異. 重輕不同, 出於天眞, 自然異. 又書非以使毫, 使毫行墨而已. 其渾然天成, 如蓴絲是

也. 又得筆, 則雖細爲髭髮亦圓 ; 不得筆, 雖麤如椽亦褊. 此雖心得亦可學, 入學之理在先寫壁, 作字, 必懸手, 鋒抵壁, 久之, 必自得趣也. 余初學顏七八歲也. 字至大一幅, 寫簡不成. 見柳而慕緊結, 乃學柳《金剛經》, 久之, 知出於歐, 乃學歐. 久之, 如印板排竿, 乃慕褚而學最久. 又慕段季轉摺肥美, 八面皆全. 久之, 覺段全繹展《蘭亭》, 遂并看法帖, 入晋魏平淡, 弃鍾方而師師宜官, 《劉寬碑》是也. 篆便愛《詛楚》·《石鼓文》. 又悟竹簡以竹聿行漆, 而鼎銘妙古老焉. 其書壁以沈傳師爲主, 小字大不取也, 大不取也.

글씨를 배우는 것은 붓 움직임을 귀히 여겨야 한다. 붓을 잡는 것은 가볍게 하면 자연 손과 마음이 허(虛)해져서 신속하게 천진(天眞)을 일으켜 뜻밖에 나오는 것이다. 그러므로 고인의 글씨는 각각 같지 않다. 만약 하나 하나가 서로 흡사하다면 곧 노서(奴書)가 되는 것이다. 그 다음으로는 득필(得筆)이 중요하다. 골근(骨筋), 피육(皮肉), 지택(脂澤), 풍신(風神)이 모두 완전하여 하나의 가사(佳士)와 같아야 한다.

또 붓마다 다르고 세글자, 세획의 형(形)을 다르게 하고 자의(自意)를 무겁고 가볍게 하면 천진(天眞)에서 나와 자연히 신운(神韻)도 다를 다를 것이다. 또 글씨는 붓으로 쓰는게 아니고 붓으로써 먹을 움직일 뿐이다. 그 혼연(渾然)한 천성(天成)은 순사(蓴絲)와도 같은 것이다. 고로 필(筆)을 얻으면 곧, 비록 가는 자발(髭發)이 되어도 역시 둥글고 얻지 못하면 비록 써까래 같이 커도 역시 너풀거린다. 또 비록 마음은 얻어도 역시 배움을 받아야 한다. 배우는 이치는 우선 벽(壁)을 만들고 글을 쓰는데 반드시 손을 늘어뜨림으로써 붓끝이 벽에 이르게 하고 오래하면 반드시 자연 취미(趣味)를 얻게 된다.

나는 처음엔 안진경(顏眞卿) 體를 배워서 칠 팔세부터 글을 썼다.

아주 크게 한 폭(幅)을 썼는데 잘 이뤄지지가 않았고, 후일에 유공권(柳公權)체를 보고 긴결(緊結)함을 좋아하여 이에 유공권을 배웠다. 오래 쓰다가 구양순(歐陽詢)에서 나옴을 알게되어 이에 배우다가 오래 쓰니 인판(印板)에 찍힌 것 같았다. 이에 저수량(褚遂良)체를 좋아하여 가장 오래 배웠다. 또 단계전(段季轉)체가 좋아서 살찌고 예쁘게 변하여 팔면이 모두 완전하게 되었다. 오래하다가 단계전(段季轉)체가 완전함을 깨달아 《난정서(蘭亭敍)》를 써보고 아울러 결국 법첩(法帖)을 보고서 진위(晋魏)시대의 고르고 담백함에 들어가 종요(鍾繇)를 버리고 사의관(師宜官)을 사사(師事)하게 되었다.

전서(篆書)는 곧 《저초문(詛楚文)》과 《석고문(石鼓文)》을 편애(偏愛)하였고, 죽간(竹簡)은 죽필(竹筆)로 쓰는 것을 알았으며, 정명(鼎銘)은 옛날 선인(先人)의 것이 묘(妙)함을 알았다.

그 벽(壁)에 글을 쓰는 것은 심전사(沈傳師)를 주로하여 작은 글씨를 쓰게 되면 큰 글자는 절대로 쓸 수가 없다.

주 • 天眞(천진) : ①타고 난 그대로의 꾸밈없는 것 ②불생불멸의 참된 마음.
• 佳士(가사) : 품행이 올바른 名士.
• 渾然(혼연) : 물이 조금도 다른 것이 섞이자 않는 모양, 모아서 쪼그라진데가 없이 둥근 모양.

- 蓴絲(순사) : 연못에 나는 수련과의 다년생 蓴菜(순채)
- 顔眞卿(안진경) : (709~784) 唐의 충신이며 서예의 대가. 字는 淸臣이며 玄宗때 안록산의 난을 제압하는 전공을 세움.
- 柳公權(유공권) : (778~865) 字는 誠玄이고, 京兆華源 사람임. 공부상서와 태자소부를 지냈고 태자태사를 추증받았음. 특히 해서로 유명하다. 왕희지를 배원 뒤 구양순, 안진경을 섭렵하여 자기 스스로 일가를 이룸. 현비탑 등 유명한 작품이 많이 남아 있다.
- 歐陽詢(구양순) : (557~641) 唐의 서예가. 처음에는 왕희지의 서법을 따랐으나 뒤에 일가를 이룸. 구성궁예천명 등의 글이 있음.
- 褚遂良(저수량) : (596~659) 唐 太宗, 高宗 때의 名臣. 서예가, 字는 登善, 측천무후에게 추방되어서 愛州의 자사가 되었다 죽음. 안탑성교서, 방현령비, 맹법사비, 도인법사비 등이 남아 있다.
- 蘭亭敍(난정서) : 晉의 聖書 王羲之가 난정에 모여 명사 42명과 연회를 베풀며 쓴 詩의 序로서 행서의 대표작임. 난정은 浙江省 紹興縣에 있음.
- 鍾(종) : 鍾繇(151~230). 삼국 한나라 사람이나 위나라 시대의 제상으로서 南宗서예의 시조가 됨. 字는 元常임. 해서, 예서, 장초 등에 능함. 해서를 완성시킨 위대한 인물. 上尊號碑, 宣示表 등이 있다.
- 劉寬碑(유관비) : 동한(東漢) 중평(中平) 2년(185년)에 세워졌는데 글쓴이는 채옹(蔡邕)으로 알려지고 있다. 현재 낙양에 있다.
- 咀楚(저초) : 저초문(咀楚文)으로 초나라를 저주하는 글인데 기원전 7세기경 진목공이 기년궁을 건설했는데 진나라 말기에 초나라 항우가 쳐들어 와서 백성들을 도륙하고 궁궐을 불사르자 항우가 걸왕, 주왕보다 잔인하다고 저주하였다.

※이 첩은《학서첩(學書帖)》이라고도 하며《군옥당첩(群玉堂帖)》에 수록되어 있다. 이것은 송탁본(宋拓本)이다.

索 引

編著者 略歷

성명 : 裵 敬 奭
아호 : 연민(研民) 1961년 釜山生

▪ 수상
• 대한민국미술대전 우수상 수상
• 월간서예대전 우수상 수상
• 한국서도대전 우수상 수상
• 전국서도민전 은상 수상

▪ 심사
• 대한민국미술대전 서예부문 심사
• 포항영일만서예대전 심사
• 운곡서예문인화대전 심사
• 김해미술대전 서예부문 심사
• 대한민국서예문인화대전 심사
• 부산서원연합회서예대전 심사
• 울산미술대전 서예부문 심사
• 월간서예대전 심사
• 탄허선사전국휘호대회 심사
• 청남전국휘호대회 심사
• 경기미술대전 서예부문 심사
• 부산미술대전 서예부문 심사
• 전국서도민전 심사
• 제물포서예문인화대전 심사
• 신사임당이율곡서예대전 심사

▪ 전시출품
• 대한민국미술대전 초대작가전 출품
• 부산미술대전 초대작가전 출품
• 전국서도민전 초대작가전 출품
• 한 · 중 · 일 국제서예교류전 출품
• 국서련 영남지회 한 · 일교류전 출품
• 한국서화초청전 출품
• 부산전각가협회 회원전
• 개인전 및 그룹 회원전 100여회 출품

▪ 현재 활동
• 대한민국미술대전 초대작가(한국미협)
• 부산미술대전 초대작가(부산미협)
• 한국서도대전 초대작가
• 전국서도민전 초대작가
• 청남휘호대회 초대작가
• 월간서예대전 초대작가
• 한국미협 초대작가 부산서화회 부회장
• 한국미술협회 회원
• 부산미술협회 회원
• 부산전각가협회 회장 역임
• 한국서도예술협회 부회장
• 문향묵연회, 익우회 회원
• 연민서예원 운영

▪ 번역 출간 및 저서 활동
• 왕탁행초서 및 40여권 중국 원문 번역
• 문인화 화제집 출간

▪ 작품 주요 소장처
• 신촌세브란스 병원
• 부산개성고등학교
• 부산동아고등학교
• 중국 남경대학교
• 일본 시모노세끼고등학교
• 부산경남 본부세관

주소 : 부산광역시 중구 해관로 59-1
　　　(중앙동 4가 원빌딩 303호 서실)
Mobile. 010-9929-4721

月刊 書藝文人畵 法帖시리즈 42 미불서법

米 芾 書 法 (行書)

2023年 4月 5日 초판 발행

저 자 배 경 석

발행처 書藝文人畵 서예문인화

등록번호 제300-2001-138
주소 서울시 종로구 인사동길 12, 310호(대일빌딩)
전화 02-732-7091~3 (도서 주문처)
　　　 02-738-9880 (본사)
FAX 02-725-5153
홈페이지 www.makebook.net

값 15,000원